소녀의
시간

색연필 인물화

소녀의 시간
색연필 인물화

1판 6쇄 펴냄 2023년 5월 15일

지은이 이현미
펴낸이 정현순
편집 박세란
디자인 김보라

펴낸곳 ㈜북핀
등록 제2021-000086호(2021. 11. 9)
주소 경기도 부천시 조마루로385번길 92
전화 032-240-6110
팩스 02-6969-9737

ISBN 979-11-87616-68-9 13650
값 18,000원

소녀의 시간

색연필 인물화

이현미 지음

북핀

Prologue

모든 그림은 고유의 감성을 가지고 있지만, 그중 인물화는 더 특별한 느낌을 갖습니다. 우리에게 매우 친숙한 주제이면서 각자가 상상 속에 그리는 이상적인 모습들이 그림에 녹아나오기 때문입니다. 비록 연출된 모습일지라도 어쩌다 잘 나온 셀피를 자꾸 들여다보게 되는 것처럼, 내 취향에 꼭 맞는 인물화를 그리면 보다 멋진 내가 투영되는 것 같아 기분이 좋아집니다.

이 책은 소녀 인물화를 그려보는 책입니다.
저는 인물화를 그릴 때 뼈와 근육의 구조와 그 움직임까지 고려해야 하는 극사실적인 그림보다 다소 단순화된 방법으로, 실제보다 더 아름답게 보이는 비율을 적용한 캐주얼한 인물화 그리기를 좋아합니다. 이 책에 등장하는 인물들도 그런 방식으로 그린 소녀들이죠.
이 책의 그림들은 적은 가짓수의 색상으로 단계를 많이 나누지 않고 가볍게 그린 인물화이기 때문에 사실적인 인물화보다 접근하기 쉽고, 단순한 선으로 그려진 일러스트보다는 세련된 포즈와 각도, 매혹적인 시선과 헤어스타일을 구현해볼 수 있기 때문에 그리는 재미가 있습니다.
인물화는 얼굴의 각도와 시선 처리에 따라 다양한 느낌을 연출할 수 있습니다. 얼굴을 한쪽으로 돌리거나 기울이고, 고개를 뒤로 살짝 젖히거나, 턱을 당겨 내리는 아주 작은 차이로도 미묘한 선을 만들어 낼 수 있죠. 인물의 시선을 어디에 두느냐에 따라서도 그 느낌이 많이 달라집니다. 이 책을 통해 다양한 각도와 포즈의 소녀들을 그리면서 그 표현법을 익힐 수 있습니다.

30명의 색연필 소녀를 그리며 보낸 시간은 당당함과 싱그러움으로 빛나는 소녀들을 위한 시간이었고, 멋진 모습의 나를 투영하는 행복한 시간이었습니다.
여러분도 이 책을 통해 그런 행복을 누릴 수 있었으면 좋겠습니다.

저자 **이현미**

Contents

Part 5 색연필 소녀 일러스트 30

artwork 01
C컬 단발 소녀
58

artwork 02
옆을 보는 소녀
66

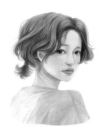

artwork 03
보라색
티셔츠 소녀
74

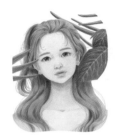

artwork 04
사과 머리 소녀
82

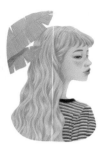

artwork 05
주근깨 소녀
90

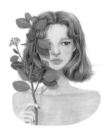

artwork 06
볼륨 컬 소녀
98

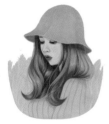

artwork 07
클로슈 햇 소녀
108

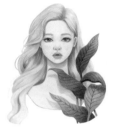

artwork 08
애쉬 그레이
롱 웨이브 소녀
116

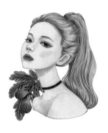

artwork 09
포니테일 소녀
126

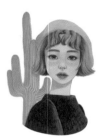

artwork 10
베레모
주근깨 소녀
136

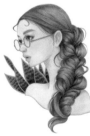

artwork 11
땋은 머리 소녀
144

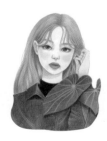

artwork 12
세미 롱 헤어 소녀
152

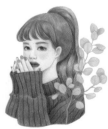

artwork 13
니트 스웨터 소녀
160

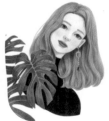

artwork 14
몬스테라 소녀
168

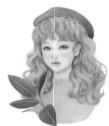

artwork 15
초록 베레모 소녀
176

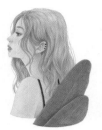

artwork 16

옆모습 웨이브
롱 헤어 소녀

184

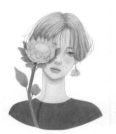

artwork 17

숏 컷트 헤어 소녀

192

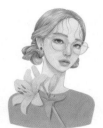

artwork 18

안경 소녀

200

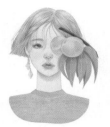

artwork 19

복숭아 소녀

208

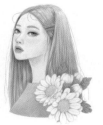

artwork 20

스트레이트
롱 헤어 소녀

216

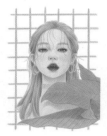

artwork 21

레드 립 소녀

224

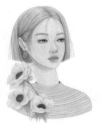

artwork 22

똑단발 소녀

232

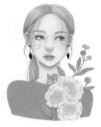

artwork 23

오렌지 소녀

240

artwork 24

리본 소녀

248

artwork 25

작약 소녀

256

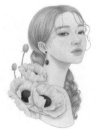

artwork 26

애쉬 핑크
헤어 소녀

264

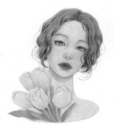

artwork 27

튤립 소녀

274

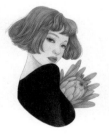

artwork 28

프로테아 소녀

282

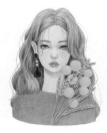

artwork 29

테슬 귀걸이 소녀

290

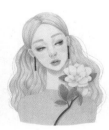

artwork 30

흑진주
귀걸이 소녀

298

Part 1
———

그리기의
기본

색연필 인물화를 그리는 데 필요한 준비물과 기본 표현 방법을 익혀봅시다.
색연필과 종이는 작품의 완성도를 좌우할 수 있는 중요한 도구이므로 신중하게 선택하는 것이 좋습니다.
선과 면, 블렌딩 등의 표현은 연습용 종이를 준비해 미리 많이 연습해 두세요.

1. 준비물

색연필 일러스트 작업에 필요한 도구를 알아봅시다.

안료를 심으로 만들어 가공한 그림 도구로, 나무에 감싸여 있어서 손에 잘 묻지 않아 연필처럼 사용할 수 있어서 편리합니다. 물감처럼 조색하여 사용할 수는 없지만 겹쳐 칠하는 방식으로 색상에 변화를 줄 수 있으며, 최근에는 다양한 색상이 출시되고 있어 보다 다채로운 표현이 가능해졌습니다.

색연필의 종류

• 유성 색연필

오일이나 왁스가 섞인 형태로, 물에 번지지 않습니다. 보통 단독으로 사용하며, 번지는 효과를 얻고자 할 경우에는 파라핀이나 솔벤트 같은 오일로 녹여서 사용합니다.

유성 색연필

• 수성 색연필

물에 녹는 성질을 가지고 있습니다. 채색했을 때는 유성과 같이 마른 상태이지만 물을 묻히면 안료가 녹아서 번지므로 수채물감의 효과를 기대할 수 있습니다. 매끄러운 질감을 얻을 수 있으므로 인물화의 밑색에 사용되기도 합니다. 종이가 완전히 마른 후에 채색하지 않으면 안료가 번질 수 있으니 주의합니다.

수성 색연필

유성 색연필의 비교

• 파버카스텔 클래식 유성 색연필

독일 제품이며 비교적 값이 저렴하고 쉽게 구할 수 있는 색연필입니다. 발색은 옅은 편이나, 겹쳐 칠하기 쉽고, 단단하고 가늘게 채색되는 특징이 있습니다. 12색, 24색, 36색, 48색, 60색의 구성으로 판매되고 있습니다.

• 파버카스텔 폴리크로모스 유성 색연필

전문가용 유성 색연필로 클래식 라인보다 발색이 좋고 부
드럽게 채색됩니다. 파버카스텔 클래식과 프리즈마 컬러
의 중간 정도 질감과 색감을 가지며 프리즈마 컬러에 비
해 가늘고 섬세한 표현이 가능합니다. 세 가지 색연필 중
가장 고가의 제품입니다. 12색, 24색, 36색, 60색, 72색,
120색의 구성으로 판매되고 있습니다.

• 프리즈마 컬러 유성 색연필

미국 제품으로 가장 부드럽게 채색됩니다. 오일 파스텔과
비슷한 질감과 색상을 갖고 있으며 발색이 뛰어납니다. 색
을 겹쳐 칠하면 중첩되기보다는 서로 섞이는 효과를 얻
을 수 있습니다. 다만 심이 무른 편이라 닳는 속도가 빠르
고, 뭉개지며 칠해지는 특성으로 가늘고 섬세한 표현이 어
려울 수 있습니다. 12색, 24색, 36색, 48색, 72색, 132색,
150색의 구성으로 판매되고 있습니다.

tip. 이 책에서는 프리즈마 컬러 유성 색연필 150색을 사용하고 있습니다.

종이

종이의 종류와 질감에 따라 채색 후 질감과 발색이 다르게 나타나므로 종이는 매
우 중요한 요소입니다. 물을 사용하지 않으므로 아주 두꺼울 필요는 없지만, 필
압이나 겹쳐 칠하기, 지우개의 사용으로 인해 상하지 않을 정도의 200g 이상 되
는 종이를 사용하는 것이 좋습니다.

종이의 질감에 따른 분류

• 황목(rough) : 표면의 질감이 거칠고 울퉁불퉁합니다. 거친 면 때문에 섬세한 묘사가 어렵습니다.
• 중목(cold press) : 표면의 질감이 어느 정도 있고, 수채화를 그릴 때 가장 보편적으로 사용하는 종이입니다.
• 세목(hot press) : 표면이 매끄러워서 수채화를 그릴 때는 다루기 어렵지만, 색연필화에서는 진하고 밀도 있는 채색이 가
 능합니다.

종이의 중량에 따른 분류

종이는 중량에 따라 두께가 달라집니다. 숫자가 클수록 두께도 두꺼워지는데, 일반적인 사무용지는 75~80g 정도입니다. 보
통 드로잉 용도로는 80~120g 정도를 사용하고, 도화지로 구성된 스케치북은 180~220g이 보편적입니다. 물을 사용하는 경
우에는 300g 이상의 종이를 사용하는 것이 좋습니다.

색연필 인물화에 추천하는 종이

- **켄트지**

흔하게 사용되는 종이입니다. 보풀이 일어나지 않도록 특수 처리가 되어 있어 내구성이 좋고 발색이 잘 됩니다. 표면이 푸석한 느낌이 있고, 색연필을 칠했을 때 연필의 질감이 드러나서 좀 더 따뜻한 느낌의 그림을 그릴 수 있습니다. 색을 밀도 있게 쌓기보다는 부드러운 채색에 어울리는 종이입니다.

- **스트라스모어 브리스톨 300 시리즈 스무스** (Strathmore Bristol 300 series smooth)

270g의 두꺼운 종이로, 세목의 매끄러운 질감을 가지고 있습니다. 색연필을 진하게 올려도 종이가 상하지 않으며, 험한 지우개 사용에도 망가지지 않습니다. 색을 밀도 있게 쌓아 올리는 것이 가능합니다.

<u>tip</u> 이 책의 예제는 스트라스모어 브리스톨 300 시리즈 스무스 종이를 사용하였습니다.

지우개

유성 색연필은 지우개로 깨끗하게 지워지지 않습니다. 하지만 (색에 따라 다르기는 하지만) 엷게 채색을 했을 경우에는 대부분 지울 수 있고, 진하게 채색했을 때에는 흔적이 남긴 하나 그 위에 다시 묘사를 하면 어느 정도 감출 수 있을 정도로 지우는 것이 가능합니다.

일반적인 지우개면 모두 사용 가능하지만 가급적 색이 없는 미술용 말랑한 지우개를 사용하는 것을 추천합니다. 너무 딱딱한 지우개는 종이의 표면을 상하게 할 수 있기 때문입니다. 좁은 면을 지울 때는 지우개를 작게 잘라서 뾰족한 면으로 지우면 수월하고, 좀 더 좁은 면을 깨끗하게 지우기를 원할 경우에는 전동 지우개를 이용합니다. 인물화에서 얼굴의 빛을 받는 부분을 표현할 경우 지우개로 살살 지워서 자연스러운 효과를 얻을 수 있습니다.

미술용 지우개

전동 지우개

연필깎이

색연필을 깎을 도구가 필요합니다. 일반적인 연필깎이를 사용해도 되지만, 색연필 심은 연필의 흑연보다 무르므로, 연필깎이를 선택할 때 너무 강하게 깎이거나 심이 필요보다 길게 노출된 상태로 깎이지 않는지 확인할 필요가 있습니다.

- 문구용 칼 : 손쉽게 구할 수 있습니다. 자주 깎아야 하므로 다소 번거로울 수 있고, 모든 면이 균일한 뾰족한 심을 만들어 내기 어렵습니다.
- 수동 연필깎이 : 주로 크기가 작고 직접 연필을 돌려가며 깎는 연필깎이입니다. 가격이 저렴하지만 칼날이 무뎌지면 교체해 주어야 합니다. 간혹 색연필을 깎다가 부러질 수 있으니 힘 조절에 주의해야 합니다.
- 자동 연필깎이 : 건전지로 작동하며 연필을 넣으면 자동으로 깎입니다. 편리하지만, 다소 헤프게 깎일 수 있습니다.

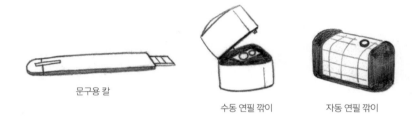

문구용 칼

수동 연필 깎이

자동 연필 깎이

**컬러
차트**

어떤 그림 도구를 사용하든지 색상이 있는 도구라면 컬러 차트를 만들어 두면 좋습니다. 눈으로 보는 도구의 색이 실제 발색과는 차이가 있기 때문이에요. 일일이 그어보지 않아도 되므로, 색을 선택할 때 시간을 단축해주기도 합니다.

EGGSHELL 140　CREAM 914　GINGER ROOT 1084　ARTICHOKE 1098　NEON YELLOW 1035　DECOYELLOW 1011　LEMON YELLOW 915　CANARY YELLOW 916

JASMINE 1012　YELLOW OCHRE 942　SPANISH ORANGE 1003　GOLDENROD 1034　SUNBURST YELLOW 917　SAND 940　MINERAL ORANGE 1033　ORANGE 918

CADMIUM ORANGE HUE 118　PUMPKIN ORANGE 1032　POPPY RED 922　CARMINE RED 926　PERMANENT RED 926　SCARLET LAKE 923　CRIMSON RED 924　CRIMSON LAKE 925

PROCESS RED 994　MULBERRY 995　NEON PINK 1038　HOT PINK 993　PINK 929　NECTAR 1092　BLUSH PINK 928　PINK ROSE 1018

2. 기본 표현 방법

색연필 인물화를 그리는 데 필요한 기본적인 색연필 사용법을 알아봅시다.

선의 표현

선을 그을 때는 색연필 심이 뾰족하게 유지될 수 있도록 합니다. 색연필 심은 연필의 흑연보다 무르기 때문에 연필을 쓰듯이 힘을 주어 그리면 심이 부러질 수 있어요.

긴 선을 한 번에 그리면 뒤쪽으로 갈수록 굵게 표현될 수 있기 때문에 얼굴의 외곽선과 같이 가늘게 표현되어야 하는 부분은 몇 번에 걸쳐서 끊어서 그리도록 합니다.

한 번에 쭉 그어 처음에는 가늘다가 두꺼워지는 선

가늘게 여러 번에 걸쳐서 그은 선

면의 표현

색연필의 가는 선으로 면을 채우는 것은 생각보다 어려운 일입니다. 특히 색을 밀도 있게 올리려면 힘을 많이 주어서 빼곡하게 채색해야 합니다. 몇 가지의 면 채우는 방법을 소개합니다.

• 한 방향으로 채색하기
한 방향으로 면을 채워 선의 질감이 느껴지도록 하는 방법입니다. 머리카락 같은 부분에 적용할 수 있습니다.

• 한 방향으로 연하게 채색하기
볼과 같이 경계면이 뚜렷하면 안 되는 부분을 채색할 때는 연필을 눕혀서 잡고 손에 힘을 뺀 상태로 살살 선을 겹쳐서 면을 만들어 나갑니다.

• 교차되는 방향으로 채색하기
한 방향으로 그어진 선 위로 반대 방향의 선을 교차해서 채색하는 방법입니다. 면을 좀 더 빼곡하게 채울 수 있고, 매끈한 질감을 얻을 수 있습니다. 질감이 두드러지면 안 되는 부분에 적용할 수 있습니다.

• 둥근 선으로 채색하기
보글보글한 선을 겹쳐 채색해서 면을 채우는 방법입니다. 부드럽고 포실포실한 질감을 표현할 수 있습니다.

블렌딩

색이 자연스럽게 섞이도록 하는 것을 '블렌딩'이라고 합니다. 서로 다른 색을 섞을 때도 이용하지만, 하나의 색을 좀 더 촘촘하고 부드럽게 펴고 싶을 때도 사용하는 방법입니다.

• colourless 색연필로 블렌딩 하기

프리즈마 컬러에는 특별한 색연필이 있습니다. 안료는 들어 있지 않고 왁스만 들어 있는, 색이 없는 colourless 색연필입니다.

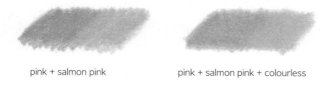

pink + salmon pink pink + salmon pink + colourless

• white 색연필로 블렌딩 하기

흰색으로 블렌딩 하면 톤이 밝아지면서 부드러운 느낌을 줄 수 있습니다.

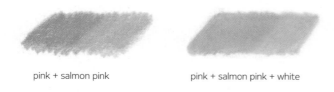

pink + salmon pink pink + salmon pink + white

• 같은 계열의 옅은 색으로 블렌딩 하기

같은 계열의 옅은 색으로 블렌딩을 하면 컬러 차트에 없는 미묘한 색을 만들 수 있습니다. 섞는 색마다 다른 느낌을 내게 되므로 연습용 종이에 테스트를 해보고 채색하는 것이 좋습니다.

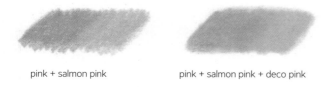

pink + salmon pink pink + salmon pink + deco pink

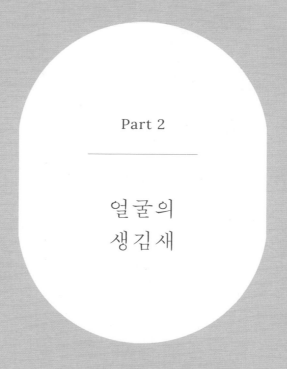

Part 2

얼굴의
생김새

얼굴의 비율과 눈, 코, 입의 세부적인 형태에 대한 정확히 이해가 있어야 어색하지 않은 그림을 그릴 수 있습니다.
얼굴을 구성하고 있는 요소들의 비율과 상대적인 위치, 자세나 방향에 따른
눈, 코, 입의 구체적인 형태와 입체감을 살리기 위한 밝고 어두운 부분에 대해 자세히 알아봅시다.

1. 얼굴의 비율

얼굴의 비율을 이해하고, 그에 따라 형태를 간략하게 잡아둔 다음 스케치 하면 보다 쉽게 그릴 수 있습니다.

정면

얼굴 전체를 긴 타원으로 봤을 때 중간 지점에 눈이 위치하고 그 아래쪽의 중간 부분에 코가, 그 아래의 중간 부분에 입이 위치해 있습니다.
얼굴의 정면을 가로 방향으로 살펴보면, 눈꼬리가 귀의 위쪽 끝보다 약간 아래쪽에, 귀의 아래쪽 끝이 코의 끝보다 약간 위에 위치하고 있습니다. 세로 방향으로는 코의 양쪽 끝은 눈 앞머리와 거의 같은 선상에, 입의 양쪽 끝은 그보다 안쪽, 즉, 눈의 앞머리쪽에서 1/3 지점과 같은 선상에 위치하고 있습니다.

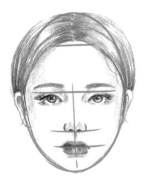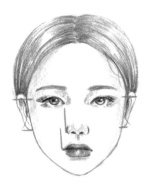

사면

약간 옆으로 튼 얼굴입니다.
눈·코·입·귀의 위치는 정면과 같으며 사선으로 틀어진 얼굴로 인해 눈·코·입의 가로선이 사선으로 비틀어집니다.

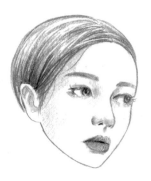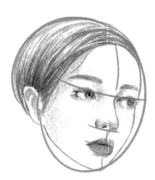

측면

얼굴을 한쪽으로 완전히 틀고 있는 상태로, 눈·코·입·귀의 위치는 정면과 동일합니다.

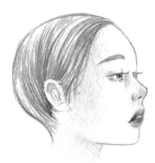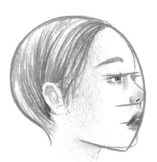

2. 눈의 형태

자세에 따른 눈의 모양과 위치, 눈동자의 형태를 살펴봅시다.

정면

앞을 바라보는 눈

양 눈의 앞머리는 동일한 가로선상에 있고, 눈동자는 둥근 형태이며, 눈동자의 윗부분이 눈꺼풀에 살짝 가려집니다.

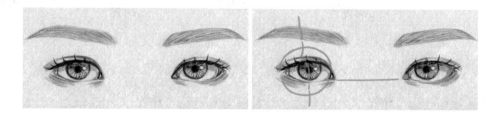

고개를 살짝 젖히고 앞을 바라보는 눈

얼굴을 살짝 들고 있는 모습이기에 눈썹의 양 끝은 아래로 내려옵니다. 양 눈의 앞머리는 같은 선상에 위치하고, 눈동자는 위·아래 부분이 모두 눈꺼풀에 가려져 일부만 보입니다.

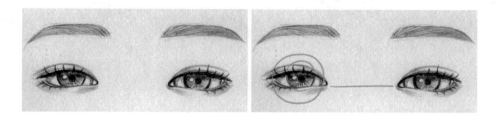

아래로 내리뜬 눈

아래로 내리뜬 눈의 형태는 가로로 곧게 뻗지 않고 눈알의 동그란 형태를 따라서 곡선으로 휘게 되는 것에 주의합니다.

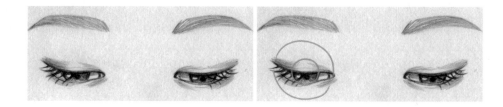

사면

사선으로 기울어진 눈

고개를 한쪽으로 기울이고 있기 때문에 눈도 사선으로 기울어지게 됩니다. 양 눈의 위치를 사선으로 이어서 그리면 수월하게 그릴 수 있습니다.

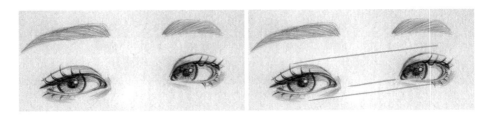

옆을 바라보는 기울어진 눈

옆을 바라보고 있는 눈이기 때문에 눈동자도 한쪽 방향으로 몰려 있으며, 눈동자 모양은 정원이 아닌 옆이 좁은 타원이 됩니다.

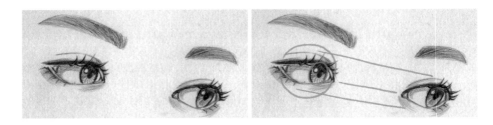

측면

한쪽으로 완전히 방향을 틀고 있는 자세이기 때문에 방향을 틀고 있는 쪽의 눈은 콧대에 가려 거의 보이지 않습니다. 눈 앞머리의 점막이 잘 보이게 되고, 눈동자는 세로로 좁은 타원형이 됩니다. 눈알이 눈꺼풀보다 안쪽으로 들어와 있는 것에 주의합니다.

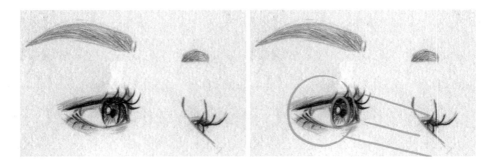

3. 코의 형태

코는 얼굴의 다른 부위와 달리 경계가 명확한 형태가 아니고 부드러운 굴곡으로 이루어져 있기 때문에, 음영 부분을 통해 형태를 잡게 됩니다.

정면

코의 어두운 부분은 미간 콧대 양 옆, 코끝 아래 삼각지대, 콧방울과 그 위쪽 외곽이고, 밝은 부분은 콧끝과 콧구멍 주변(반사광)입니다. 그리고 콧구멍이 가장 어둡습니다.

―― 어두운 부분
―― 밝은 부분

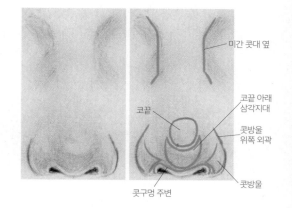

미간 콧대 옆
코끝
코끝 아래 삼각지대
콧방울 위쪽 외곽
콧방울
콧구멍 주변

사면

기울어진 얼굴 각도 때문에 코도 기울어진 상태이므로, 콧구멍의 위치를 사선으로 잡습니다. 콧날 부분과 콧방울 옆선(반사광)이 밝은 부분에 추가됩니다.

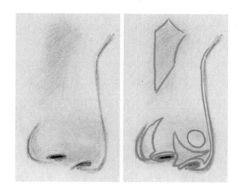

측면

한쪽으로 틀고 있는 자세이기 때문에 틀고 있는 방향 쪽 콧구멍은 보이지 않습니다.
콧날부터 콧구멍 주변까지 이어지는 라인이 밝은 부분이 되고, 콧마루와 콧방울이 어두운 부분이 됩니다.

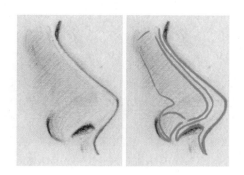

4. 입의 형태

입술은 동그랗게 말린 형태이고 양 끝은 얼굴 뒤쪽으로 넘어가는, 입체적이고 볼륨이 뚜렷한 형태이기 때문에 밝고 어두운 부분을 정확하게 이해해야 입체감을 살릴 수 있습니다.

정면　입술의 밝은 부분은 윗입술 맨 위와 맨 아래, 아랫입술 맨 아래(반사광), 입술 중앙의 튀어나온 부분이고, 어두운 부분은 윗입술과 아랫입술의 입안으로 말려 들어가는 부분과 얼굴 뒤쪽으로 넘어가는 입의 양 끝 부분입니다. 그리고 입안이 가장 어둡습니다.

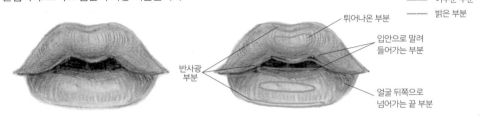

어두운 부분

밝은 부분

튀어나온 부분

입안으로 말려
들어가는 부분

반사광
부분

얼굴 뒤쪽으로
넘어가는 끝 부분

벌린 입의 경우 입안의 치아와 혓바닥이 보입니다. 혓바닥은 입안으로 들어갈수록 어두워지는 느낌입니다. 입을 벌린 상태에서는 윗입술의 양 옆선 안쪽으로 반사광이 생깁니다.

사면　사면 자세의 입술은 정면 자세의 입술과 밝고 어두운 부분의 원리는 같지만 한쪽으로 틀고 있는 자세 때문에 보이는 부분이 다르므로, 밝고 어두운 영역이 조금 달라집니다.

측면　완전한 옆모습이므로 입술은 반쪽밖에 보이지 않습니다.

윗입술의 입안으로 말려들어가는 부분과 아랫입술 아랫부분이 어둡고, 윗입술과 아랫입술의 가장 튀어나온 부분, 윗입술의 맨 위와 맨 아래(반사광)가 밝습니다. 그리고 살짝 보이는 입안이 가장 어둡습니다.

5. 머리카락의 형태

앞머리가 없는 경우와 있는 경우로 나누어 머리카락의 구조를 알아봅시다.

앞머리가 없는 경우

가르마를 기준으로 머리카락이 나뉘므로, 가르마를 먼저 정하고 거기서부터 아래로 뻗어나가는 식으로 그립니다.

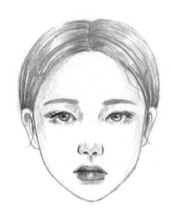

앞머리가 있는 경우

머리의 정수리 부분에서 앞머리가 뻗어나와야 자연스럽습니다.

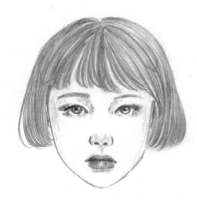

Part 3

포즈별로
스케치하기

얼굴의 형태를 간략하게 잡아두고 스케치를 하면 보다 쉽게 그릴 수 있습니다.
소녀마다 취하고 있는 자세나 얼굴의 각도가 조금씩 다르지만, 정면, 사면, 측면의 기본 자세를 연습하면
이를 응용해 다양한 자세와 포즈의 소녀를 그릴 수 있습니다.
• 이해를 돕기 위해 스케치하는 선을 진하게 표현하였지만, 실제로 그릴 때는 아주 연하게 스케치합니다.

1. 정면

가장 기본이 되는 자세로, 이후 이어지는 사면, 측면 자세를 그릴 때도 기본형에서 변형되므로 정면의 앞을 바라보는 포즈 그리는 법을 확실하게 익힙시다.

앞을 바라보는 포즈

얼굴형과 뒤통수 그리기 ▶	세로 중심선과 가로 위치선 그리기 ▶	간단한 도형으로 눈·코·입 위치 잡기 ▶

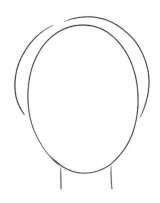 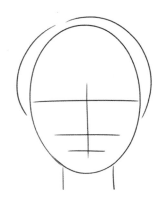 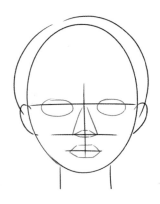

1. 반듯한 타원형으로 얼굴형을 그리고, 뒤쪽에 뒤통수에 해당하는 부분을 적당한 크기로 그려줍니다.

2. 얼굴의 가운데에 세로 중심선 (코와 입의 중간을 지나는 선)을 그리고, 가로로 반을 가른 자리에 눈이 위치할 가로선을, 그 아래 중간 부분에 코가 위치할 가로선을, 그리고 그 아래 중간 부분에 입이 위치할 가로선을 그립니다.

3. 타원으로 눈, 세모꼴로 코의 위치를 잡아주되, 콧구멍이 위치할 곳은 육각형으로 표시합니다. 입은 위치선이 중심이 되는 6각형으로, 귀는 시작과 끝이 눈 위치선 및 코 위치선과 동일선상에 있도록 그려줍니다.

얼굴선을 그리고 눈·코·입·귀의 위치 확인하기	▶	눈썹 그리고 눈·코·입의 모양 구체화하기	▶	눈·코·입 세부 그리기

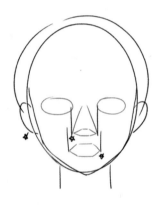

4. 위치선을 지우고 굴곡을 만들면서 얼굴선을 그립니다. 코의 양 끝은 눈 앞머리, 입의 양 끝은 눈 쪽으로 좀 더 들어온 곳의 일직선상에 위치함을 확인합니다. 귀의 위·아래 끝은 눈의 위치선 및 코의 위치선과 같은 선상에 있습니다.

5. 눈썹을 그리고, 타원으로 자리를 잡아놓은 곳에 아몬드 모양의 눈을 그립니다. 이어서 콧방울 양쪽 옆선과 콧구멍을 그리고, 입술 중심선을 부드러운 곡선으로 고쳐 그립니다.

6. 필요 없는 선은 지워가며 눈, 코, 입을 세부적으로 그립니다. 즉, 눈에는 눈물언덕, 점막, 쌍꺼풀 라인, 눈동자를 추가하고, 코는 콧방울과 콧구멍을 부드럽게 정리합니다. 입술 선은 부드러운 선으로 고쳐 그립니다.

tip 눈은 눈 앞머리의 눈물언덕, 유선형의 눈꼬리, 눈꺼풀 위·아래 점막을 그려 넣으면 디테일이 살아납니다.

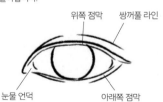

턱을 당기고 있는 포즈

1. 얼굴형은 길쭉한 타원형으로 그립니다. 턱을 당기고 있는 포즈 때문에 폭이 좁아져 얼굴이 길어 보이고, 정수리 부분이 많이 보이게 되며, 뒤통수의 높이는 정자세보다 높게 잡아야 합니다.

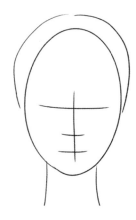

2. 얼굴을 살짝 당기고 있기 때문에 얼굴의 가로선도 살짝 아래로 휜 느낌으로 그립니다.

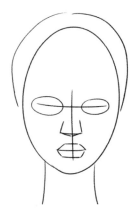

3. 턱을 당기고 있기 때문에 정자세일 때보다 보이는 콧구멍의 높이가 낮습니다.

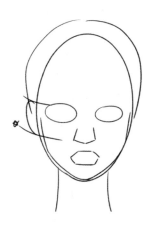

4. 턱을 당기고 있는 포즈이므로 수평으로 시선을 둘 때와 달리 귀의 위치는 조금 올라갑니다.

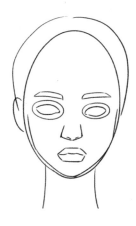

5. 콧구멍의 높이가 낮은 만큼 콧구멍의 형태도 간략하게만 표시합니다.

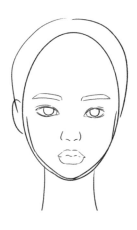

6. 턱을 당기고 있기 때문에 눈동자는 정자세일 때보다 약간 올라가게 됩니다.

고개를 살짝 젖히고 내려다보는 포즈

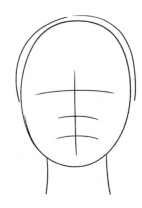

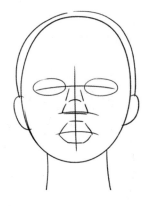

1. 고개를 살짝 젖히고 있는 포즈의 얼굴형은 좀 더 둥근 원에 가까운 타원형으로 그립니다. 위로 들린 각도로 인해 정면으로 봤을 때보다 얼굴은 짧아지고, 정수리의 위치는 내려가게 됩니다. 뒤통수의 높이는 정자세일 때보다 낮게 잡습니다.

2. 위로 들린 각도로 인해 코와 입의 위치가 위로 올라가 눈과 가까워집니다. 따라서 위치선의 형태도 위로 굽은 곡선이 됩니다.

3. 위로 들린 각도로 인해 정자세일 때보다 보이는 콧구멍의 높이가 높고, 입술의 두께가 두꺼우며, 귀는 약간 아래쪽에 위치한 것처럼 보입니다.

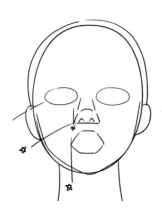

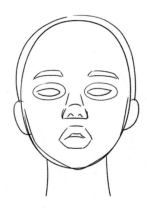

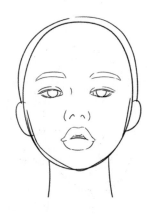

4. 들린 각도로 인해 콧구멍의 높이가 높은 만큼 콧구멍의 형태도 더 확실하게 잘 보입니다.

5. 내려다보는 포즈이므로 눈썹은 양 끝이 약간 처진 형태입니다. 내리뜬 눈꺼풀은 거의 일자로 뻗어 있고 언더라인은 아래로 굽은 곡선이므로 눈 모양을 그릴 때 주의합니다.

6. 눈동자는 내리뜬 눈꺼풀 때문에 윗부분이 많이 가려진 상태입니다. 그리고 눈동자의 아래쪽은 동그란 형태를 유지하며 아래 점막에 닿아 있게 됩니다.

2. 사면

방향을 약간 틀어 바라보는 사면의 얼굴은 약간 찌그러진 형태의 타원형으로 표현하고, 눈, 코, 입의 위치를 표현하는 위치선은 한쪽으로 치우친 형태로 그려집니다.

앞을 바라보는 포즈

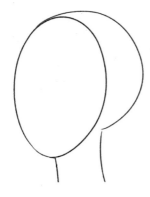

1. 방향을 튼 쪽으로 찌그러진 타원으로 얼굴형을 그립니다.

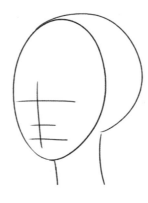

2. 세로 중심선이 방향을 튼 쪽으로 치우친 곳에 그려집니다.

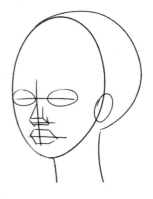

3. 방향을 튼 쪽 눈은 세로선에 붙여서, 반대쪽 눈은 떨어뜨려서 타원을 그립니다. 코는 한쪽으로 살짝 틀어져 있는 형태의 입체 세모꼴을 그립니다.

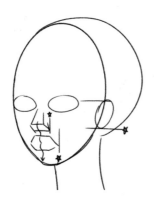

4. 인중과 입술을 지나 턱까지 이어지는 흐름을 잘 관찰합니다.

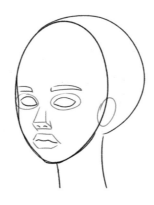

5. 방향을 튼 쪽의 눈썹은 짧게, 반대쪽 눈썹은 길게 그리고, 아몬드 모양의 눈을 그립니다.

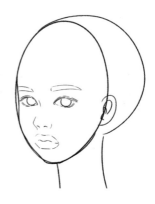

6. 화면의 가운데를 보는 시선이기 때문에 방향을 튼 쪽 눈의 눈동자는 코 선에 가깝게, 반대쪽 눈동자는 눈의 가운데쯤에 그려 넣습니다.

턱을 당기고 있는 포즈

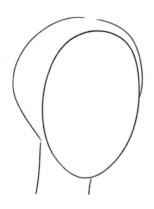

1. 얼굴형은 홀쭉한 타원형으로 그리되, 방향을 튼 쪽으로 기울어진 느낌으로 그립니다. 턱을 당기며 기울어진 각도 때문에 뒤통수의 아래쪽 위치는 정면에서보다 위로 올라가 있게 됩니다.

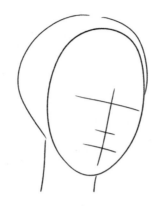

2. 방향을 튼 쪽으로 치우친 곳에 세로 중심선을 그립니다. 방향을 튼 상태에서 턱을 당김으로써 생긴 각도 때문에 세로선과 가로선 모두 한쪽으로 처진 사선 형태가 됩니다.

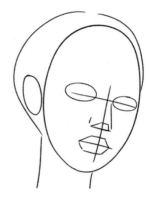

3. 방향을 튼 쪽 눈은 세로선에 가깝게, 반대쪽 눈은 떨어뜨려서 타원을 그립니다. 귀는 기울어진 타원형으로 그립니다.

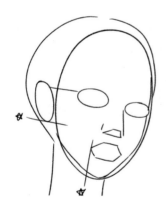

4. 코와 입의 중간(세로선의 연장선)쯤 턱의 가장 뾰족한 부분을 위치시킵니다.

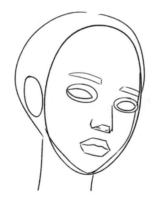

5. 방향을 튼 쪽으로 내려가는 사선으로 눈썹을 그리고, 아몬드 모양으로 눈을 그리되 방향을 튼 쪽의 눈은 작게 그립니다.

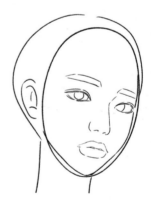

6. 방향을 튼 쪽의 눈동자와 반대쪽의 눈동자 위치를 잘 확인합니다.

고개를 살짝 젖히고 내려다보는 포즈

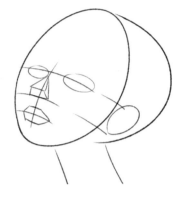

1. 기울어진 타원형으로 얼굴형을 그립니다. 고개를 뒤로 젖히고 있기에 뒤통수의 위치는 아래로 내려와 있는 것처럼 보입니다.

2. 고개를 뒤로 젖힘으로써 생긴 각도 때문에 세로 중심선은 방향을 튼 쪽으로 볼록 나온 곡선, 가로선은 위로 굽은 곡선으로 그려집니다.

3. 방향을 튼 쪽 눈은 세로선에 가깝게, 반대쪽 눈은 떨어뜨려서 타원을 그립니다. 코는 한쪽으로 살짝 틀어져 있는 형태의 입체 세모꼴로 그립니다.

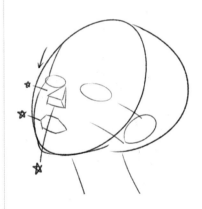

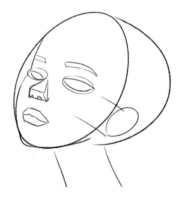

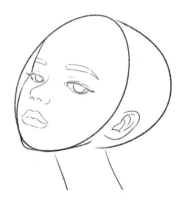

4. 얼굴선은 이마에서 눈까지는 안으로 들어오는 선이고 가장 튀어나온 광대는 코의 중간에 위치합니다. 완만한 곡선을 그리며 내려오다가 입술의 수평선상에서 급격히 꺾입니다. 세로 중앙선을 연장한 위치에 턱의 가장 뾰족한 부분을 위치시킵니다.

5. 방향을 튼 쪽의 눈썹은 짧게, 반대쪽 눈썹은 끝이 아래로 처지는 느낌으로 그립니다. 살짝 내리뜬 눈꺼풀은 거의 일자로 뻗어 있고 언더라인은 곡선으로 휘어진 모양입니다.

6. 내리뜬 눈꺼풀 때문에 눈동자의 위쪽은 많이 가려진 상태이고, 아래쪽은 동그란 형태를 유지하며 아래 점막에 닿아 있습니다.

3. 측면

한쪽 방향으로 거의 완전히 틀고 있는 자세입니다. 얼굴의 한쪽이 거의 보이지 않거나 살짝 보이는 정도의 각도입니다.

앞을 바라보는 포즈

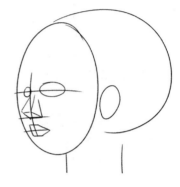

1. 얼굴형을 홀쭉한 형태의 타원형으로 그리고, 뒤통수 부분은 충분한 두께로 그립니다.

2. 방향을 튼 쪽으로 치우친 곳에 세로 중심선을 그립니다.

3. 방향을 튼 쪽 눈은 거의 보이지 않으므로 세로선에 붙여 작은 원으로, 반대쪽 눈은 약간 떨어뜨려 타원으로 표시하되 방향을 튼 쪽 눈보다 위치가 더 높은 느낌으로 그립니다. 코는 한쪽으로 살짝 틀어져 있는 형태의 입체 세모꼴로 그립니다.

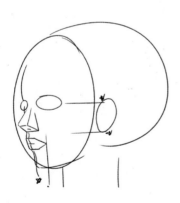

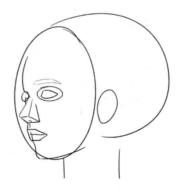

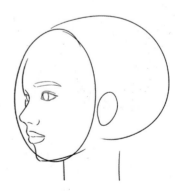

4. 얼굴선은 이마부터 콧등, 인중과 입술, 턱까지 이어지는 굴곡을 잘 살펴봅니다.

5. 보이지 않는 쪽은 그대로 두고 보이는 얼굴쪽 눈은 한쪽 끝이 거의 직선으로 떨어지는 형태의 아몬드를 그립니다.

6. 방향을 틀어 거의 보이지 않는 쪽 눈은 눈동자와 위쪽 점막만 간단히 표시합니다.

턱을 당기고 있는 포즈

1. 기울어진 타원형으로 얼굴형을 그리고, 뒤통수 부분은 충분한 볼륨으로 그려줍니다. 그리고 턱선을 위로 올라간 각도를 생각하며 날렵한 선으로 표시합니다.

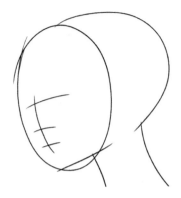

2. 세로 중심선을 방향을 튼 쪽으로 치우친 곳에 그립니다. 턱을 당김으로써 생긴 각도 때문에 세로 중심선은 방향을 튼 쪽으로 불룩 나온 곡선이 됩니다.

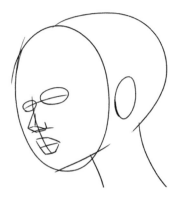

3. 방향을 튼 쪽 눈은 거의 보이지 않으므로 세로선에 붙여 작게, 반대쪽 눈은 약간 떨어뜨려서 타원을 그립니다. 코는 한쪽으로 살짝 틀어져 있는 형태의 입체 세모꼴로 그립니다.

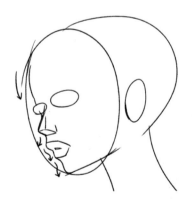

4. 얼굴선은 이마에서 눈까지는 안으로 들어오는 선이고, 한쪽 볼은 코와 입술선에 가려 보이지 않습니다. 인중부터 턱까지 이어지는 굴곡을 자세히 살펴봅니다.

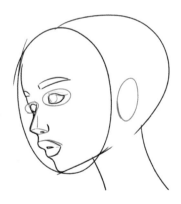

5. 눈썹을 추가하고, 방향을 튼 쪽 눈은 반쪽 정도만, 반대쪽 눈은 끝이 뾰족한 아몬드를 그립니다.

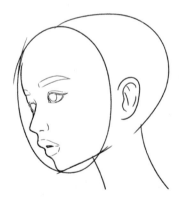

6. 방향을 틀어 거의 보이지 않는 쪽 눈은 눈동자와 위쪽 점막, 눈꺼풀만 간단히 표시합니다.

고개를 살짝 젖히고 내려다보는 포즈

1. 고개를 젖힌 쪽으로 기울어져 있는 홀쭉한 타원형으로 얼굴형을 그리고, 뒤통수는 충분한 볼륨으로 추가합니다. 뒤로 젖히고 있는 각도 때문에 뒤통수의 위치는 아래로 내려와 보입니다. 턱선을 날렵한 선으로 표시합니다.

2. 한쪽 얼굴이 보이지 않는 자세이므로 세로 중심선은 없습니다. 가로 위치선은 방향을 튼 쪽 얼굴선에 닿게 약간 처지는 형태의 사선으로 그려줍니다.

3. 보이는 쪽 눈만 타원형으로 그리고, 코는 한쪽으로 틀어지고 약간 들린 형태의 입체 세모꼴로 그립니다. 입술은 옆으로 누운 하트 모양에 가깝습니다.

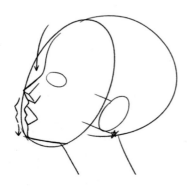

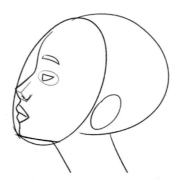

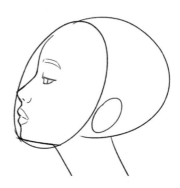

4. 이마에서 눈까지는 안으로 들어오는 선이고, 이후에는 콧등을 따라 올라갑니다. 인중부터 입술을 지나 턱까지 이어지는 굴곡을 자세히 살펴봅니다.

5. 눈썹과 눈의 모양을 간단히 표시합니다. 눈꺼풀은 일자로 뻗어있고, 언더라인은 급격한 경사를 이루며 눈 위쪽 끝과 만납니다.

6. 코와 가까운 위치의 눈 앞머리 쪽에 눈두덩 선을 표시합니다.

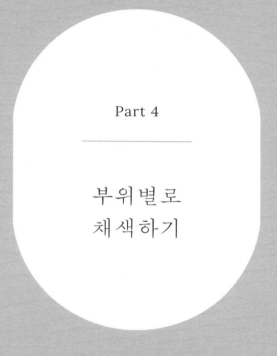

Part 4

부위별로
채색하기

얼굴 피부와 눈, 코, 입의 채색법을 자세히 설명합니다.

소녀의 자세나 각도에 따라 조금씩 달라지기는 하지만, 채색하는 과정에는 어느 정도 공통점이 있으므로,

부위별 채색법을 충분히 익히고 연습한 후 소녀 그리기에 도전하면 훨씬 쉽게 원하는 소녀를 그릴 수 있을 것입니다.

단, 설명의 편의를 위해 각 요소를 분리하여 설명하였지만,

실제 그리는 과정에서는 피부 및 눈, 코, 입이 따로 채색되는 것이 아니라, 서로 유기적으로 연관되어 있으며,

채색해 나가면서 부족한 부분은 보완하고 덧칠하는 과정이 반복된다는 점을 유념해주세요.

1. 피부 채색하기

피부 채색하는 법을 알아봅시다. 피부를 칠할 때 꼭 기억해야 할 점은, 손에 힘을 빼고 여러 번 겹쳐 칠하되, 방향을 바꾸지 말고 어느 방향이든 한 방향으로만 칠해야 한다는 점입니다.

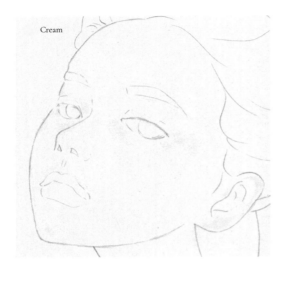

1. 먼저, 얼굴에서 가장 돌출되어 있거나 빛을 받아 밝은 부분을 아주 연하고 밝은 색으로 밑칠해줍니다. 이 부분은 이후에 다른 색에 덮여서 옅어질 것이므로 정확한 형태로 칠하지 않아도 괜찮습니다.

tip 빛을 받아 밝은 부분과 반사광 부분

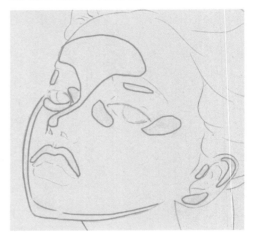

2. 피부의 어두운 부분(눈·코·입의 음영 부분, 머리카락이 닿는 부분, 얼굴 가장자리 안쪽 등)을 채색합니다. 이 과정에서 이목구비를 비롯한 얼굴의 형태가 드러납니다.

tip 음영을 표현하기 위한 것이지만, 너무 힘을 주어 진하게 채색하면 안 됩니다. 힘을 빼고 살살, 여러 번에 걸쳐 겹쳐 채색하면서 색을 올려주세요.

tip 얼굴 가장자리 안쪽이란 얼굴 외곽 라인에서 안으로 살짝 들어온 부분을 말합니다. 외곽 라인은 가장 밝은 부분으로, 반사광 위치입니다.

Deco Peach

3. 옅은 복숭아색으로 피부의 전체적인 톤을 올려줍니다.

tip 피부를 전체적으로 채색할 때는 연필선이 살아나지 않도록 색연필을 눕혀서 살살 여러 번 겹쳐 칠하고, 연필선의 방향은 한 방향을 유지하면서 채색합니다.

Nectar

4. 보다 짙은 색으로 눈·코·입 주변의 음영이 지는 부분과 볼을 채색합니다.

tip 볼처럼 일부 면적만 채색할 경우 가장자리 부분은 손에 힘을 빼고 살살 칠해서 주변과 급격한 경계가 지지 않도록 주의합니다. 피부를 채색할 때와 마찬가지로 연필선의 방향은 한 방향을 유지해야 합니다.

White

5. 흰색으로 덧칠해서 색연필의 질감을 부드럽게 펴줍니다.

tip 흰색으로 블렌딩 할 때는 먼저 칠한 색의 방향과 반대방향의 선이나 동글동글 굴리는 선으로 손에 힘을 주고 촘촘히 색을 섞어 줍니다.

Peach

6. 흰색의 덧칠로 인해 옅어진 부분을 한 번 더 진하게 채색합니다.

tip 피부를 전체적으로 채색할 때는 연필선이 살아나지 않도록 색연필을 눕혀서 살살 여러 번 겹쳐 칠하고, 살구색으로 칠한 볼 부분은 가운데 부분은 빼고 가장자리만 자연스럽게 섞이게끔 피부색을 입힙니다.

얼굴의 피부를 채색해 보세요.

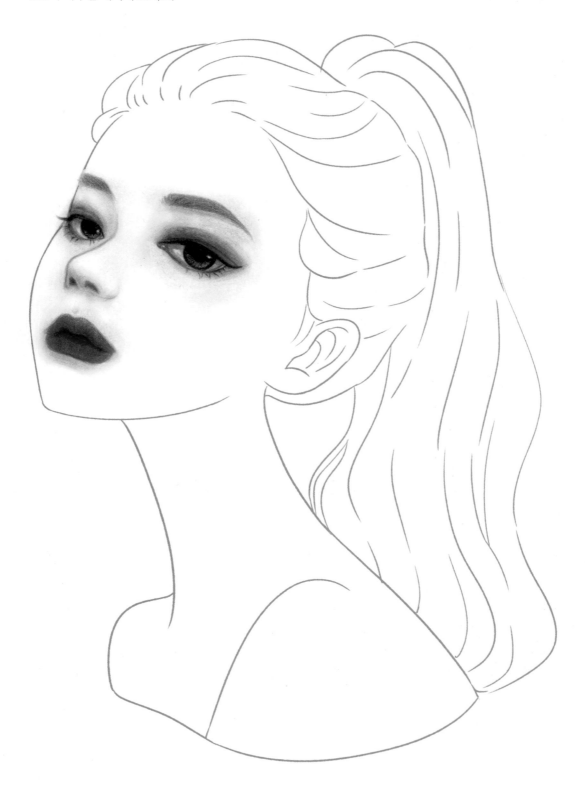

2. 눈 채색하기

눈은 인물의 인상을 좌우하는 중요한 부분으로, 그 생김새가 다소 복잡하여 여러 색상으로 덧칠하는 과정이 반복되며, 눈동자와 속눈썹 등 섬세하게 표현해야 할 부분이 많습니다.

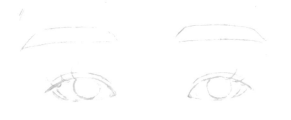

1. 스케치는 형태만 알아볼 수 있게 가급적 옅게 합니다.

tip 스케치 선은 가급적 연하게 지우고 채색합니다. 피부같이 옅은 부분을 채색할 때 색연필에 연필의 흑연이 묻어나와 지저분해질 수 있기 때문이에요.

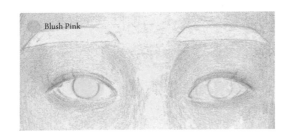

Blush Pink

2. 눈 주변을 붉은색으로 채색합니다.

tip 아이라인 가까이에서 아치형의 선(좌우를 오가며 그리면 수월합니다)을 여러 번 그려가며 채색합니다. 아이라인에서 멀어질수록 연필을 살짝 떼고 아주 살살 칠하는 느낌으로 채색해야 끝 부분에 경계면이 생기지 않고 자연스럽고 부드럽게 채색됩니다.

Nectar

3. 좀 더 진한 색으로 쌍꺼풀 부분과 애교살을 덧칠해 색을 올립니다.

tip 진하게 색을 올린다고 해서 힘을 주어 한 번에 진하게 만드는 것이 아니라, 힘을 빼고 살살 겹쳐 칠하면서 차츰 색을 올려나가야 합니다.

Crimson Red

4. 눈 양 끝의 붉은 부분을 표현하기 위해 짙고 붉은 색으로 눈의 앞머리와 꼬리 부분을 채색하고, 아래쪽 점막 부분도 살짝 붉게 칠해줍니다.

tip 앞머리와 꼬리의 붉은 부분은 반짝이는 느낌을 주기 위해 색을 완전히 채우는 식이 아닌 가운데 부분은 비우고 그리는 느낌으로 칠합니다.

5. 회색으로 흰자위 부분을 채색하되, 가운데 부분은 하얗게 남겨서 입체감을 살립니다. 그리고 눈동자 테두리를 따라 그려 외곽선을 만듭니다.

6. 눈동자에서 빛을 받는 부분은 하얗게 남기고, 진한 회색으로 눈동자 외곽에서 중심을 향하는 가는 선을 여러 개 그려 면을 채우면서 검은자위를 채색합니다. 눈동자 외곽선을 진하게 그리고, 가운데에 동공을 진하게 채색해 자리를 잡습니다.

tip 검은자위를 채운 후에 눈동자의 완성된 외곽선을 그려야 형태가 뒤틀리는 것을 방지할 수 있습니다.

7. 붉고 진한 색으로 아이라인과 쌍꺼풀 라인을 명확히 그리고, 언더라인 눈 꼬리 주변의 색을 살짝 진하게 올립니다.

8. 더 짙고 어두운 색으로 아이라인을 더 진하게 그리고, 속눈썹을 그려 넣습니다. (속눈썹의 경우 뒤에서 검은색으로 다시 그릴 것이기 때문에 여기서 검은색을 사용하지 말고 검은색에 가까운 진한 색을 사용합니다.) 위쪽 속눈썹은 점막의 위쪽 선에서, 아래쪽 속눈썹은 점막의 아래쪽 선에서 시작됩니다.

tip 연필의 끝을 뾰족하게 만들어야 속눈썹을 그리기가 쉽습니다. 아이라인 쪽에서 시작해 바깥쪽으로 나가는 방향으로 그리되, 위쪽으로 바로 뻗지 않고 살짝 아래쪽으로 내려왔다가 위로 올라가는 형태임에 유의합니다. 위치에 따른 꺾임의 방향도 다르기 때문에 이 점에도 주의해야 하며, 선을 그으면서 끝에서 연필을 재빨리 들어주어야 선 끝이 자연스럽게 표현됩니다.

9. 검은색으로 검은자위와 동공을 진하게 덧칠한 다음, 앞서 그려놓은 속눈썹 선 옆으로 살짝 비껴가며 속눈썹을 덧그립니다. 그리고 속눈썹과 겹치지 않도록 속눈썹 사이사이를 메운다는 느낌으로 아이라인을 그려줍니다.

10. 회색으로 흰자위와 검은자위의 윗부분(맨 위에서 약간 아래)을 짧은 세로선을 여러 번 겹친다는 느낌으로 채색합니다. 눈꺼풀과 속눈썹에 의해 생기는 그림자를 그려 넣는 과정으로, 채색 후에는 이전보다 입체감이 살아나게 됩니다.

11. 연한 색으로 가로 방향의 선을 살살 그어주면서 눈썹의 밑색을 채색합니다.

12. 밑색을 칠한 눈썹 위에 조금 더 진한 색을 옅게 올려 칠합니다.

13. 눈썹의 결을 생각하면서 앞머리부터 눈썹을 한 올씩 묘사합니다. 메이크업을 한 눈썹이기 때문에 너무 과하게 눈썹 결을 살리지 않도록 주의합니다.

<u>tip</u> 연필의 끝을 뾰족하게 한 후에 채색해야 결을 살리기 쉽습니다. 연필선의 방향은 아래에서 위로, 각도는 바깥쪽으로 갈수록 완만하게 그려줍니다.

눈을 완성해 보세요.

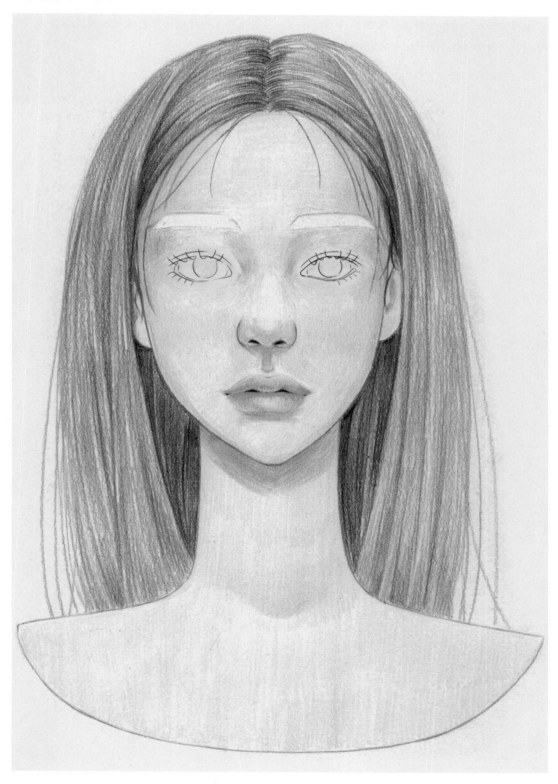

3. 코 채색하기

코를 채색하는 과정을 알아봅시다. 코는 경계가 뚜렷하지 않은 부위이기 때문에 손에 힘을 빼고 살살 채색해서 자연스럽게 형태를 만들어주어야 합니다.

1. 스케치 선을 연하게 지우고 코의 어두운 부분을 대략 생각해둔 다음 채색을 시작합니다.
- 밝은 부분 : 코끝, 콧날, 콧구멍 주변, 콧방울 옆(반사광)
- 어두운 부분 : 미간 콧대 주변, 코끝 아래 삼각지대, 콧방울, 코 밑, 인중

tip 코의 밝고(푸른선) 어두운(붉은선) 부분

2. 코의 가장 밝은 부분은 흰 종이면을 그대로 남겨둔 채 짙은 살구색으로 코의 어두운 부분을 채색합니다. 그리고 나머지 부분은 좀 더 밝은 색의 색연필로 밝은 곳과 어두운 곳의 중간 톤을 만든다는 느낌으로 채워갑니다.

 Nectar　　Light Peach

tip 손에 힘을 빼고 살살 채색합니다. 연하게 여러 번에 걸쳐 채색해야 하므로 어느 정도 인내심을 요하는 작업입니다.

3. 어두운 부분을 채색했던 색을 살살 덧칠해서 색을 진하게 올립니다. 콧구멍 주위의 밝은 부분에 주의하면서 콧구멍도 채색합니다.

 Nectar

tip 처음부터 색을 진하게 칠하면 수정하기 어렵기 때문에 살살 색을 더해가는 과정을 거치며 채색합니다. 밝은 부분이 너무 어두워졌을 때는 지우개로 살살 지워 밝게 만들 수 있습니다.

4. 짙고 붉은색으로 코의 라인을 명확히 그리고, 콧구멍과 코 밑 그림자, 인중을 진하게 채색합니다. 그리고 검은색으로 콧구멍을 덧칠합니다.

⬤ Henna ⚫ Black

<u>tip</u> 검은색으로 콧구멍을 칠할 때는 윗부분은 진하게, 아래로 내려올수록 연하게 채색해서 콧구멍으로 들어갈수록 어두워지는 느낌이 들도록 채색합니다.

코를 완성해 보세요.

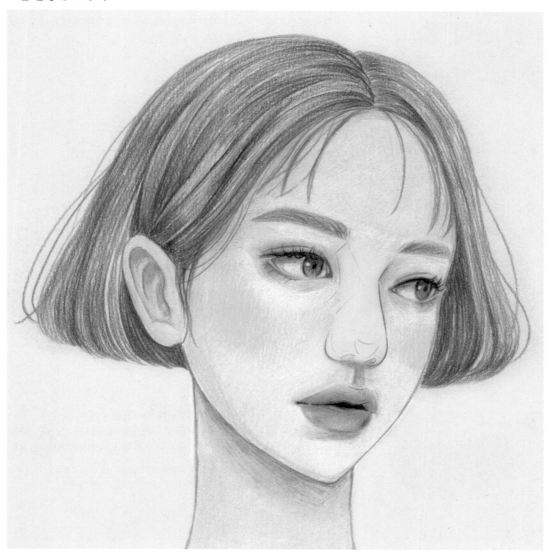

4. 입술 채색하기

입술을 채색하는 과정입니다. 입술은 볼륨이 뚜렷한 부위이기 때문에 어둡고 밝은 부분을 확실하게 표현하여 입체감을 제대로 살려야 합니다.

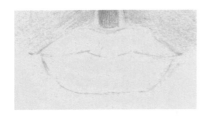

1. 스케치 선은 채색 전 연하게 지워둡니다.

2. 연한 색으로 입술의 밑색을 칠합니다. 입술의 가장자리는 라인을 따라 채색하고, 입술의 가운데 부분은 입술의 주름을 생각하며 세로선을 여러 번 나열한다는 느낌으로 면을 채워갑니다.

3. 조금 다른 계열의 색으로 덧칠해서 오묘한 색을 만듭니다.

4. 아주 옅은 계열색으로 먼저 채색한 두 가지 색을 부드럽게 섞어줍니다. 진한 색으로 블렌딩 하면 톤 자체가 달라지고 어색해지니까 옅은 계열의 색을 선택해주세요. 옅은 계열색이 없다면 흰색으로 블렌딩 해주어도 좋습니다.

tip 기존 색을 섞어주는 블렌딩 작업을 할 때는 손에 힘을 주어서 강하게 채색해야 합니다.

5. 좀 더 붉은 색으로 덧칠하며 입술에 입체감을 줍니다. 입술이 모이는 부분을 가장 짙게 칠하고 세로선을 이용해 입술의 주름을 살리며 채색합니다. 아랫입술의 중심 부분에는 밝은 부분을 남겨서 입체감을 살립니다.

tip 입술은 볼록한 볼륨을 가지고 있으므로 주름을 표현하는 세로선을 그을 때 괄호를 그리듯이 왼쪽 부분의 선은 왼쪽, 오른쪽 부분의 선은 오른쪽으로 굽은 곡선으로 표현해줍니다.

○ Deco Pink

6. 아주 밝은 계열색으로 다시 덧칠하며 색을 부드럽게 섞어줍니다.

● Carmine Red

7. 앞서 사용한 붉은색으로 덧칠하되, 입술의 어두운 부분은 특히 진하게 색을 올려 채색합니다. 어두운 부분을 진하게 채색하면, 자연적으로 밝은 부분이 생겨 입체감이 살아납니다.

tip 입술은 동그랗게 말린 형태이고, 양 끝은 뒤쪽으로 넘어가는, 볼륨이 뚜렷한 형태이기 때문에 어두운 부분을 제대로 표현해야 입체감이 확실히 살아납니다.

tip 입술의 어두운 부분은 윗입술과 아랫입술이 모이는 부분, 윗입술의 가장 윗부분과 아랫부분(가장 아래는 반사광), 아랫입술의 윗부분(가장 위는 반사광)과 아랫부분(가장 아래는 반사광), 그리고 입의 양 끝 부분입니다.

tip 입술의 어두운 부분을 채색할 때는 가로선을 진하게 그리는 것이 아니라 짧은 세로선을 촘촘하게 메워서 가로로 긴 띠를 만든다는 느낌으로 채색해야 자연스럽습니다. 단, 입술이 모이는 부분은 가로선으로 그려도 괜찮습니다.

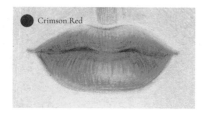

● Crimson Red

8. 입술의 밝고 어두운 부분을 생각하면서 더 짙고 붉은 색으로 살살 덧칠해서 톤을 올려줍니다.

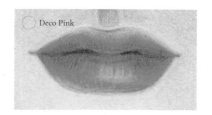

○ Deco Pink

9. 아주 밝은 계열색으로 덧칠하며 색을 부드럽게 섞어줍니다. 만족스러운 색감과 진하기가 나올 때까지 이 과정을 반복합니다.

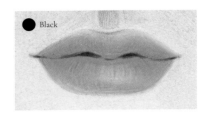

10. 윗입술과 아랫입술이 모이는 지점과 입술의 양 끝(입꼬리)을 검은색으로 채색합니다.

<u>tip</u> 검은색으로 입술이 모이는 부분을 채색할 때는 일(—)자로 쭉 그어지는 형태가 아니라 굵고 가는 부분이 있는 곡선의 형태로 채색합니다.

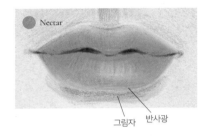

그림자 반사광

11. 입술에 입체감을 더하기 위해 입술 외곽의 피부를 묘사합니다. 즉, 입술 외곽 라인 부분은 하얗게 남기고, 그 바로 위(또는 아래)는 피부색을 진하게 칠하면 튀어나온 입술의 볼륨이 표현됩니다. 아랫입술의 경우 입술의 볼륨으로 인해 생기는 그림자를 입술 아래 피부에 표현해줍니다.

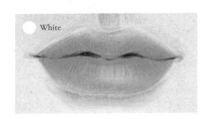

12. 앞서 채색한 입술 그림자 부분을 흰색으로 부드럽게 펴줍니다.

<u>tip</u> 다른 경우와 마찬가지로 흰색으로 블렌딩 할 때는 손에 힘을 주어서 강한 힘으로 채색해야 합니다. 연필선의 방향은 뭉글뭉글 굴리거나 자유롭게 채색하면 됩니다.

입을 완성해 보세요.

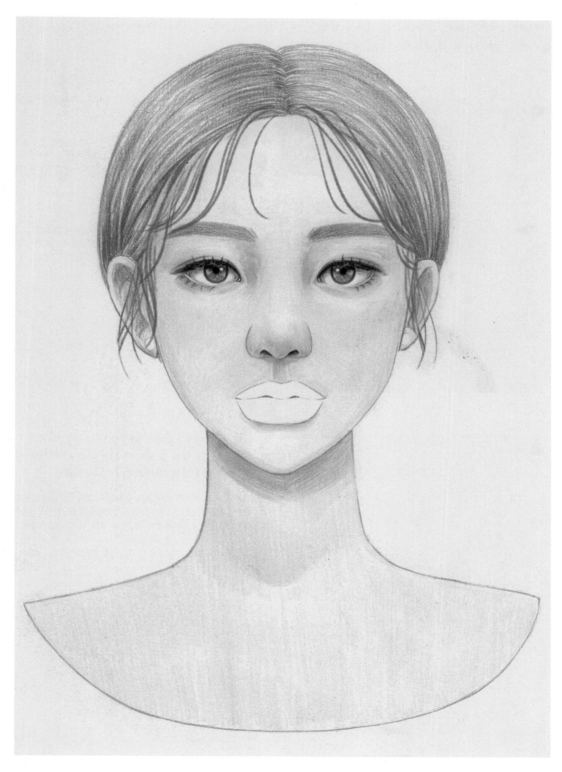

5. 머리카락 채색하기

머리카락 채색은 넓은 면적을 가는 선으로 촘촘히 나열하여 채워가야 하기 때문에 꽤 오랜 시간이 드는 작업입니다. 스케치 선은 채색하기 전 연하게 지우고 채색을 시작합니다.

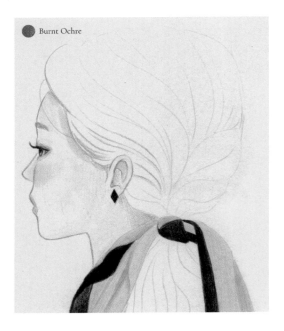

Burnt Ochre

1. 간단한 선으로 머리카락을 크고 작은 덩어리로 표시합니다.

tip 머리카락을 덩어리로 나눌 때는 처음부터 너무 자잘하게 구분 짓지 말고 큰 덩어리 단위로 구분해 두고, 채색하면서 유동성 있게 세부를 나누는 것이 좋습니다. 넓고 큰 덩어리들도 있어야 밋밋하지 않고 풍성하게 느껴지기 때문입니다.

채색하면서 큰 덩어리를 유동성 있게 세부적으로 나누어가는 모습

Burnt Ochre

2. 나눠 놓은 덩어리 단위로 채색해 나갑니다. 하나의 가는 선을 긋고, 그 옆에 또 하나의 선을 긋는 방식(가는 선을 촘촘하게 메우는 방식)으로 면을 채워갑니다.

tip 머리카락 선을 그을 때는 짧게 짧게 끊어서 잇는 것이 아니라, 한 번에 쭉 긋는 형태로 그리도록 합니다. 선의 방향은 동일해야 하며, 갑자기 지그재그로 바뀌거나 옆으로 삐져 나가는 일 없이 가는 선을 단정히 옆으로 촘촘하게 나열한다는 느낌으로 칠해 나갑니다. 색연필을 살짝 눕히고 손날 부분을 종이에 붙인 상태로 손목만을 움직여 그으면 깔끔하고 균일한 선을 얻을 수 있습니다.

3. 머릿속으로 머리카락 전체를 몇 개의 구획으로 나눈 다음, 한 구획씩 차례로 채색해 나갑니다. 위에서 아래의 한 방향으로, 여러 번에 걸쳐서 그으며 채색합니다.

tip 나눠 놓은 덩어리가 시작되거나 끝나는 부분, 덩어리와 덩어리가 만나는 부분들은 조금 더 진하게 채색해서 머리카락에 입체감을 줍니다.

4. 덩어리를 구분할 때 처음부터 끝까지 한 선으로 이어 버리지 말고 그림과 같이 위, 혹은 아래의 일부분만 구분해 두고 채색하면 보다 자연스러운 느낌을 줄 수 있습니다.

5. 머리를 묶거나 땋은 자리, 귀 뒤쪽 등 머리카락의 흐름이 한 곳으로 모여드는 곳은 특히 더 진하게 채색합니다. 몇 가닥씩 흘러나온 잔머리를 표현하는 것도 잊지 않습니다.

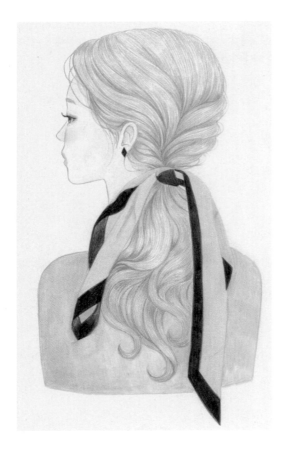

6. 같은 방법으로 덩어리 별로, 그리고 한 구획씩 채색해
나갑니다.

<u>tip</u> 여기서는 한 가지 색으로 머리카락을 채색했지만, 방법에 따라 밑색을 먼
저 칠하고 진한 색을 여러 번 올려가며 독특한 색감을 만들어낼 수도 있습니다.

머리카락을 완성해 보세요.

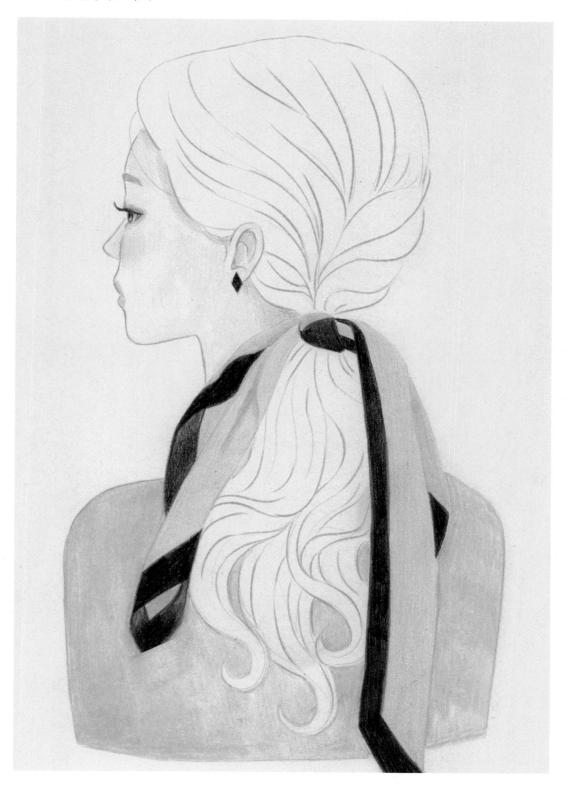

Part 5

색연필
소녀 일러스트
30

얼굴의 생김새와 포즈별 스케치, 부위별 채색법을 충분히 숙지한 다음,
다양한 자세와 헤어스타일의 소녀 일러스트에 도전해보세요.

artwork 01

C컬 단발 소녀

정면 자세로 앞을 보고 있는 포즈로 가장 기본적인 구도로 그릴 수 있는 소녀입니다.
오묘한 색감의 머리칼과 은은한 눈매가 매력적인
C컬 단발머리 펌 소녀를 그려봅시다.

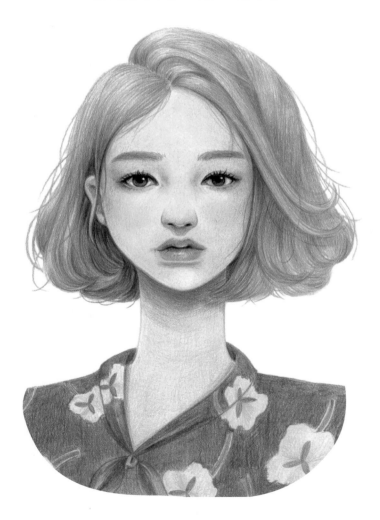

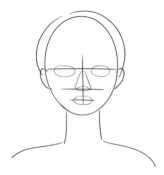

1. 타원에 세로 중심선과 가로선을 그리고, 눈·코·입의 위치를 간단한 도형으로 표시합니다.

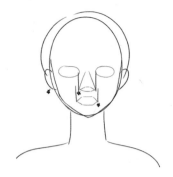

2. 위치선을 지우고 굴곡진 얼굴선을 그립니다. 코와 입의 양 끝, 귀의 위·아래 끝 위치를 확인합니다.

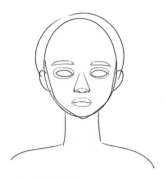

3. 눈썹을 추가하고, 아몬드 형태로 눈을 그려 넣은 다음 콧구멍과 입술 부분을 부드러운 곡선으로 처리합니다.

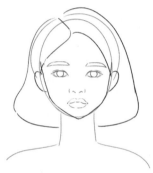

4. 눈·코·입의 세부를 그리고 이마의 위치와 앞머리, 헤어스타일의 대략적인 형태를 정합니다.

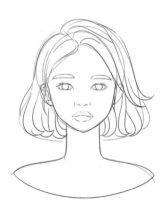

5. 정해진 형태를 기준으로 세부를 그립니다. 옷의 형태와 무늬도 그려 넣어 완성합니다.

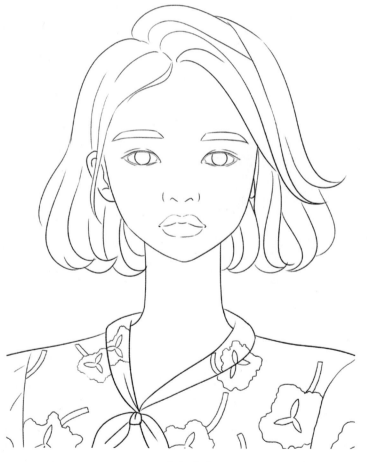

스케치 완성

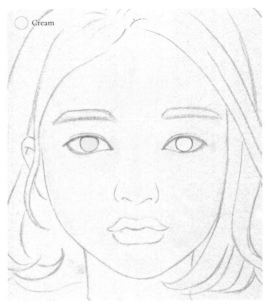

○ Cream

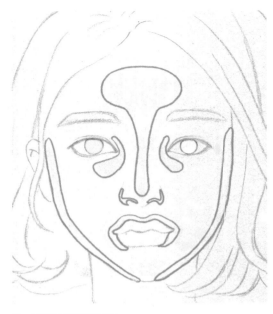

6. 밝은 노란색으로 얼굴의 가장 돌출된 부분과 반사광 부분을 채색합니다. 이후에 다른 색으로 덧칠될 것이므로 정확한 형태로 칠하지 않아도 됩니다.

<u>tip</u> 돌출된 부분과 반사광 부분

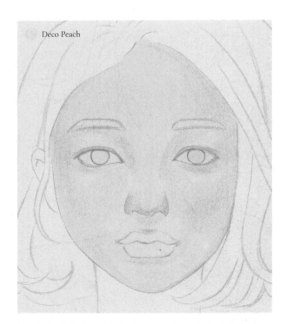

Deco Peach

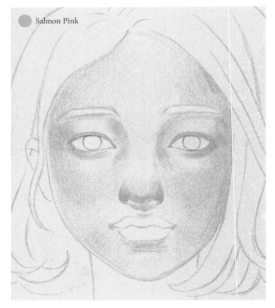

● Salmon Pink

7. 옅은 복숭아색으로 눈썹·눈·코·입의 외곽선을 따라 그려서 윤곽을 정하고, 이마, 눈 주변, 볼과 같은 피부의 넓은 면적을 채색합니다.

8. 피부 전체에 살구색을 덧칠해 톤을 올리되, 얼굴의 어두운 부분(눈·코·입의 음영 부분, 얼굴을 원통형으로 보았을 때 뒤로 넘어가는 부분)과 양쪽 볼을 진하게 채색합니다.

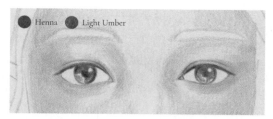

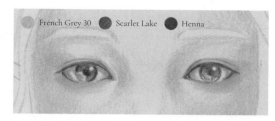

9. 붉은 갈색으로 쌍꺼풀 라인을, 갈색으로 아이라인을 그립니다. 그리고 갈색으로 동공과 빛을 받는 부분의 위치를 고려하면서 동공을 향하는 가는 선을 채워 검은자위를 채색합니다.

10. 엷은 회색으로 입체감을 주며 흰자위를 칠하고, 빨간색으로 양 끝 붉은 부분을 표현합니다. 그리고 붉은 갈색으로 쌍꺼풀 부분과 애교살을 살짝 진하게 묘사합니다.

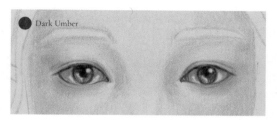

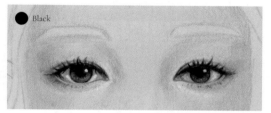

11. 진한 갈색으로 아이라인과 검은자위를 조금 더 진하게 채색합니다.

12. 검은색으로 아이라인과 검은자위를 진하게 덧칠한 후 속눈썹을 그립니다.

13. 밝은 갈색으로 눈썹의 밑색을 칠합니다.

14. 생각해 둔 머리카락 색과 같은 색으로 눈썹의 결을 그립니다. 이때, 너무 진하게 칠해지면 어색한 느낌이 들기 때문에 손에 힘을 빼고 살살 칠하는 것이 좋습니다.

15. 살구색으로 코의 어두운 부분(콧방울과 코끝 아래 삼각지대, 코 밑 그림자)을 채색해 코의 모양을 잡아줍니다.

16. 코의 어두운 부분을 보다 진한 색으로 채색해 더 또렷하게 만들고, 검은색으로 콧구멍을 채색합니다.

Light Peach
Greyed
Lavender

Blush Pink

White

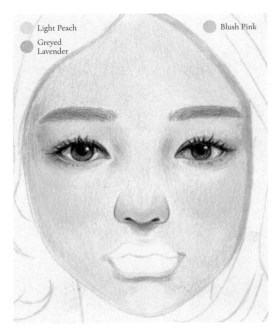

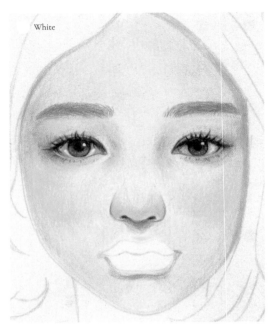

17. 옅은 살구색으로 얼굴의 전체 톤을 올려주고 머리카락의 그림자 부분은 옅은 보라색으로 채색합니다. 그리고 밝은 분홍색으로 주변과 너무 뚜렷한 경계가 지지 않게 주의하면서 볼을 채색합니다.

18. 손에 힘을 주고 강하게 흰색을 덧칠해 부드러운 피부의 질감을 표현합니다.

Greyed Lavender Orange

Poppy Red

Black White

19. 옅은 보라색으로 입술 아래에 그림자를 표현하고, 주황색으로 세로선을 나열하여 주름을 묘사하며 입술을 채색합니다.

20. 짙은 주황색으로 입술의 어두운 부분을 특히 더 진하게 하면서 덧칠하여 입술의 입체감을 살립니다.

21. 검은색으로 입술이 모이는 부분을 채색하고 흰색으로 입술의 가장 튀어나온 부분을 채색해서 반짝임을 표현합니다. 너무 과하지 않게 주의합니다.

tip 입술의 어두운 부분

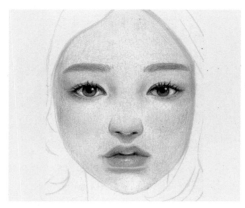

22. 얼굴의 전체적인 모습을 살피면서 부족한 부분은 보완합니다.

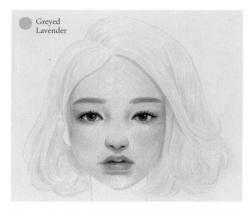

Greyed Lavender

23. 크고 작은 머리카락 덩어리를 간단한 선으로 표시하고, 옅은 보라색으로 머리카락의 밑색을 채색합니다.

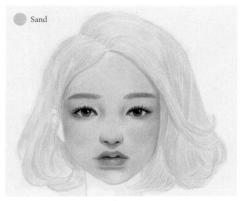

Sand

24. 머리카락의 밝은 부분이 될 곳을 옅은 노란색으로 덧칠합니다.

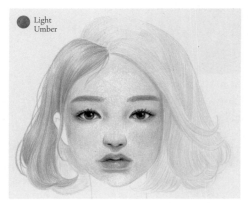

Light Umber

25. 머리카락을 구획을 나눠서 차근차근 채색해 나갑니다. 지금은 중간 톤을 올리는 과정이고, 이후에 더 진한 색으로 포인트를 주게 됩니다.

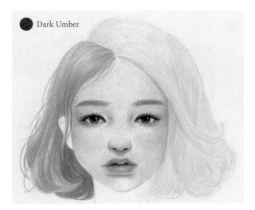

Dark Umber

26. 목 뒷부분은 더 짙은 색으로 채색합니다.

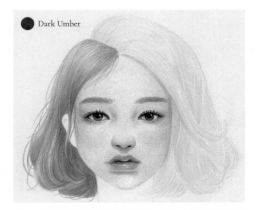

Dark Umber

27. 옅은 곳과 짙은 곳이 자연스럽게 잘 어울리도록 사이사이 잘 그어 넣어줍니다. 한 방향(위에서 아래)으로 그려야 자연스럽습니다.

Light
Umber

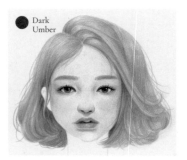

Dark
Umber

28. 같은 방법으로 차례차례 채색해 나갑니다.

29. 머리카락의 짙은 부분을 세심하게 채색합니다.

Henna · Light Peach

Pail Vermilion
Kelp Green
Light Peach

Henna

30. 귀의 어두운 부분을 붉은 갈색으로 채색하고, 옅은 살구색으로 바깥쪽을 채색한 다음, 자연스럽게 전체를 블렌딩 합니다.

31. 짙은 주황색과 녹색으로 옷과 무늬의 테두리 선을 그리고, 옅은 살구색으로 목을 채색합니다. 목은 원기둥 형태이므로 세로선으로 전체를 칠하고 양 옆을 안쪽으로 들어오는 곡선으로 채색하면 입체감이 살아납니다.

32. 붉은 갈색으로 턱에 의해 생기는 그림자(목 위쪽)와 옷에 의한 그림자(옷깃 근처)를 채색합니다.

tip 턱 바로 아래 부분은 진하게 칠하고, 밑으로 내려갈수록 밑색과 자연스럽게 이어지도록 연하게 채색합니다.

Peach Beige · Pail Vermilion

Kelp Green

33. 탁한 살구색으로 옷의 바탕과 꽃잎을 채색하고, 짙은 주황색으로 꽃술과 줄기를 채색합니다.

34. 녹색으로 옷을 채색하여 완성합니다.

밑색을 칠한 후
녹색을 올린 경우

녹색만 단독으로
사용한 경우

tip 밑색을 칠하고 다른 색으로 덧칠하면 밑색 없이 칠한 것과는 다른 미묘한 색을 얻을 수 있습니다. 왼쪽 예시의 경우 녹색 밑의 밑색이 비치면서 부드러운 느낌을 주는 것을 알 수 있습니다.

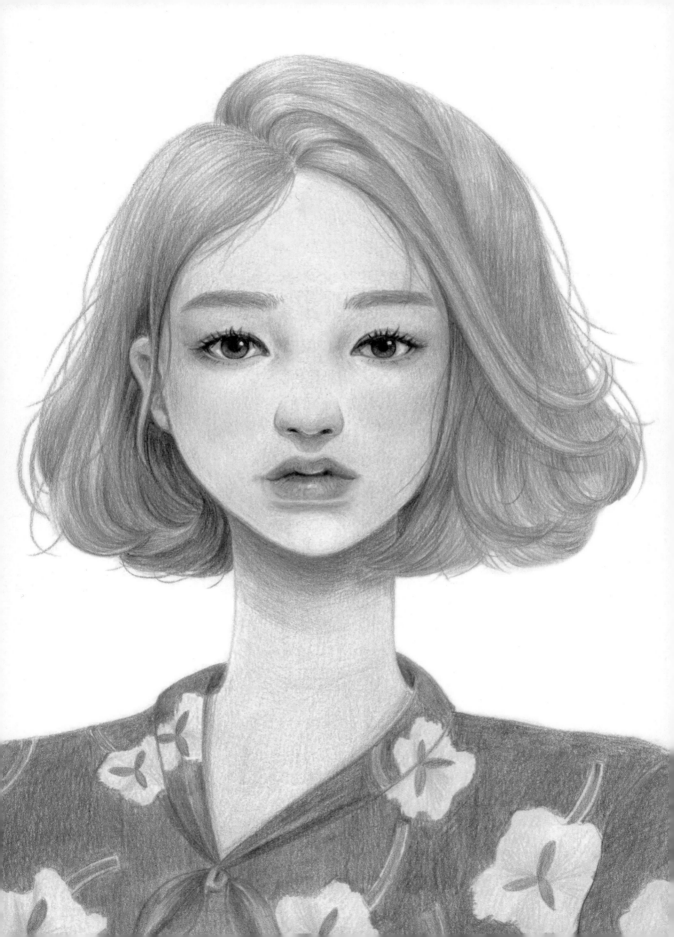

artwork 02

옆을 보는 소녀

옆을 보는 단발머리 소녀를 그려봅시다.

한쪽 눈이 살짝 보이는 정도의 각도로 측면으로 향하고 있는 자세입니다.

왼쪽에서 빛이 들어오고 있는 상태로, 빛에 의한 명암을 확실히 살려야 입체감이 살아납니다.

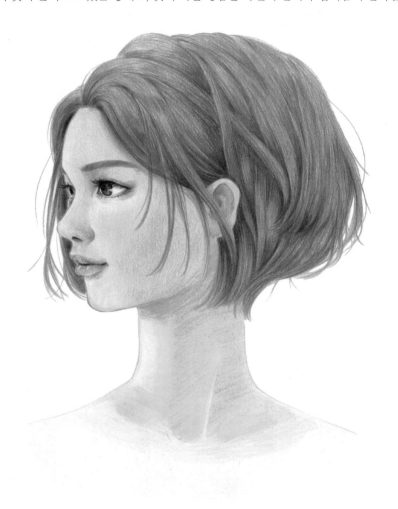

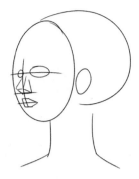

1. 타원에 세로 중심선과 가로선을 그리고, 눈·코·입의 위치를 간단한 도형으로 표시합니다.

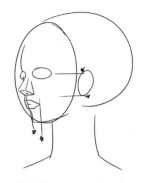

2. 위치선을 지우고 이마에서부터 콧등, 인중과 입술, 턱까지 이어지는 얼굴의 굴곡을 만듭니다. 코와 입의 끝, 귀의 위·아래 끝 위치를 확인합니다.

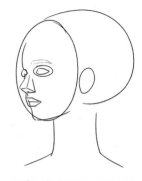

3. 눈썹을 추가하고, 아몬드 형태로 눈을 그려 넣은 다음 콧구멍과 입술 부분을 부드러운 곡선으로 처리합니다.

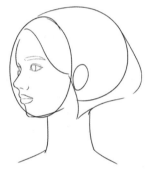

4. 눈·코·입의 세부를 그리고 이마의 위치와 앞머리, 헤어스타일의 대략적인 형태를 정합니다.

5. 정해진 형태를 기준으로 세부를 그립니다.

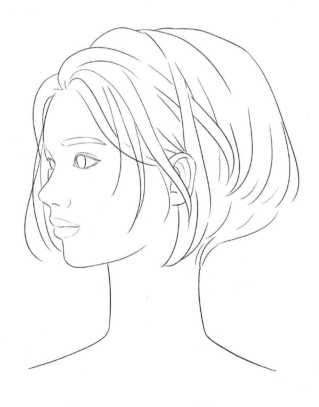

스케치 완성

○ Cream

6. 왼쪽에서 빛이 들어와 얼굴을 비추고 있습니다. 밝은
노란색으로 빛을 받아 밝은 부분과 반사광 부분을 채색합
니다. 이후 다른 색이 덧칠해지면서 자연스럽게 섞일 것
이므로 정확하게 칠하지 않아도 괜찮습니다.

tip 빛을 받아 밝은 부분과 반사광 부분

＊ 스케치 선이 너무 연해서 그릴 때 헷갈린다면 채색될 비슷한 톤의 색연필로
라인을 그린 후에 채색에 들어가는 것도 좋은 방법입니다.

● Nectar

Deco Pink

7. 짙은 살구색으로 얼굴의 어두운 부분(눈·코·입의 음영
부분, 볼 뒤쪽, 머리카락이 닿는 부분 등)을 채색합니다.

8. 옅은 분홍색으로 볼과 콧방울, 눈두덩 부분을 채색합
니다. 특히 볼 부분을 채색할 때는 주변과 강한 경계가 생
기지 않도록 주의합니다.

9. 옅은 살구색으로 얼굴 전체를 채색합니다. 이때, 옅은 분홍색으로 채색한 볼 부분은 가장자리 부분만 자연스럽게 피부색과 섞이도록 채색해주고 중간 부분을 덮어 버리지 않도록 주의합니다.

10. 보다 짙은 색으로 눈, 코, 입의 음영 부분을 비롯한 얼굴의 어두운 부분의 색을 더 짙게 올려 입체감을 더합니다.

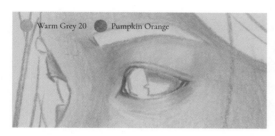

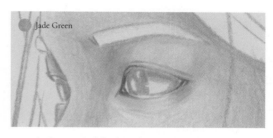

11. 옅은 회색으로 입체감을 주며 흰자위를 칠하고, 탁한 주황색으로 아이라인을 따라 그려 눈매를 또렷하게 만듭니다.

12. 옥색으로 동공과 빛을 받는 부분의 위치를 고려하며 검은자위의 밑색을 칠합니다.

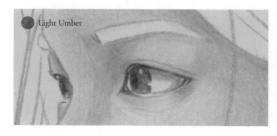

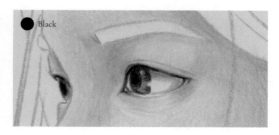

13. 밝은 갈색으로 아이라인을 그리고, 검은자위를 덧칠한 다음 동공을 채색합니다.

14. 검은색으로 아이라인을 그리고, 동공을 향하는 가는 선을 채우며 검은자위를 진하게 덧칠합니다. 동공의 색도 진하게 해줍니다.

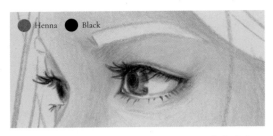

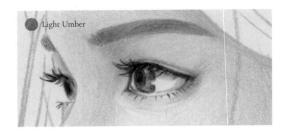

15. 진해진 아이라인으로 인해 눈 주변 음영이 약해 보인다면 붉은 갈색으로 눈 주변의 움푹 들어간 부분을 다시 한번 채색하고, 검은색으로 속눈썹을 그립니다.

tip 측면의 눈 속눈썹의 경우, 눈머리 쪽은 휘어 올라가는 형태이지만 눈꼬리에 가까운 부분은 아래로 뻗는 형태가 됨에 주의합니다.

16. 밝은 갈색으로 눈썹의 밑색을 연하게 깔아준 다음, 같은 색을 진하게 써서 결을 그려 넣습니다.

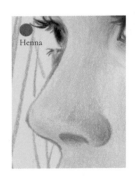

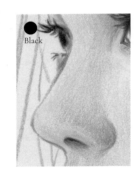

17. 콧방울과 콧구멍을 붉은 갈색으로 채색합니다.

18. 검은색으로 콧구멍을 채색합니다. 이때, 콧구멍 위쪽은 진하게, 아래쪽은 연하게 채색해서 콧구멍 속으로 갈수록 자연스럽게 어두워지도록 채색합니다.

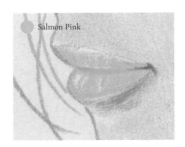

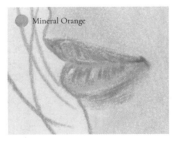

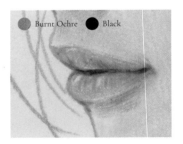

19. 살구색으로 세로선을 나열해서 면을 채운다는 느낌으로 입술의 밑색을 칠합니다.

20. 좀 더 진한 색으로 덧칠합니다. 이때, 입술 외곽의 반사광 부분은 비워둡니다.

21. 더 진한 색으로 다시 한번 색을 올린 후, 입술이 모이는 부분을 검은색으로 채색합니다.

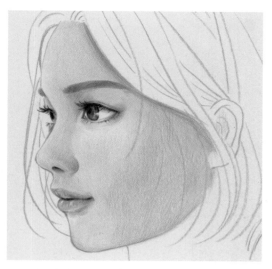

22. 얼굴의 전체적인 모습을 살피면서 부족한 부분은 보완합니다.

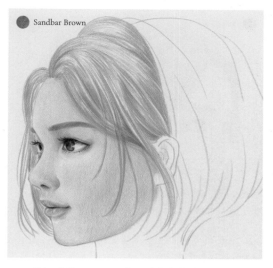

23. 옅은 갈색으로 크고 작은 머리카락 덩어리를 간단한 선으로 표시하고, 덩어리 단위로, 한 구획씩 밑색을 채색해 나갑니다.

24. 머리카락 덩어리가 만나는 부분, 머리카락의 흐름이 겹치거나 모이는 부분을 특히 진하게 하면서 계속해서 채색합니다.

25. 같은 방법으로 밝은 갈색을 덧칠해 나갑니다.

Dark Brown

26. 조금 더 짙은 색으로 위에서 아래로 선을 그리면서 꼼꼼하게 덧칠합니다.

Henna

27. 빛이 비치는 왼쪽 부분은 비워 두면서 목을 채색합니다. 목의 원기둥 형태를 생각해 사선으로 내려오는 선으로 채색하면 입체감이 살아납니다.

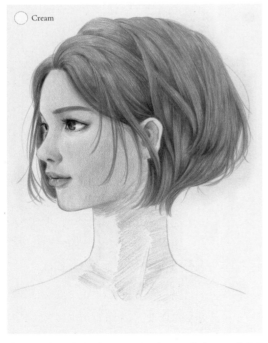

Cream

28. 비워 두었던 왼쪽 부분을 밝은 노란색으로 채색해 빛이 비치는 모습을 표현합니다.

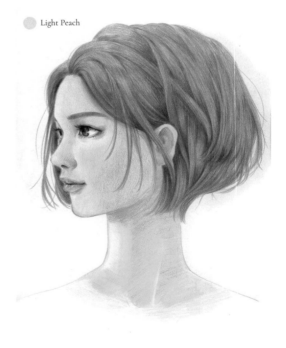

Light Peach

29. 옅은 살구색으로 목의 색을 진하게 올려 완성합니다.

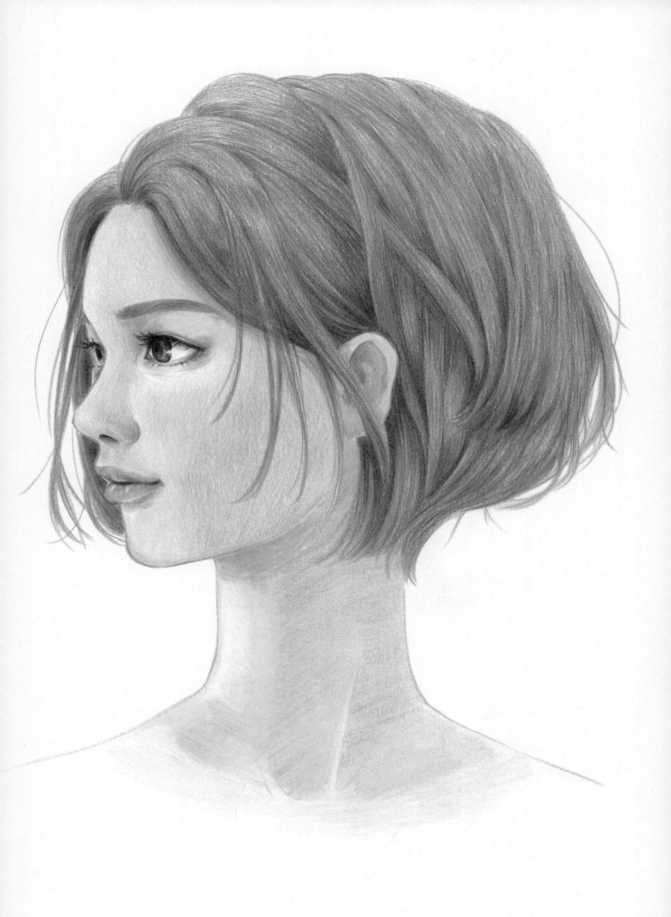

artwork 03

보라색
티셔츠 소녀

얼굴이 향하고 있는 방향은 사면에 가깝지만,
돌아보는 자세를 하고 있다는 점에서 조금 응용된 형태입니다.
뒤를 돌아볼 때의 목 부분 명암과 연필선의 방향을 잘 관찰해서 채색해주세요.

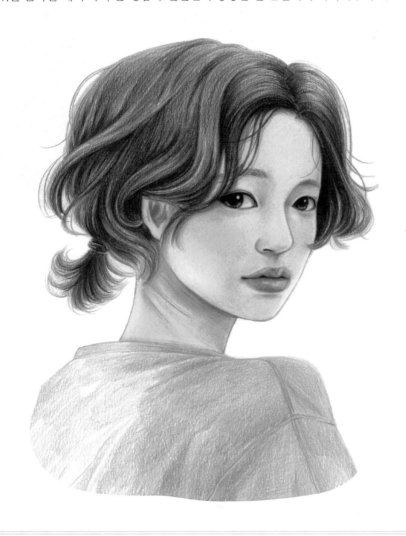

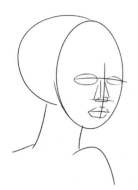

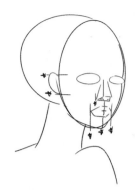

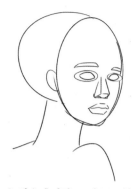

1. 긴 타원에 세로 중심선과 가로선을 그리고, 눈·코·입의 위치를 간단한 도형으로 표시합니다.

2. 위치선을 지우고, 눈에서 들어왔다 코의 중간쯤에서 가장 튀어나오고(광대), 완만하게 내려오다 입술선 상에서 꺾이는 굴곡진 얼굴선을 그립니다. 코와 입의 중심을 지나는 선에 턱의 뾰족한 부분이 위치합니다.

3. 눈썹을 추가하고, 아몬드 형태로 눈을 그려 넣은 다음 콧구멍과 입술 부분을 부드러운 곡선으로 처리합니다.

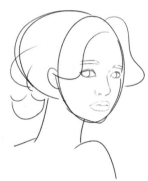

4. 눈·코·입의 세부를 그리고 이마의 위치와 앞머리, 헤어스타일의 대략적인 형태를 정합니다.

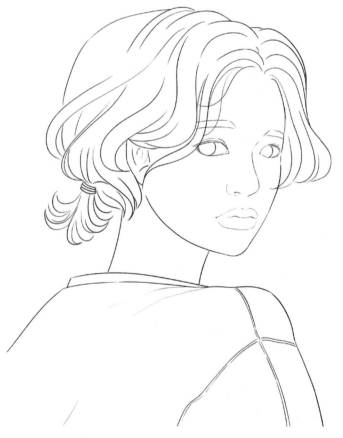

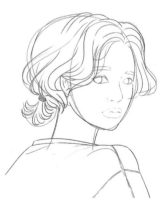

5. 정해진 형태를 기준으로 세부를 그립니다.

스케치 완성

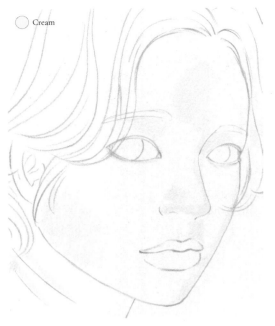

Cream

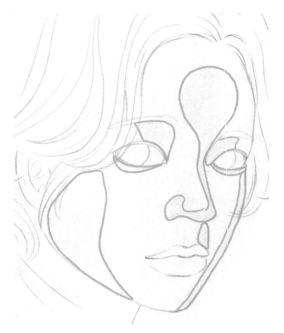

6. 오른쪽에서 빛이 들어와 얼굴을 비추고 있습니다. 밝은 노란색으로 빛을 받아 밝은 부분과 반사광 부분을 채색합니다. 이후 다른 색이 덧칠해지면서 자연스럽게 섞일 것이므로 정확한 형태로 칠하지 않아도 괜찮습니다.

tip 빛을 받아 밝은 부분과 반사광 부분

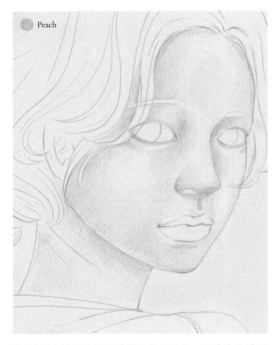

Peach

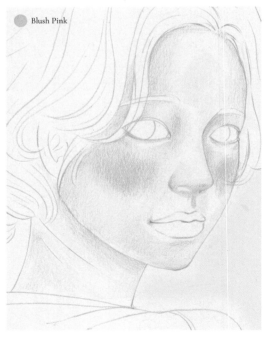

Blush Pink

7. 복숭아색으로 얼굴의 어두운 부분(눈·코·입의 음영 부분, 머리카락이 닿는 부분, 목에 드리운 그림자)을 채색합니다. 점차 진하게 색을 올려갈 것이므로 이 단계에서 너무 진하게 채색되지 않도록 주의합니다.

8. 밝은 분홍색으로 양쪽 볼을 채색합니다. 이때, 주변과 급격한 경계면이 생기지 않도록 가장자리 부분을 살살 칠해 자연스럽게 채색합니다.

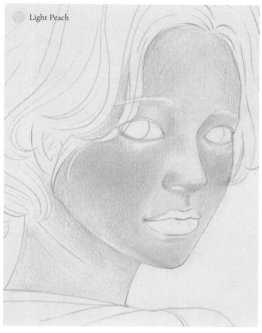

Light Peach

9. 옅은 살구색으로 얼굴 전체를 덧칠해 피부 톤을 진하게 만듭니다. 밝은 분홍색으로 칠한 볼 부분 전체를 덮어버리지 않도록 주의합니다.

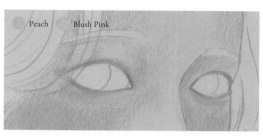

Peach Blush Pink

10. 복숭아색으로 아이라인 부분을 채색하고, 그 주변을 밝은 분홍색으로 덧칠합니다.

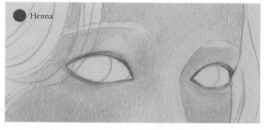

Henna

11. 붉은 갈색으로 아이라인을 조금 더 확실하게 그립니다. 뒤에 검은색으로 다시 덧칠할 것이기 때문에 자연스러운 느낌으로 선이 세게 그어지지 않도록 주의합니다.

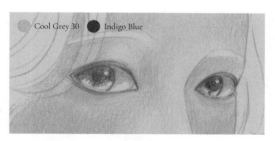

Cool Grey 30 Indigo Blue

12. 옅은 회색으로 입체감을 주며 흰자위 부분을 채색하고, 검은자위는 남색으로 밑칠합니다. 이때, 동공과 빛을 받는 부분을 표현하는 것을 잊지 않습니다.

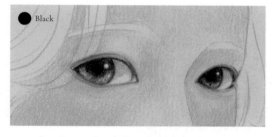

Black

13. 검은색으로 검은자위를 밑색(남색)이 비쳐보이도록 살살 덧칠합니다. 같은 색으로 아이라인을 가늘고 옅게 덧그립니다.

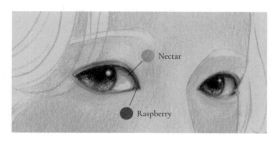

Nectar

Raspberry

14. 자주색으로 눈물언덕과 위·아래 점막 부분을 색칠하고, 흰자위 윗부분에는 속눈썹의 그림자를 짙은 살구색으로 표현해 눈에 깊이를 줍니다.

Raspberry

15. 눈 주변을 자주색으로 덧칠해서 은은한 분위기를 만듭니다.

16. 탁한 주황색으로 눈썹의 밑색을 채색합니다.

17. 갈색으로 눈썹의 결을 그려 넣습니다. 눈썹의 색은 머리카락의 색과 비슷하게 들어가야 자연스럽습니다.

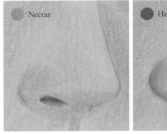

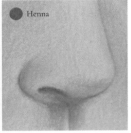

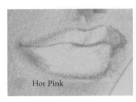

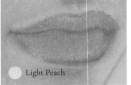

18. 코의 채색 상태를 확인하고 코의 어두운 부분을 짙은 살구색으로 덧칠해서 형태를 잡습니다. 좀 더 짙은 색으로 코끝 아래와 코 밑 그림자를 채색해서 입체감을 줍니다.

19. 쨍한 분홍색으로 입술의 가장자리를 채색하고, 피부를 채색했던 색으로 입술을 밑칠합니다.

20. 자주색으로 입술의 어두운 부분을 채색해서 입체감을 주고, 옅은 살구색으로 덧칠하며 블렌딩 합니다.

tip 입술의 어두운 부분

21. 음영 부분을 확실히 표현하면서 자주색으로 덧칠해 입술에 붉은 기운을 더하고, 검은색으로 입술이 모이는 부분과 입꼬리를, 흰색으로 입술의 반짝임을 묘사합니다.

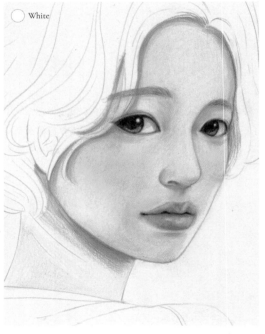

22. 얼굴의 전체적인 모습을 살피면서 부족한 부분을 보완하고, 흰색으로 덧칠해 피부를 매끄럽게 만들어 줍니다.

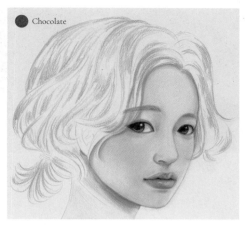

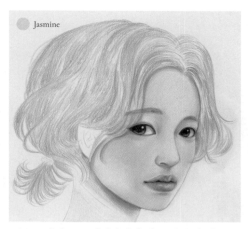

23. 간단한 선으로 크고 작은 머리카락 덩어리를 표시하고 갈색으로 밑색을 칠합니다.

24. 노란색으로 머리카락의 밝은 부분이 될 곳을 채색합니다.

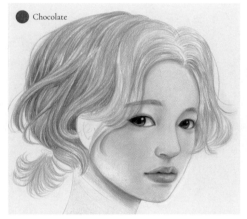

25. 갈색으로 한 구획씩 차례차례 덧칠해 나갑니다. 위에 다른 색이 또 칠해질 것이지만 모든 과정을 꼼꼼하게 채색해야 어설퍼 보이지 않습니다.

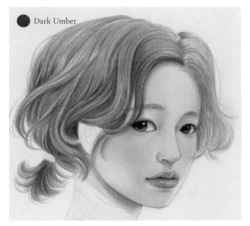

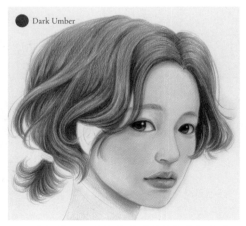

26. 진한 갈색으로 머리카락의 어두운 부분을 표현하면서 색을 진하게 올립니다.

27. 같은 색으로 다시 한번 덧칠하며 색을 올리고, 어두운 부분을 확실하게 묘사합니다.

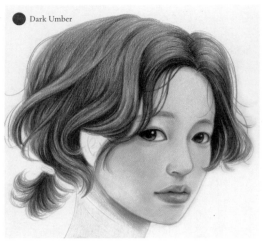

29. 붉은 갈색으로 귀 안의 모양을 먼저 정한 후 옅은 살구색으로 블렌딩 하며 채색합니다.

28. 여기저기 튀어나온 잔머리도 자연스럽게 그려 넣습니다.

30. 목이 틀어져 있는 방향을 생각하며 밝은 곳과 어두운 곳, 주름을 구분하여 채색합니다.

31. 옅은 살구색으로 피부의 나머지 부분을 색칠하고 흰색으로 전체를 덧칠해서 부드럽게 블렌딩 합니다.

32. 빛을 받는 부분을 지우개로 살살 지워냅니다.

33. 연한 보라색으로 옷을 채색합니다. 등 쪽에서 빛이 비치고 있으므로 등 쪽을 밝게 채색합니다.

34. 색을 조금 더 진하게 올려 완성합니다.

tip 색연필은 연필처럼 깨끗하게 지워지지 않기 때문에 한 번에 진하게 색을 쓰면 수정하기가 어렵습니다. 연한 색으로 밑색을 깔고 나서 진하게 올라갈 부분을 찾는 것이 실패하지 않는 방법이에요.

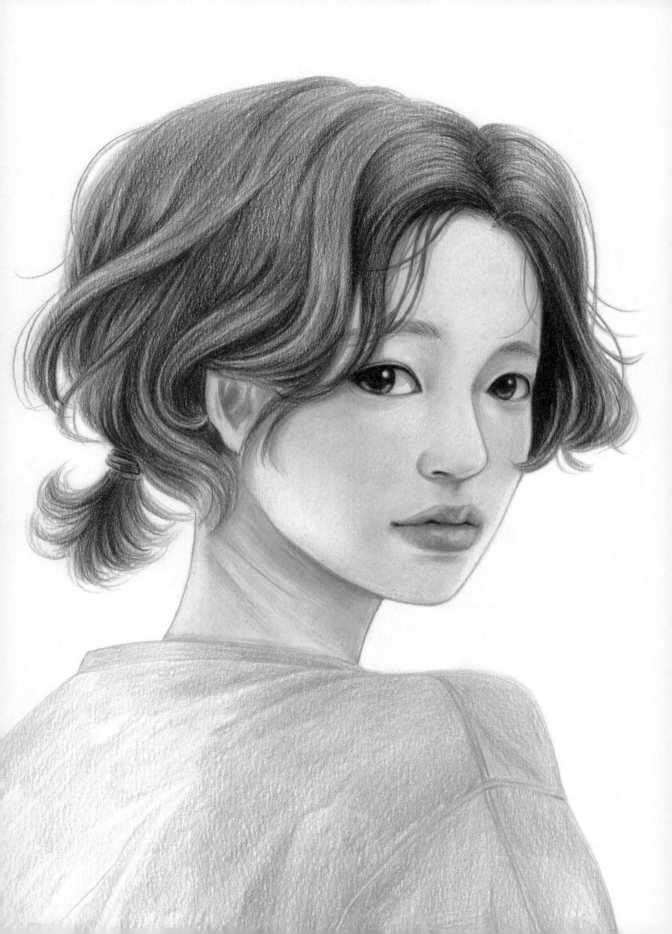

artwork 04

사과 머리 소녀

반 묶음 사과 머리를 한 소녀를 그려봅시다.
고개를 살짝 왼쪽으로 기울인 상태의 정면 얼굴로, 기본적인 정면 자세와 거의 유사합니다.
동그랗게 뜬 눈이 귀여운 소녀입니다.

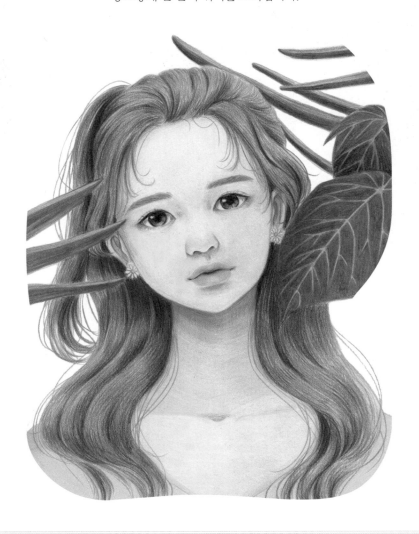

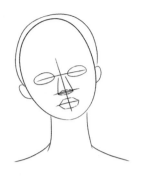

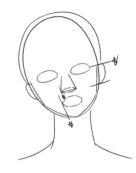

1. 타원에 세로 중심선과 가로선을 그리고, 눈·코·입의 위치를 간단한 도형으로 표시합니다.

2. 위치선을 지우고 굴곡진 얼굴선을 그립니다. 코와 입의 양 끝, 귀의 위·아래 끝 위치를 확인합니다.

3. 눈썹을 추가하고, 아몬드 형태로 눈을 그려 넣은 다음 콧구멍과 입술 부분을 부드러운 곡선으로 처리합니다.

4. 눈·코·입의 세부를 그리고 이마의 위치와 앞머리, 헤어스타일의 대략적인 형태를 정합니다.

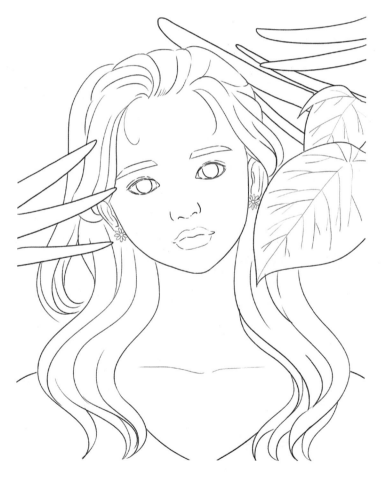

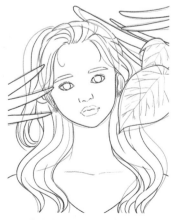

5. 정해진 형태를 기준으로 세부를 그립니다.

스케치 완성

Cream

6. 밝은 노란색으로 얼굴의 돌출된 부분과 반사광 부분을 채색합니다. 위에 다른 색으로 덮이면서 옅어질 것이기 때문에 정확한 형태로 칠하지 않아도 됩니다.

tip 돌출된 부분과 반사광 부분

Nectar

Light Peach

7. 짙은 살구색으로 얼굴의 어두운 부분(눈·코·입의 음영 부분, 얼굴의 가장자리 안쪽, 머리카락이 닿는 부분 등)을 채색합니다.

tip 얼굴의 가장자리 안쪽 : 얼굴 외곽 라인에서 안으로 살짝 들어온 부분을 말합니다. 외곽 라인은 가장 밝은 부분으로, 반사광 위치입니다.

8. 피부의 전체를 옅은 살구색으로 채색합니다. 계속 덧칠해 색을 진하게 올리게 되므로 이 단계에서는 너무 진하게 채색되지 않도록 주의합니다.

9. 주변과 너무 뚜렷한 경계가 지지 않도록 주의하면서 밝은 분홍색으로 양쪽 볼을 채색합니다.

10. 밝은 분홍색으로 칠한 볼 부분을 덮어버리지 않도록 주의하면서 열은 살구색으로 피부 전체를 채색해 피부의 톤을 진하게 올려줍니다.

11. 손에 힘을 주고 얼굴 전체를 흰색으로 강하게 덧칠해서 피부의 질감을 매끄럽게 표현합니다.

12. 짙은 살구색으로 얼굴의 어두운 부분을 덧칠하고, 눈과 얼굴의 외곽선도 따라 그려 선명하게 만듭니다.

13. 회색으로 입체감을 주며 흰자위를 채색하고, 갈색으로 아이라인과 쌍꺼풀 라인을 그린 다음, 빨간색으로 눈의 양 끝을 채색합니다.

14. 동공과 빛을 받는 부분의 위치를 고려하면서, 동공으로 향하는 가는 선을 채우듯 검은자위의 밑색을 칠합니다.

15. 검은색으로 검은자위 테두리와 동공, 아이라인을 그려줍니다.

16. 검은색으로 검은자위의 윗부분을 채색해 속눈썹의 그림자를 표현하고, 검은자위를 덧칠해 색을 올려줍니다.

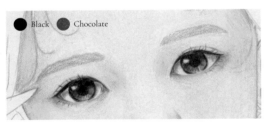

17. 검은색으로 위·아래 속눈썹을 그리고, 갈색으로 눈썹의 밑색을 칠합니다.

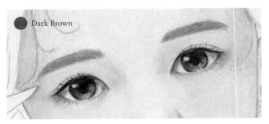

18. 보다 진한 갈색으로 눈썹의 결을 표현하며 덧칠합니다.

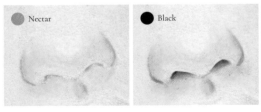

19. 코의 채색 상태를 확인하고 짙은 살구색으로 음영 부분을 제대로 반영해 코의 형태를 잡아주고, 검은색으로 콧구멍을 채색합니다.

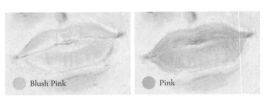

20. 피부색과 비슷한 밝은 분홍색으로 입술의 주름을 표현하며 밑색을 칠하고, 같은 방법으로 분홍색을 덧칠합니다.

21. 보다 진한 색으로 입술의 어두운 부분을 진하게 하면서 덧칠해 입술의 입체감을 살립니다.

<u>tip</u> 입술의 어두운 부분

22. 입술이 모이는 부분과 입꼬리 부분을 검은색으로 채색하고, 반사광에 주의하면서 입술 주변(입술의 그림자 등)을 짙은 살구색으로 다듬습니다.

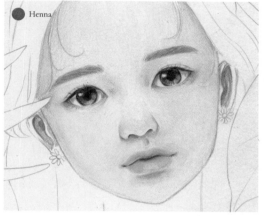

23. 붉은 갈색으로 귀의 안쪽을 채색합니다.

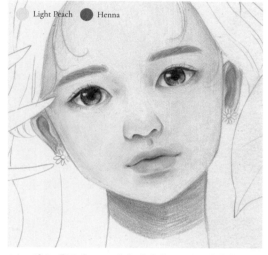

24. 옅은 살구색으로 귀의 나머지 부분을 채색하고, 붉은 갈색으로 목의 가장 윗부분(그림자)을 채색합니다.

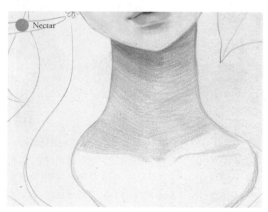

25. 보다 연한 색으로 방금 칠한 부분 아래를 채색합니다.

<u>tip</u> 원기둥 형태의 목을 표현하기 위해서 사선으로 목 중심부를 향하게 채색해 입체감이 느껴지도록 합니다.

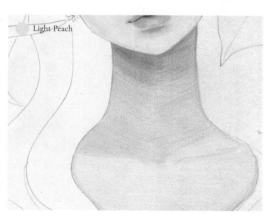

26. 옅은 살구색으로 목의 나머지 부분을 채색합니다. 이때, 이미 채색된 위쪽에도 덧칠해서 색을 촘촘하게 채웁니다.

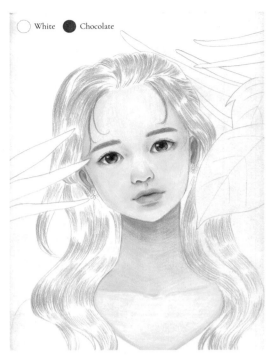

○ White ● Chocolate

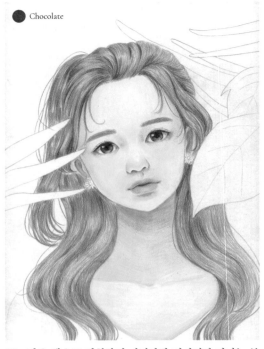

● Chocolate

27. 흰색으로 덧칠해 목과 가슴 부분의 피부를 부드럽게 만들고, 갈색으로 머리카락의 밝은 부분을 채색합니다.

28. 같은 색으로 덧칠하며 머리카락 덩어리가 만나는 부분이나 머리카락이 겹치는 부분 등은 더 진하게 색을 올립니다.

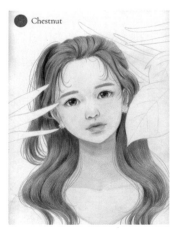

● Chestnut

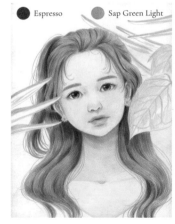

● Espresso ● Sap Green Light

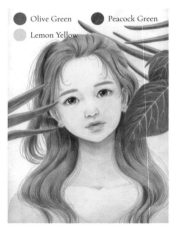

● Olive Green ● Peacock Green
● Lemon Yellow

29. 짙은 갈색으로 덧칠하면서 어두운 부분을 더 또렷하게 묘사합니다.

30. 보다 짙은 색으로 얼굴과 목 뒤로 넘어가는 부분의 머리카락도 진하게 묘사하고, 옅은 연두색으로 식물의 밝은 부분과 잎맥을 그립니다.

31. 녹색으로 잎을 채색하고, 잎의 그림자가 지는 부분은 짙은 녹색으로 채색합니다. 노란색으로 옷을 채색하여 완성합니다.

tip 잎의 그림자를 채색하기 전 상태

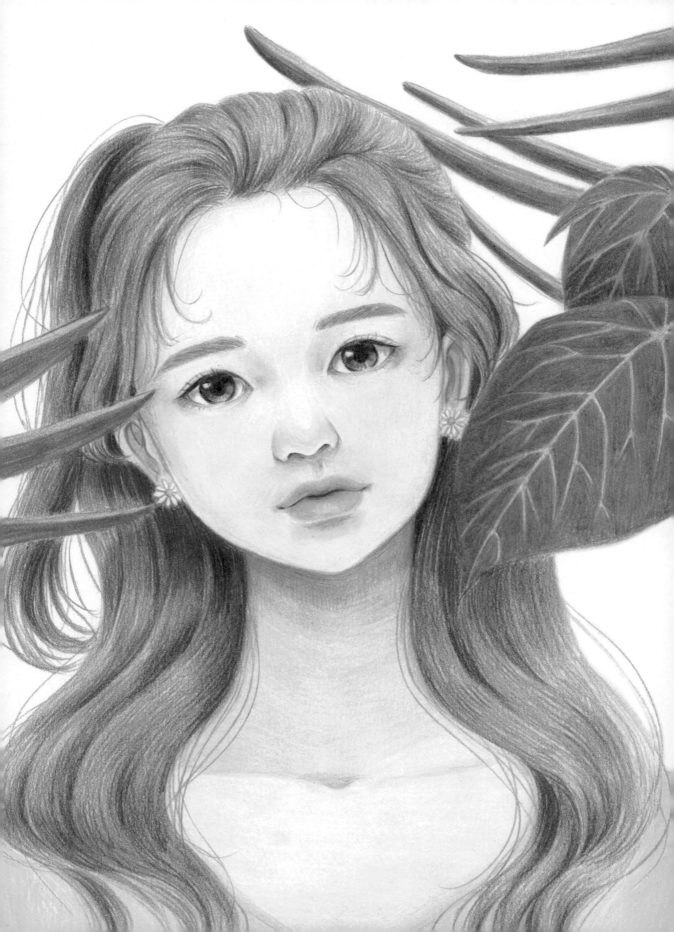

artwork 05

주근깨 소녀

한쪽 방향으로 방향을 튼 상태에서 뒤를 살짝 돌아본 측면 응용 자세입니다.
시선은 약간 아래로 향하면서도 살짝 옆쪽으로 곁눈질을 하고 있습니다.
주근깨가 가득한 장난기 넘치는 소녀를 그려봅시다.

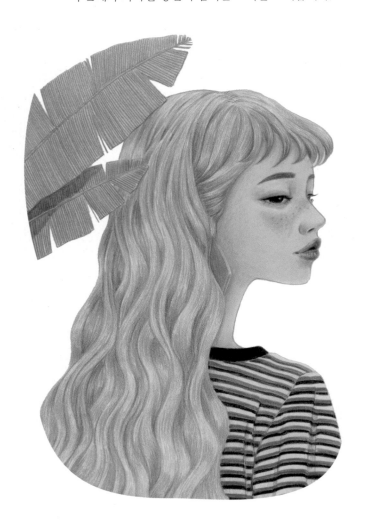

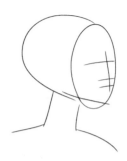

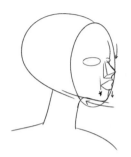

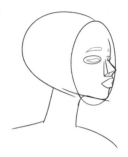

1. 긴 타원에 세로 중심선과 가로선을 그리고, 눈·코·입의 위치를 간단한 도형으로 표시합니다.

2. 위치선을 지우고 이마에서부터 코와 입술, 턱까지 이어지는 얼굴의 굴곡을 만듭니다. 턱 끝은 바깥으로 살짝 튀어나와 있고, 턱의 옆선은 뒤통수 쪽으로 이어지며 올라갑니다.

3. 눈썹을 추가하고 눈의 모양을 간단히 표시합니다. 살짝 내리뜬 눈꺼풀은 거의 일자로 뻗어 있고 언더라인은 곡선으로 휘어집니다.

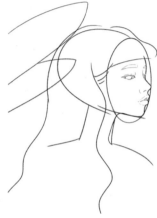

4. 눈·코·입의 세부를 그리고 이마의 위치와 앞머리, 헤어스타일의 대략적인 형태를 정합니다.

스케치 완성

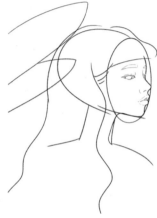

5. 정해진 형태를 기준으로 세부를 그립니다.

Cream

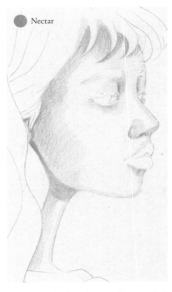

Nectar

6. 오른쪽 위에서 빛이 들어와 얼굴을 비추고 있습니다. 빛을 받아 밝은 부분과 반사광 부분을 밝은 노란색으로 채색합니다.

<u>tip</u> 빛을 받아 밝은 부분과 반사광 부분

7. 피부의 어두운 부분(눈·코·입의 음영 부분, 머리카락이 닿는 부분, 볼 뒤쪽, 목에 드리운 그림자)을 채색합니다.

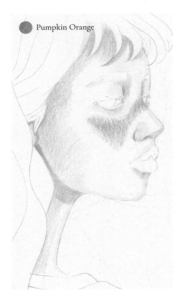

Pumpkin Orange

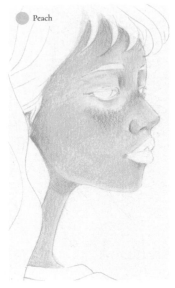

Peach

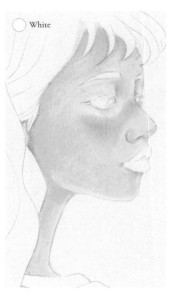

White

8. 한 방향의 선으로 겹쳐 칠해서 볼과 콧등의 주근깨 자리를 표현합니다.

9. 주근깨 부분을 완전히 덮어버리지 않도록 주의하면서 복숭아색으로 피부 전체를 채색합니다.

10. 피부 전체를 흰색으로 강하게 블렌딩 해서 피부의 질감을 매끄럽게 표현합니다.

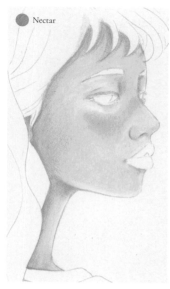

11. 흰색으로 블렌딩 하는 과정에서 밝아진 음영 부분은 짙은 살구색으로 한 번 더 덧칠합니다.

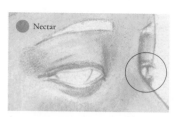

12. 쌍꺼풀 부분과 애교살을 짙은 살구색으로 칠해줍니다.

tip 일부만 보이는 눈의 눈동자는 눈꺼풀 안쪽으로 들어와 있다는 점에 주의합니다.

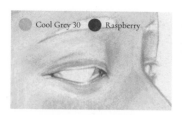

13. 흰자위를 옅은 회색으로 채색하고, 눈 양 끝을 붉게 채색합니다.

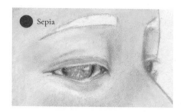

14. 빛을 받는 부분의 위치를 고려하면서 어두운 색으로 검은자위를 살살 채색합니다.

15. 빛을 받는 부분을 확실히 살리면서 검은색으로 검은자위를 덧칠하고, 동공을 진하게 칠합니다.

16. 검은색으로 아이라인을 그리고 검은자위도 더 짙게 색을 올립니다.

tip 언더라인의 반사광 부분을 고려해 흰 부분을 남기면서 채색합니다.

17. 눈썹의 밑색을 칠합니다.

18. 짙은 색으로 눈썹을 덧칠합니다.

19. 코의 음영 부분을 짙은 살구색으로 채색하고, 진한 색으로 덧칠해 형태를 뚜렷하게 만듭니다. 검은색으로 콧구멍을 칠합니다.

20. 짙은 살구색으로 입술 주변을 채색해서 입술의 볼륨으로 인한 그림자를 표현하고, 복숭아색으로 입술의 밑색을 채색합니다.

21. 주름을 표현하면서 입술을 덧칠하되, 입술이 모이는 부분 주변을 밝게(반사광) 처리하는 것도 잊지 않습니다. 입안은 검은색으로 채색합니다.

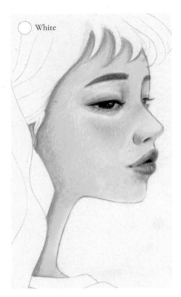

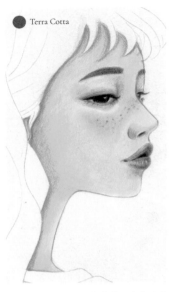

22. 볼과 콧등의 주근깨 자리를 흰 색으로 덧칠해 매끈하게 만듭니다.

23. 주근깨를 그립니다. 진하기와 크기를 달리해서 그려야 자연스럽 습니다.

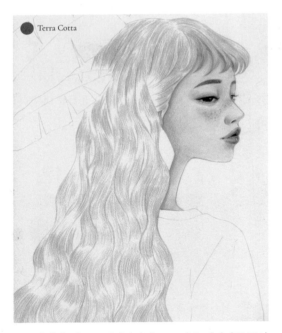

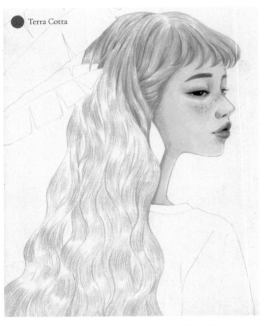

24. 간단한 선으로 머리카락의 크고 작은 덩어리를 표시 하고, 머리카락의 밝은 부분이 될 곳을 채색합니다.

25. 같은 색으로 진하기를 달리해서 머리카락을 한 구획 씩 차근차근 채색합니다.

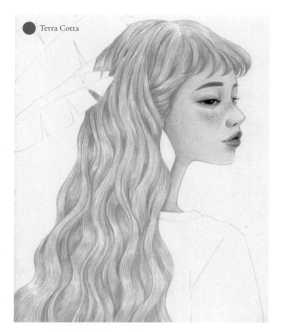

Terra Cotta

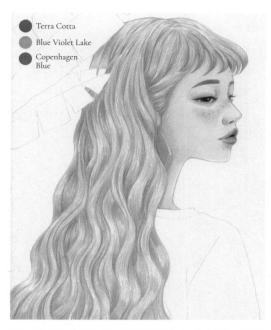

Terra Cotta
Blue Violet Lake
Copenhagen Blue

26. 머리카락이 겹치는 부분 등 어두운 부분을 진하게 표현하면서 계속 채색해 나갑니다.

27. 어두운 부분을 확실히 표현하면서 머리카락 덧칠을 마무리하고, 귀걸이를 채색합니다.

tip 귀걸이는 연한 색으로 밑칠 후 좀 더 진한 색을 덧칠하되, 입체감을 살리기 위해 어두운 부분과 밝은 부분을 표현하면서 채색합니다.

Warm Grey 30

Permanent Red Black

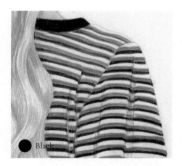

Black

28. 옅은 회색으로 옷의 주름을 채색합니다.

29. 중간중간 흰 부분을 남기면서 빨간색과 검은색의 줄무늬를 채색합니다.

30. 목둘레는 검은색으로 채색하고 옷을 완성합니다.

Sap Green Light

31. 배경의 야자잎은 중간 잎맥을 중심으로 가는 선을 겹쳐 그려 채색합니다.

Kelp Green

32. 녹색으로 보다 진하게 채색하고 아래쪽 잎에 생긴 그림자를 채색합니다.

Kelp Green

33. 아래쪽 잎을 더 진하게 채색합니다.

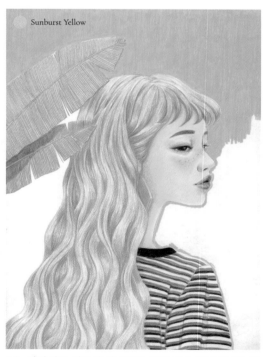

Sunburst Yellow

34. 바탕색은 인물의 경계선을 따라 선을 먼저 그어놓고 공간을 채우는 식으로 칠해야 깔끔하게 칠해집니다.

artwork 06

볼륨 컬 소녀

정면의 자세이지만 시선은 약간 아래를 향하고 있으며,
그래서 눈의 모양도 눈꺼풀 쪽이 일자 형태로 보입니다.
한쪽 얼굴을 가리고 있는 볼륨 컬 단발머리 소녀를 그려봅시다.

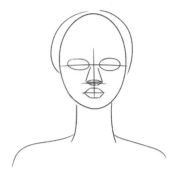 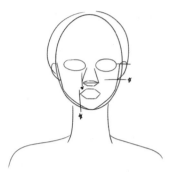 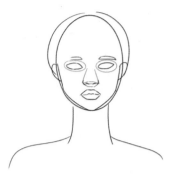

1. 긴 타원에 세로 중심선과 가로선을 그리고, 눈·코·입의 위치를 간단한 도형으로 표시합니다.

2. 위치선을 지우고 굴곡진 얼굴선을 그립니다. 코와 입의 양 끝, 귀의 위·아래 끝 위치를 확인합니다.

3. 눈썹을 추가하고, 아몬드 형태로 눈을 그려 넣은 다음 콧구멍과 입술 부분을 부드러운 곡선으로 처리합니다.

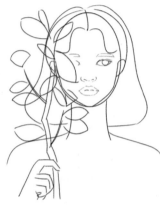

4. 눈·코·입의 세부를 그리고 이마의 위치와 앞머리, 헤어스타일의 대략적인 형태를 정합니다.

5. 정해진 형태를 기준으로 세부를 그립니다.

스케치 완성

Egg Shell

6. 연한 노란색으로 얼굴에서 돌출된 부분과 반사광 부분을 채색합니다. 이후에 다른 색으로 덮일 것이므로 정확한 형태로 채색하지 않아도 됩니다.

tip 돌출된 부분과 반사광 부분

Nectar

7. 짙은 살구색으로 얼굴의 어두운 부분(눈·코·입의 음영 부분, 얼굴의 가장자리 안쪽, 머리카락이 닿는 부분)을 채색합니다.

Salmon Pink

8. 주변과 너무 급격한 경계가 지지 않도록 주의하면서 살구색으로 볼을 채색합니다.

9. 옅은 살구색으로 피부 전체를 채색합니다. 이때, 먼저 칠한 볼 부분을 완전히 덮어버리지 않도록 주의합니다.

10. 머리카락과 나뭇잎으로 인해 생긴 그림자와 눈·코·입의 음영 부분에 좀 더 짙게 색을 올립니다.

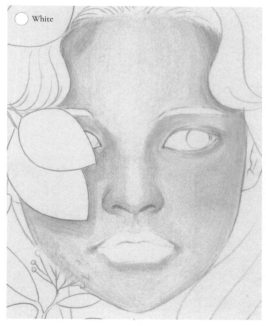

11. 얼굴 전체에 흰색을 강한 힘으로 덧칠해서 피부의 질감을 매끄럽게 표현합니다.

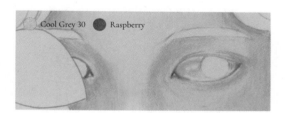

12. 옅은 회색으로 입체감을 주며 흰자위를 채색하고, 눈의 양 끝과 언더라인 쪽을 붉게 채색합니다.

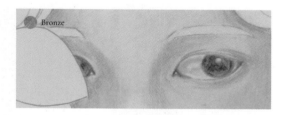

13. 빛을 받는 부분을 고려하면서 황동색으로 검은자위의 밑색을 채색합니다.

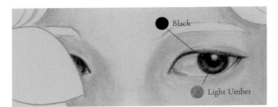

14. 밝은 갈색으로 검은자위의 밝은 부분을 덧칠하고 검은색으로 아이라인과 눈동자 테두리, 동공을 덧그려 또렷하게 만듭니다.

15. 회색으로 흰자위에 드리운 속눈썹의 그림자를 표현하고, 붉은 갈색으로 쌍꺼풀 부분과 눈밑 애교살을 채색합니다.

16. 검은색으로 위·아래 속눈썹을 그립니다.

17. 회색으로 눈썹의 밑색을 칠합니다. 그리고 하얀색 젤리펜으로 속눈썹의 아래, 그리고 눈동자와 눈 주변에 반짝임을 표현합니다.

18. 좀 더 진한 색으로 결을 살려 눈썹을 그립니다.

19. 코의 채색 상태를 확인하고 코의 형태가 제대로 잡히지 않았다면, 짙은 살구색으로 음영 부분의 색을 더 올립니다.

20. 콧방울과 콧구멍, 코 끝 아래 삼각지대와 코 밑 그림자를 보다 진한 색으로 채색합니다.

21. 흰색으로 덧칠해 부드럽게 섞어줍니다.

22. 너무 진하게 칠해지지 않도록 손에 힘을 빼고 검은색으로 콧구멍을 칠합니다.

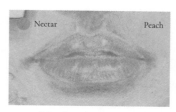

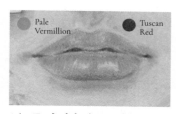

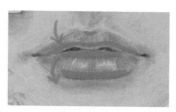

23. 짙은 살구색으로 인중 부분을 채색하되, 입술과 닿는 부분은 하얗게 남겨두어 입체감을 줍니다. 입술은 주름을 표현하면서 복숭아색으로 채색합니다.

24. 좀 더 진한 색으로 입술을 덧칠해 색을 올리되, 입술의 어두운(진한) 부분을 확실히 묘사하여 입체감을 살립니다. 탁한 빨간색으로 입술이 모이는 부분을 채색합니다.

<u>tip</u> 입술의 어두운 부분

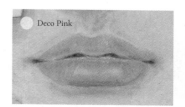

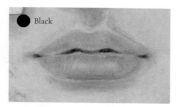

25. 열은 분홍색으로 덧칠해서 부드럽게 만듭니다.

26. 검은색으로 입술이 모이는 부분과 입꼬리를 채색합니다.

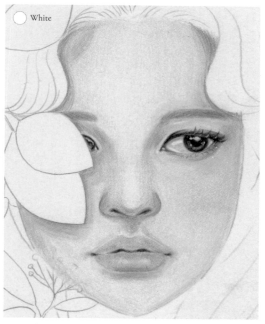

27. 전체의 모습을 확인하며 부족한 부분을 보완하고, 흰색으로 덧칠해 피부를 매끄럽게 표현합니다.

<u>tip</u> · 그리는 중간에도 전체의 모습을 확인하면서 부족한 부분이 있으면 덧칠해줍니다.

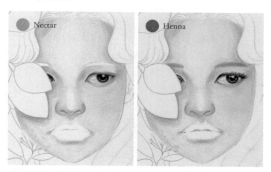

중간중간 피부 톤을 올려 나간 모습

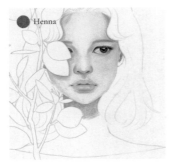

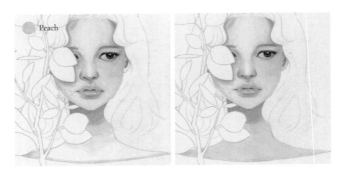

28. 목에 드리운 그림자를 채색합니다. 원기둥 같은 모양을 묘사하기 위해 안쪽으로 몰리는 사선으로 채색합니다.

29. 이어서 보다 밝은 색으로 채색합니다. 외곽을 정하고 나서 내부를 채색하면 보다 수월합니다.

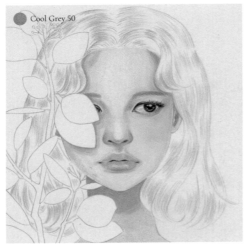

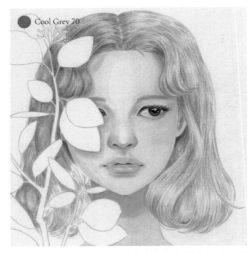

30. 간단한 선으로 머리카락의 크고 작은 덩어리를 표시하고, 회색으로 밝은 부분이 될 곳을 채색합니다.

31. 조금 더 진한 색으로 머리카락의 어두운 부분을 표현하며 덧칠합니다.

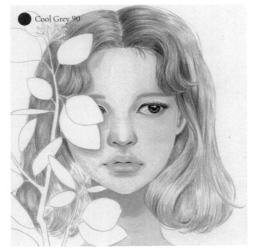

32. 짙은 회색으로 가장 어두운 부분을 채색합니다. 한 구획씩 칠해 나갑니다.

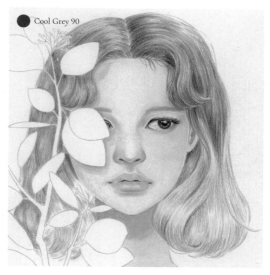

● Cool Grey 90

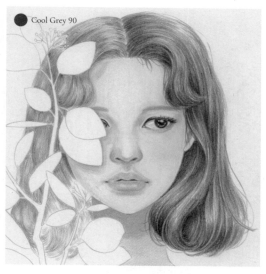

● Cool Grey 90

33. 계속해서 차근차근 그려 나갑니다. 위에서 아래의 한 방향으로, 가는 선을 여러 번에 걸쳐 그립니다.

34. 옆으로 삐져 나오는 머리카락까지 그려주면 자연스러움이 더해집니다.

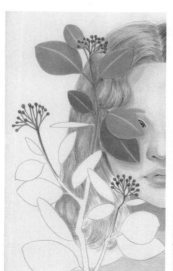

● Black Cherry ● Slate Grey
● Cool Grey 50 ● Peacock Blue

tip 색의 변화

• 연한 잎

• 진한 잎

35. 열매를 탁한 보라색으로 채색합니다. 잎의 경우 연한 잎은 탁한 파란색을 밑색으로 칠한 후 회색으로 덧칠하고, 진한 잎은 파란색을 밑색으로 칠한 후 회색으로 덧칠합니다.

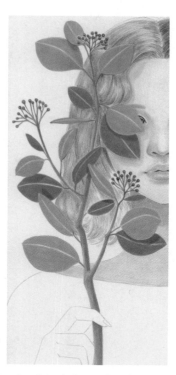

● Slate Grey ● Peacock Blue
● Cool Grey 50 ● Indigo Blue

36. 같은 방법으로 나뭇가지의 전체를 채색하고, 잎의 그림자를 남색으로 표현합니다.

37. 식물에 가려진 쪽 머리카락을 앞서와 같은 방법으로 채색합니다. 나뭇가지로 가려져서 채색하기가 까다롭지만, 인내심을 가지고 채색합니다.

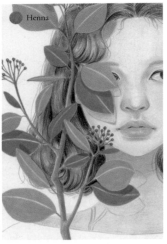

38. 붉은 갈색으로 피부에 드리운 나뭇가지의 그림자 위치를 정합니다. 외곽선을 먼저 잡고 나서 채색하면 좀 더 쉽게 칠할 수 있습니다.

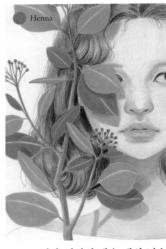

39. 그림자 위치에 색을 채워 넣습니다.

● French Grey 20

40. 옅은 회색으로 옷을 채색합니다.

● French Grey 30

41. 보다 진한 색으로 손과 나뭇가지의 그림자를 그립니다.

42. 옅은 살구색으로 손을 채색합니다.

43. 손의 어두운 부분을 채색합니다.

44. 마지막으로 손톱을 채색하여 완성합니다.

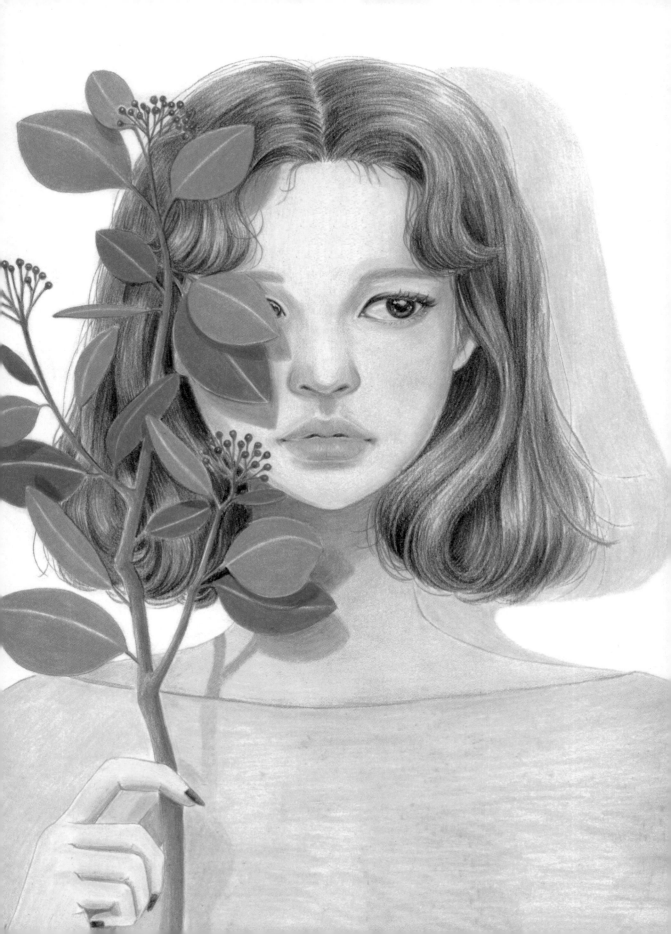

artwork 07

클로슈 햇 소녀

얼굴을 앞으로 살짝 숙이고 눈을 아래로 내리뜬 사면의 포즈입니다.
아래로 내리뜨며 눈꺼풀이 많이 보이는 눈은 어떻게 보이는지 잘 관찰하며
종 모양의 모자, 클로슈 햇을 쓴 소녀를 그려봅시다.

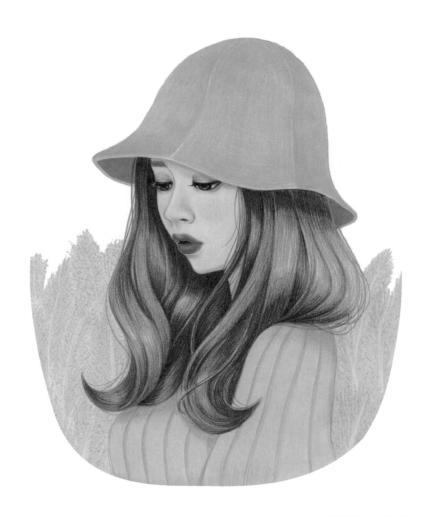

1. 긴 타원에 세로 중심선과 가로선
을 그리고, 턱을 날렵한 선으로 표시
한 다음, 눈·코·입의 위치를 간단한
도형으로 표시합니다.

2. 위치선을 지우고 얼굴선을 그립
니다. 이마에서 눈까지는 안으로 들
어오다가, 광대 부분(코의 중간쯤)
에서 나왔다가, 다시 완만하게 내려
옵니다. 그리고 입술에서 급격하게
꺾입니다.

3. 눈썹을 추가하고, 눈을 간단히
그려 넣습니다. 눈꺼풀과 언더라인
모두 아래로 굽은 곡선 모양입니다.
콧구멍과 입술을 부드러운 곡선으
로 처리합니다.

4. 눈·코·입의 세부를 그리고 헤어
스타일과 모자의 대략적인 형태를
정합니다. 모자는 머리의 크기보다
더 큽니다.

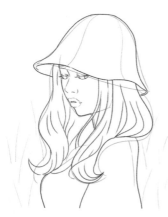

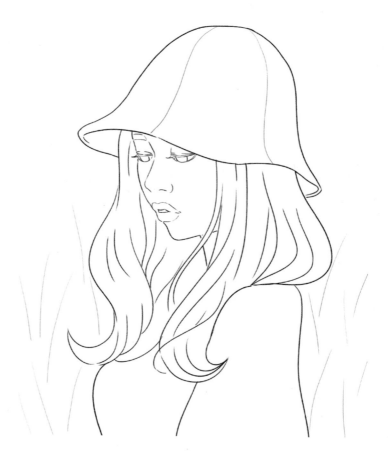

5. 정해진 형태를 기준으로 세부를
그립니다.

스케치 완성

6. 왼쪽 아래에서 빛이 들어와 얼굴을 비추고 있습니다. 밝은 노란색으로 빛을 받아 밝은 부분과 반사광 부분을 채색합니다. 이후 다른 색이 덧칠해질 것이므로 정확하게 칠하지 않아도 괜찮습니다.

tip 빛을 받아 밝은 부분과 반사광 부분

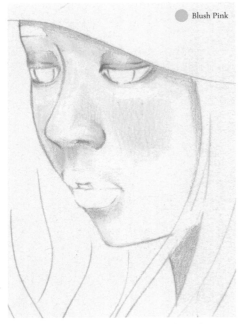

7. 짙은 살구색으로 얼굴의 어두운 부분(눈·코·입의 음영 부분, 머리카락이나 모자가 닿는 부분, 목에 드리운 그림자)을 채색합니다.

8. 밝은 분홍색으로 양쪽 볼과 얼굴의 음영 부분을 채색합니다. 볼을 채색할 때는 주변과 급격한 경계가 지지 않도록 조심합니다.

Light Peach

White

9. 옅은 살구색으로 피부 전체를 채색해서 전체적인 톤을 올려줍니다. 먼저 칠한 볼 부분을 완전히 덮어버리지 않도록 주의합니다.

10. 얼굴 전체를 강하게 힘을 주어 흰색으로 덧칠해서 피부의 질감을 매끄럽게 표현합니다.

Henna

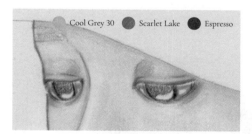

Cool Grey 30　Scarlet Lake　Espresso

12. 옅은 회색으로 흰자위, 빨간색으로 눈 양 끝을 채색합니다. 그리고 커피색으로 검은자위의 밑색을 채색합니다.

Espresso

11. 붉은 갈색으로 눈·코의 외곽선과 얼굴선을 그리고, 눈두덩과 볼을 덧칠해 형태를 더욱 명확히 합니다. 눈썹의 밑색도 칠합니다.

13. 검은자위의 밑색을 칠한 색으로 검은자위를 덧칠해 색을 올리고, 아이라인과 동공, 눈동자의 테두리를 진하게 그립니다.

14. 검은자위와 아이라인에 한 번 더 같은 색을 덧그려 진하게 색을 올립니다.

15. 같은 색으로 속눈썹을 그리고 옅은 회색으로 흰자위에 드리운 속눈썹의 그림자를 표현합니다. 붉은 갈색으로 언더라인을 보다 진하게 채색합니다.

tip 눈꺼풀이 반쯤 감겨 있기 때문에 속눈썹은 아이라인에 붙어서 아래쪽을 향하게 뻗어 있습니다.

16. 진한 갈색으로 눈썹의 결을 표현하며 눈썹을 채색합니다.

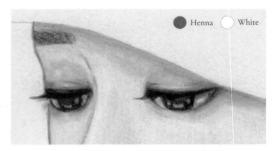

17. 붉은 갈색으로 모자로 인해 생기는 그림자를 표현하고, 경계면이 부드럽게 풀어지도록 흰색을 덧칠합니다.

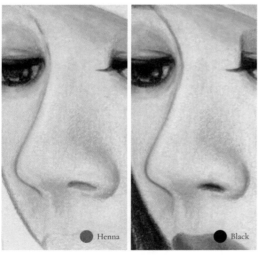

18. 붉은 갈색으로 코의 음영 부분에 색을 더 진하게 올려 코의 형태를 명확히 하고, 코의 라인을 진하게 그립니다. 검은색으로 콧구멍을 채색합니다.

tip 경계면이 어색해지지 않도록 손에 힘을 풀고 살살 여러 번 채색하고, 콧구멍은 위쪽은 진하고 아래로 갈수록 자연스럽게 연해지는 느낌으로 채색합니다.

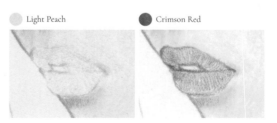

19. 피부톤과 비슷하게 옅은 살구색으로 입술의 밑색을 칠하고, 빨간색으로 세로선을 채워 입술의 주름 모양을 표현합니다.

○ Crimson Red

 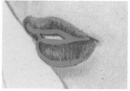

20. 같은 색으로 덧칠해 입술의 색을 올리되, 입술의 어두운 부분을 진하게 칠해서 입체감을 표현합니다.

<u>tip</u> 입술의 어두운 부분

○ Pink ● Black

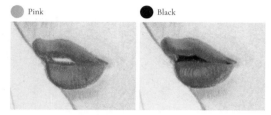

21. 분홍색으로 덧칠해서 오묘한 색을 만들어 내고, 검은색으로 입안과 입꼬리를 채색합니다.

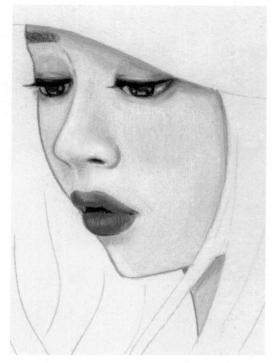

22. 얼굴의 전체적인 모습을 살피면서 부족한 부분을 보완합니다.

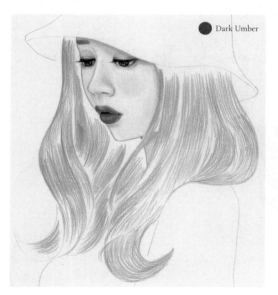

● Dark Umber

23. 간단한 선으로 머리카락의 크고 작은 덩어리를 표시하고, 밝은 부분이 될 곳을 손에 힘을 빼고 살살 채색합니다.

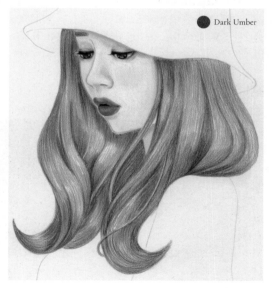

● Dark Umber

24. 같은 색을 진하게 사용해서 한 부분씩 차근차근 묘사합니다. 진하게 보이는 부분은 선을 촘촘하게 긋는 느낌으로 채색합니다.

· 113 ·

French Grey 90

25. 갈색빛 짙은 회색으로 머리카락의 전체 톤을 올려줍니다.

Cool Grey 90

26. 차가운 톤의 짙은 회색으로 머리카락의 가장 어두운 부분을 묘사합니다.

Celadon Green

27. 모자는 재봉선을 연하게 처리하면서 청자색으로 채색합니다.

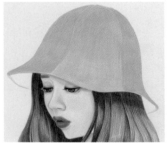

 Cool Grey 10

28. 옅은 회색을 덧칠해서 오묘한 색상과 함께 부드러운 질감을 만들어 냅니다.

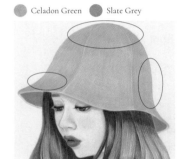

Celadon Green Slate Grey

29. 청자색으로 모자의 짙은 부분을 채색해 입체감을 살리고, 탁한 파란색으로 모자의 안쪽을 채색합니다.

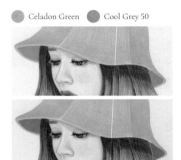

Celadon Green Cool Grey 50

30. 모자 안쪽에 청자색을 덧칠하고 다시 회색으로 덧칠해서 오묘한 색을 만듭니다.

Beige

31. 옅은 노란색으로 옷을 채색합니다.

Light Umber

32. 밝은 갈색으로 옷에 골을 그려 넣습니다.

Jade Green Pink

33. 옥색으로 배경 핑크 뮬리의 줄기를 그리고, 분홍색으로 핑크뮬리의 잎을 채색합니다.

tip 잎은 굵기가 일정하지 않은 사선으로 줄기에서 뻗어나가는 느낌으로 그립니다.

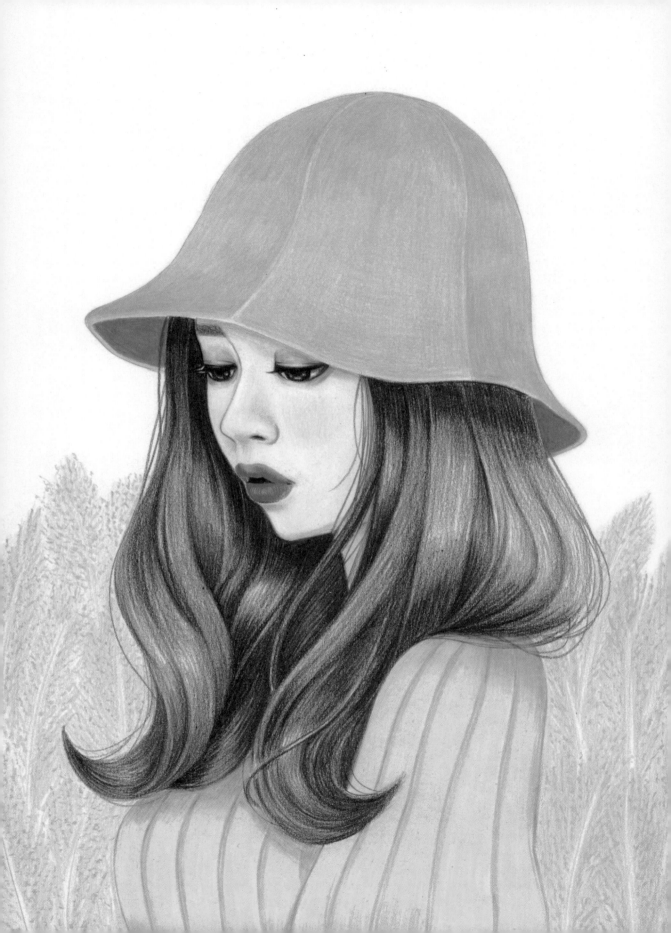

artwork 08

애쉬 그레이
롱 웨이브 소녀

정면으로 앞을 보고 있는, 탱글한 입술이 매력적인 소녀입니다.
회색이 도는 애쉬 그레이 헤어 컬러를 한 긴 머리 소녀를 그려봅시다.

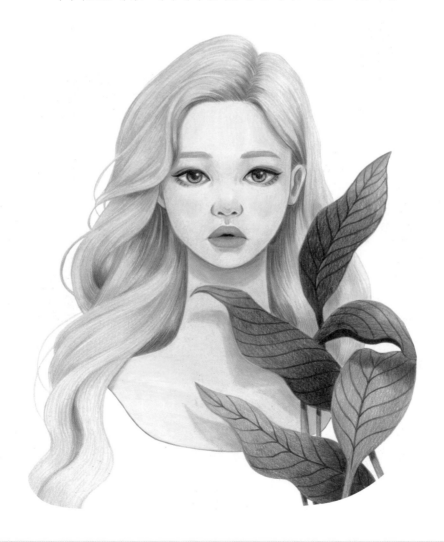

1. 긴 타원에 세로 중심선과 가로선을 그리고, 눈·코·입의 위치를 간단한 도형으로 표시합니다.

2. 위치선을 지우고 굴곡진 얼굴선을 그립니다. 코와 입의 양 끝, 귀의 위·아래 끝 위치를 확인합니다.

3. 눈썹을 추가하고, 아몬드 형태로 눈을 그려 넣은 다음 콧구멍과 입술 부분을 부드러운 곡선으로 처리합니다.

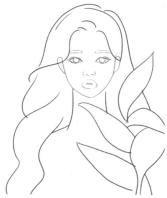

4. 눈·코·입의 세부를 그리고 이마의 위치, 헤어스타일의 대략적인 형태를 정합니다.

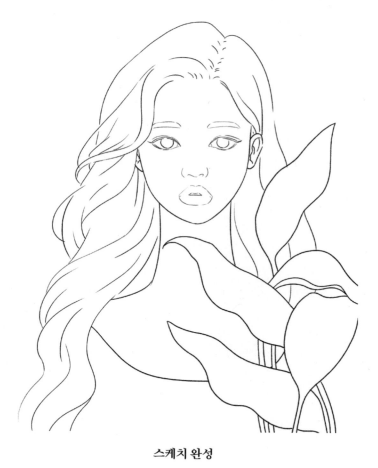

5. 정해진 형태를 기준으로 세부를 그립니다.

스케치 완성

○ Cream

tip 돌출된 부분과 반사광 부분

6. 밝은 노란색으로 얼굴의 돌출된 부분과 반사광 부분을 연하게 채색합니다. 이후에 다른 색에 덮일 것이므로 정확한 형태로 칠하지 않아도 괜찮습니다.

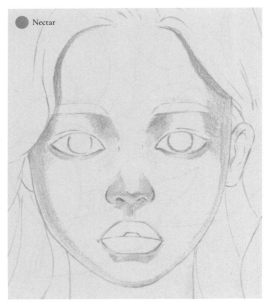

● Nectar

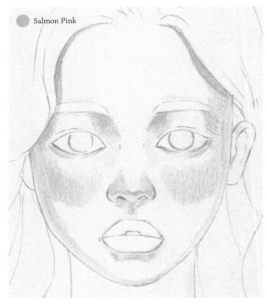

● Salmon Pink

7. 짙은 살구색으로 얼굴의 어두운 부분(눈·코·입의 음영 부분, 머리카락이 닿는 부분, 얼굴 가장자리 안쪽)을 채색합니다.

8. 주변과 너무 급격한 경계가 지지 않도록 주의하면서 살구색으로 양쪽 볼을 채색합니다.

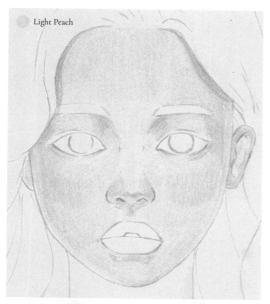

9. 옅은 살구색으로 피부 전체를 채색합니다. 이때, 먼저 칠한 볼 부분을 완전히 덮어버리지 않도록 주의합니다.

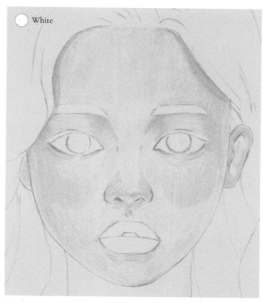

10. 강한 힘을 주고 흰색으로 덧칠해 피부의 결을 부드럽게 펴줍니다.

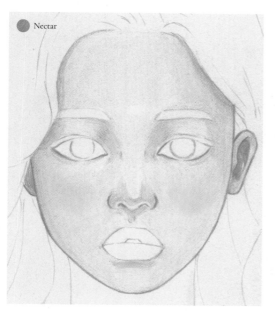

11. 짙은 살구색으로 덧칠해 얼굴을 좀 더 또렷하게 만들고, 귀의 외곽선과 얼굴선을 깔끔하게 따라 그립니다.

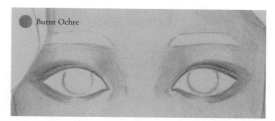

12. 밝은 갈색으로 눈 주변을 채색합니다. 아이섀도를 바르는 느낌으로 쌍꺼풀 라인 위쪽까지 넓게 펴서 채색합니다.

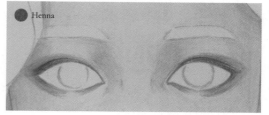

13. 쌍꺼풀 라인과 라인 안쪽을 보다 진한 색으로 채색합니다.

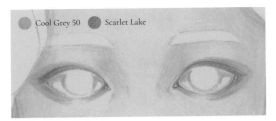

14. 회색으로 입체감을 주며 흰자위를 채색하고, 빨간색으로 눈 양 끝의 붉은 부분을 그립니다.

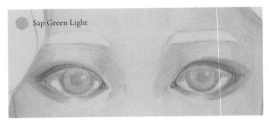

15. 동공과 빛을 받는 부분도 고려하면서 밝은 연두색으로 검은자위의 밑색과 동공을 채색하고, 눈동자 테두리를 그려줍니다.

tip 검은자위를 살살 덧칠해 색을 올리고 나서 테두리를 그려야 실패할 확률이 줄어듭니다.

16. 밝은 갈색으로 동공을 향하는 가는 선을 채워 검은자위를 덧칠하고, 눈동자의 테두리를 그립니다. 동공의 색도 진하게 올려줍니다.

17. 같은 방법으로 검은색을 검은자위에 덧칠합니다.

18. 검은색으로 아이라인과 속눈썹을 그립니다. 쌍꺼풀 라인도 너무 진해지지 않도록 주의하면서 살짝 더 진하게 그립니다.

19. 밝은 갈색으로 눈썹을 그립니다. 눈 앞머리에서 눈 끝 쪽으로 향하는 사선으로 그리되 메이크업으로 손질된 눈썹이기에 결이 너무 살아나지 않게 주의합니다.

20. 검은색으로 콧구멍을 채색합니다. 구멍 위쪽만 진하게 칠하고, 아래쪽은 피부와 자연스럽게 이어지도록 연하게 칠합니다.

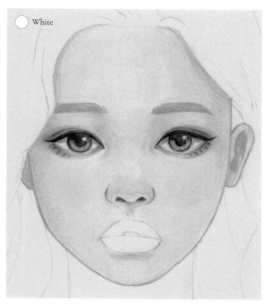

22. 주황색으로 입술을 채색합니다. 주름 없이 탱글한 입술을 표현할 것이므로 주름은 그리지 않으며, 입술의 어두운 부분은 진하게 채색해서 입체감을 살립니다.

tip 입술의 어두운 부분

21. 강하게 힘을 주어 피부를 흰색으로 덧칠해서 질감을 매끄럽게 표현합니다.

23. 짙은 살구색으로 덧칠해 입술의 색을 오묘하게 만듭니다.

24. 보다 짙은 색으로 입술이 모이는 부분 등 음영이 지는 부분을 진하게 채색해서 입체감을 준 다음, 흰색으로 블렌딩 해 부드럽게 만들어줍니다. 짙은 살구색으로 입술 주변의 피부를 진하게 합니다.

25. 검은색으로 입안과 입꼬리를 채색합니다. 일자로 쭉 그어지지 않도록 주의합니다.

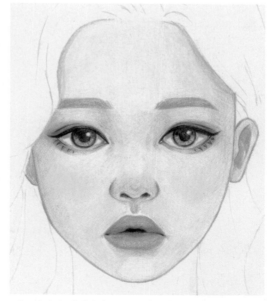

26. 얼굴의 전체적인 모습을 살피면서 부족한 부분이 있으면 보완합니다.

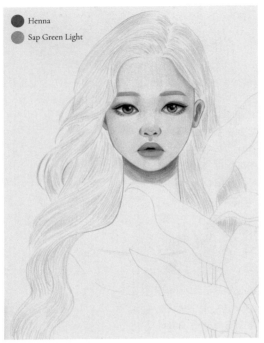

● Henna

● Sap Green Light

27. 붉은 갈색으로 목의 윗부분을 채색하고, 밝은 연두
색으로 머리카락의 밝은 부분이 될 곳을 채색합니다.

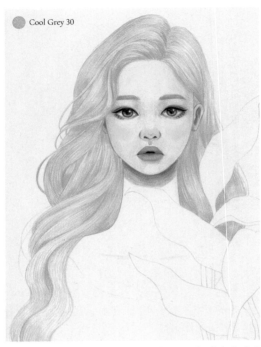

● Cool Grey 30

28. 옅은 회색으로 머리카락을 한 부분씩 채색해 갑니
다. 머리카락 덩어리가 만나는 곳이나 머리카락이 모이
는 곳 등은 진하게 채색해서 입체감을 살립니다.

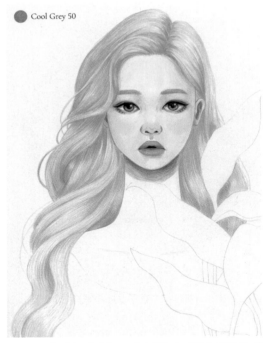

● Cool Grey 50

29. 좀 더 짙은 회색으로 머리카락의 어두운 부분을 채
색합니다.

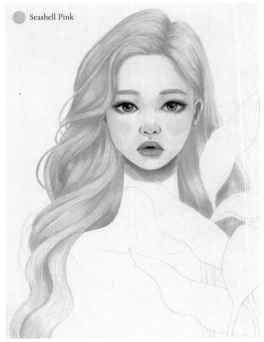

● Seashell Pink

30. 탁한 연노란색으로 머리카락을 덧칠해서 오묘한 색
을 만듭니다.

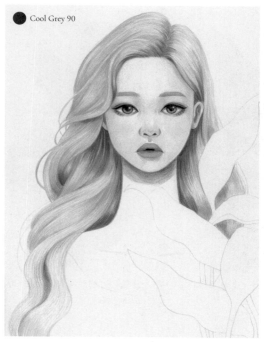

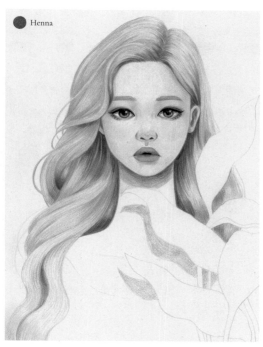

31. 짙은 회색으로 머리카락의 어두운 부분을 채색해서 입체감을 더합니다.

32. 몸 위로 드리워진 잎의 그림자를 채색합니다.

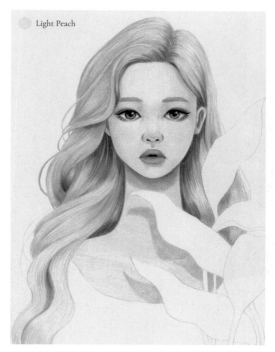

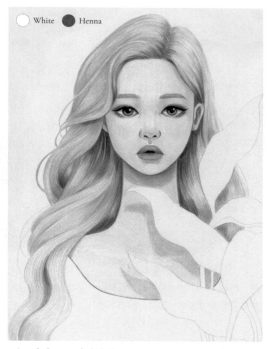

33. 옅은 살구색으로 피부의 나머지 부분을 채색합니다.

34. 흰색으로 덧칠해서 피부를 부드럽게 표현하고, 붉은 갈색으로 피부와 옷의 경계선을 그려 넣습니다.

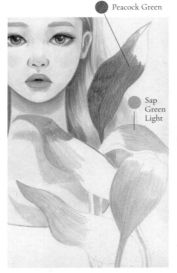

Peacock Green

Sap Green Light

35. 잎의 연하고 진한 부분을 구분해서 두 가지 색으로 채색합니다.

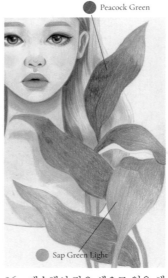

Peacock Green

Sap Green Light

36. 계속해서 같은 색으로 잎을 채색합니다.

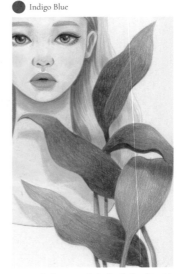

Indigo Blue

37. 남색으로 잎의 음영이 지는 부분을 채색합니다.

Marine Green

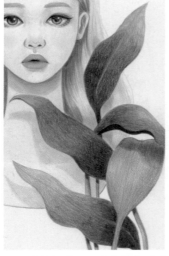

38. 탁한 녹색으로 먼저 칠한 남색을 덧칠해서 오묘한 색을 만듭니다.

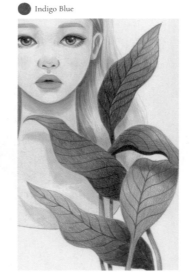

Indigo Blue

39. 남색으로 잎맥을 그립니다.

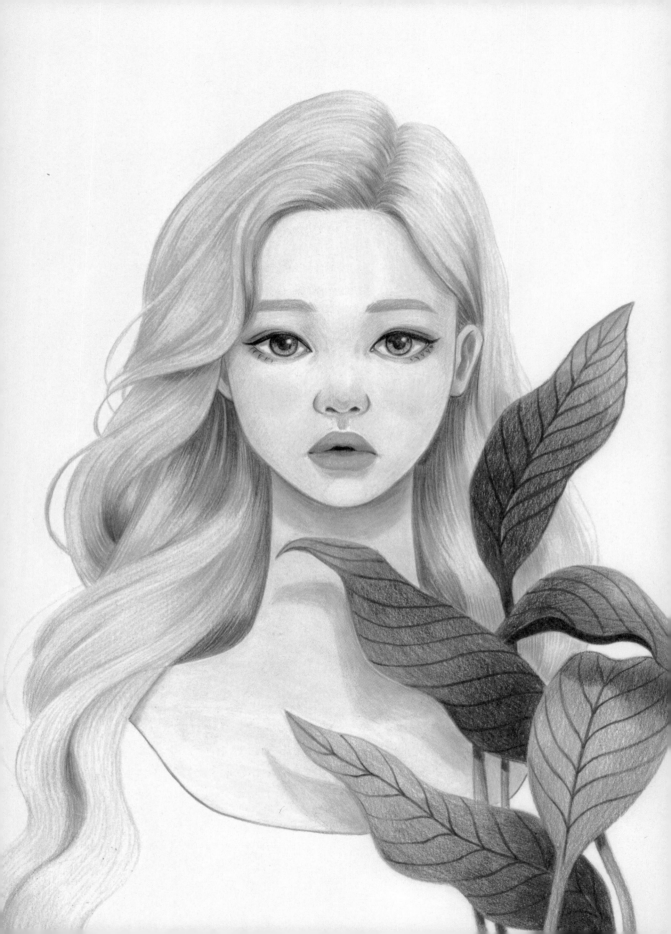

artwork 09

포니테일 소녀

사면의 자세로 고개를 살짝 들고 아래를 내려다보는 포즈의 소녀입니다.
강렬한 입술과 눈매가 돋보이는
포니테일 헤어스타일의 소녀를 그려봅시다.

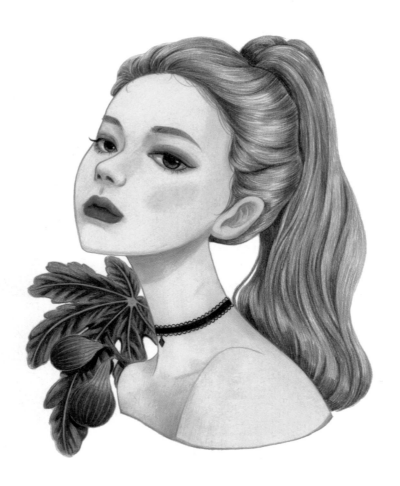

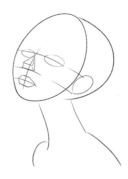

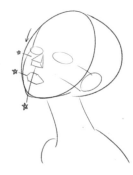

1. 긴 타원에 세로 중심선과 가로선을 그리고, 눈·코·입의 위치를 간단한 도형으로 표시합니다.

2. 위치선을 지우고 눈까지는 안으로 들어오다가 코의 중간쯤에서 가장 튀어나오고(광대), 입술선상에서 급격히 꺾여 내려오는 굴곡진 얼굴선을 그립니다. 세로 중심선을 연장했을 때 얼굴선과 만나는 곳에 턱의 뾰족한 부분이 위치합니다.

3. 눈썹을 추가하고, 아몬드 형태로 눈을 그려 넣은 다음 콧구멍과 입술 부분을 부드러운 곡선으로 처리합니다.

4. 눈·코·입의 세부를 그리고 이마의 위치, 헤어스타일의 대략적인 형태를 정합니다.

5. 정해진 형태를 기준으로 세부를 그립니다.

스케치 완성

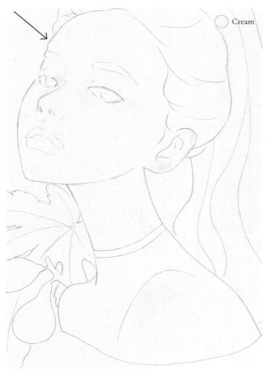

6. 왼쪽 위에서 빛이 소녀를 비추고 있습니다. 밝은 노란색으로 빛을 받아 밝은 부분과 반사광 부분을 채색합니다. 이후에 다른 색에 덮일 것이므로 정확한 형태로 칠하지 않아도 괜찮습니다.

tip 빛을 받아 밝은 부분과 반사광 부분

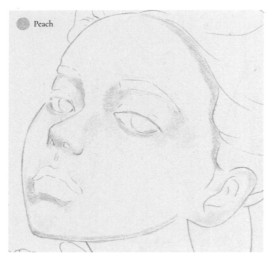

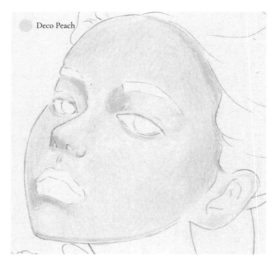

7. 얼굴의 어두운 부분(눈·코·입의 음영 부분, 머리카락이 닿는 부분, 턱 가장자리 안쪽)을 채색합니다.

8. 옅은 복숭아색으로 피부의 전체적인 톤을 올려줍니다.

Nectar

9. 보다 짙은 색으로 눈·코·입 주변의 음영이 지는 부분과 볼을 채색합니다. 볼을 채색할 때는 주변과 너무 급격한 경계가 지지 않도록 주의합니다. 같은 색으로 눈썹을 연하게 채색합니다.

White

10. 피부 전체를 흰색으로 강하게 덧칠해서 부드럽게 펴줍니다.

Peach

11. 흰색의 덧칠로 인해 옅어진 부분을 한 번 더 진하게 채색합니다.

Dark Brown

12. 갈색으로 아이섀도를 바른다는 느낌으로 눈 주변을 연하게 채색합니다.

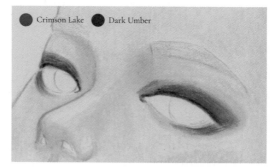

Crimson Lake　Dark Umber

13. 빨간색으로 눈 꼬리 부분을 채색하고 눈 앞머리와 아이라인은 짙은 갈색으로 채색합니다.

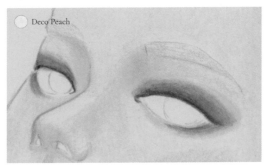

14. 옅은 복숭아색으로 눈 주변의 색을 부드럽게 블렌딩 해줍니다.

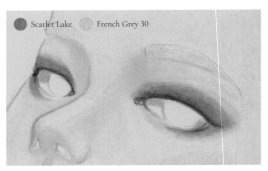

15. 빨간색으로 눈 양 끝의 붉은 부분을 그리고, 옅은 회색으로 흰자위를 채색합니다.

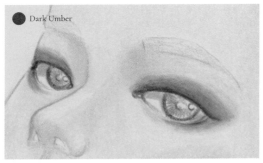

16. 진한 갈색으로 동공과 빛을 받는 부분의 위치를 잡고 검은자위의 형태를 정합니다.

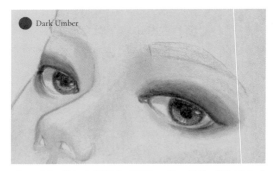

17. 같은 색으로 중앙을 향하는 가는 선을 채워 검은자위를 채색합니다. 처음부터 너무 진하게 채색하면 실패할 수 있으므로 연하게 칠하고 나서 진하게 올려가는 방식으로 채색합니다.

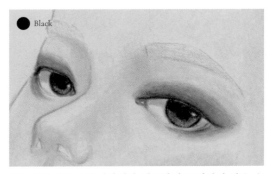

18. 검은색으로 아이라인과 검은자위를 덧칠해 색을 올립니다.

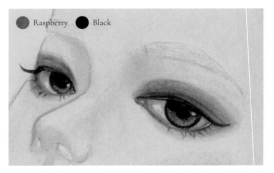

19. 자주색으로 눈 주변에 붉은 톤을 올리고 쌍꺼풀 라인을 추가합니다. 검은색으로 아이라인과 언더라인을 더 진하게 그리고 속눈썹을 그립니다.

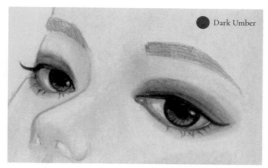

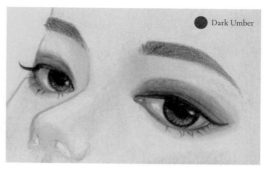

20. 진한 갈색으로 눈썹의 밑색을 칠합니다.

21. 같은 색을 진하게 사용해서 눈썹의 결을 그려 넣습니다.

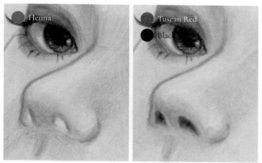

22. 붉은 갈색으로 콧등 선을 따라 그리고 음영이 지는 부분에 색을 올린 다음, 탁한 빨간색으로 콧구멍을 채색하고 가장 어두운 중심부는 검은색으로 채색합니다.

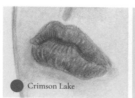

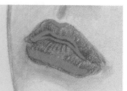

23. 빨간색으로 세로선을 나열해서 면을 채운다는 느낌으로 주름을 표현하며 입술을 채색합니다. 이때, 어두운 부분을 진하게 채색해 입체감을 살립니다.

<u>tip</u> 입술의 어두운 부분

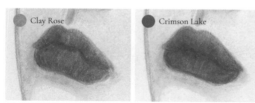

24. 탁한 장미색으로 입술을 덧칠해서 빨간색을 톤다운시키고, 다시 밑색을 칠했던 빨간색을 칠해서 약간 톤다운 된 오묘한 색을 만들어 냅니다.

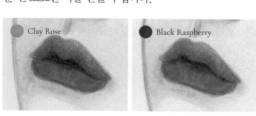

25. 탁한 장미색으로 조금 더 진하게 묘사합니다. 그리고 짙은 자주색으로 입술의 짙은 부분(입술이 모이는 부분, 아랫입술의 맨 아래 외곽 등)을 채색합니다.

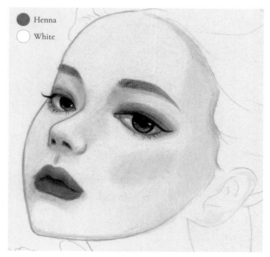

26. 얼굴의 전체적인 모습을 살피면서 부족한 부분은 그때그때 덧칠합니다. 볼과 관자놀이의 어두운 부분을 채색하고 흰색으로 덧칠해서 부드럽게 펴준 모습입니다.

27. 붉은 갈색으로 목 위쪽, 귀, 어깨와 가슴의 어두운 부분을 먼저 채색합니다.

28. 옅은 복숭아색으로 나머지 피부를 채색합니다. 이때 이미 채색되어 있던 부분 위로도 덧칠해서 색이 촘촘하게 칠해지도록 합니다.

29. 흰색으로 덧칠해서 부드러운 질감을 만듭니다.

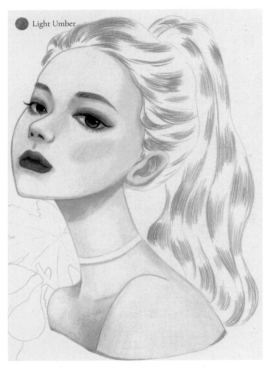

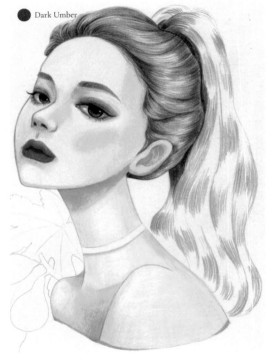

30. 간단한 선으로 크고 작은 덩어리를 표시하고, 밝은 갈색으로 머리카락의 밝은 부분이 될 곳을 채색합니다.

31. 보다 짙은 갈색으로 머리카락을 한 구획씩 차근차근 채색해갑니다. 얇고 긴 선을 계속해서 겹쳐 그립니다.

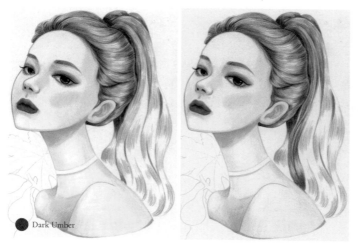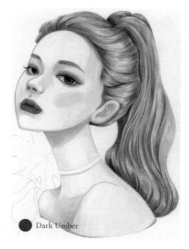

32. 머리카락 덩어리가 만나는 부분, 머리카락이 모이는 부분 등 어둡게 처리해야 할 부분은 좀 더 진하게 색을 올리면서 차례차례 채색해 나갑니다.

33. 어둡고 진한 부분을 확실하게 묘사하며 꼼꼼하게 채색해 머리카락 채색을 끝냅니다.

34. 검은색으로 초커 목걸이를 채색합니다. 라인을 먼저 그리고 색을 채워 넣으면 수월합니다.

35. 청자색으로 배경 식물의 잎맥을 그립니다.

36. 밝은 연두색으로 덧칠해서 오묘한 색을 만듭니다.

37. 녹색으로 잎을 채색합니다.

38. 잎의 무늬를 그려 넣습니다.

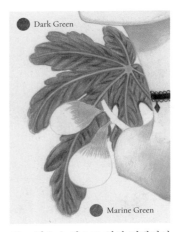

39. 짙은 녹색으로 잎의 전체적인 톤을 올려주고, 탁한 녹색으로 무화과의 꼭지 부분을 채색합니다.

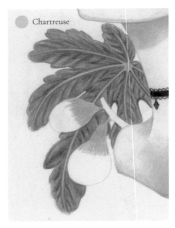

40. 밝은 연두색으로 덧칠해서 오묘한 색을 만듭니다.

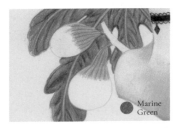

41. 꼭지 부분에 세로로 결을 그려 넣습니다.

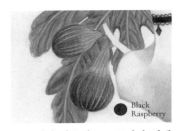

42. 탁한 자주색으로 무화과 열매를 채색합니다.

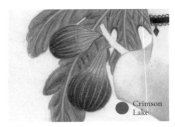

43. 빨간색으로 열매를 좀 더 붉게 만듭니다.

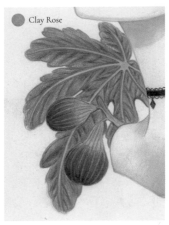

44. 탁한 장미색으로 가지를 채색합니다.

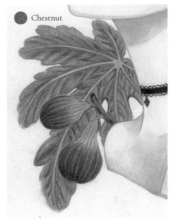

45. 보다 진한 색으로 가지에 입체감을 줍니다.

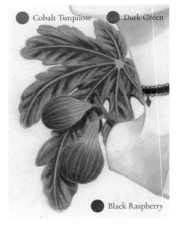

46. 무화과 열매를 더 진하게 채색하고, 잎의 짙은 부분을 청록색으로 칠하고 나서 짙은 녹색으로 덧칠해서 오묘한 색을 만듭니다. 무화과 열매 아래의 그림자도 잊지 않고 채색하여 완성합니다.

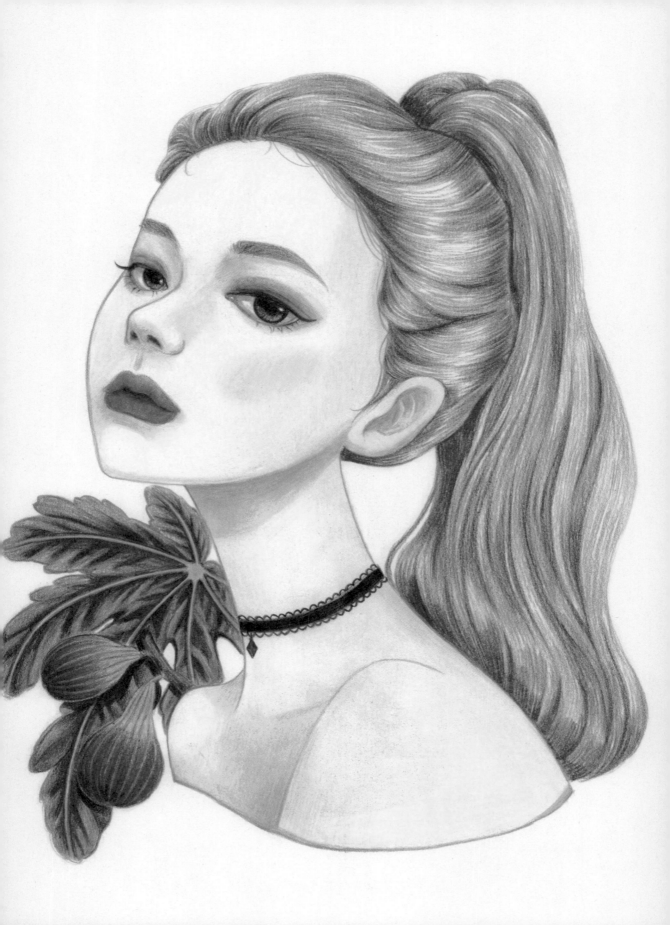

artwork 10

베레모
주근깨 소녀

옆으로 서서 고개를 정면으로 돌리고 있는 포즈입니다.
얼굴은 정면 기본 형태로 그리면 되지만,
몸은 옆으로 서 있기 때문에 옷을 칠할 때 이 점을 고려해서 채색해야 합니다.
베레모를 쓴 주근깨가 가득한 소녀를 그려봅시다.

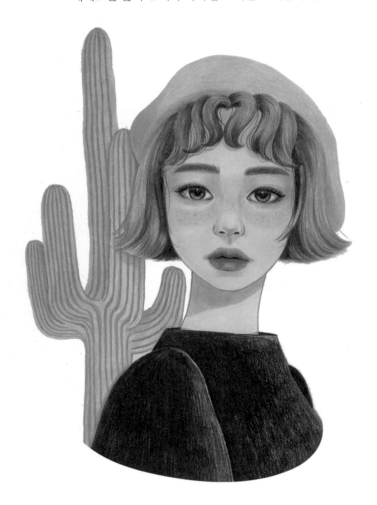

1. 긴 타원에 세로 중심선과 가로선을 그리고 눈·코·입의 위치를 간단한 도형으로 표시합니다.

2. 위치선을 지우고 굴곡진 얼굴선을 그립니다. 코의 양 끝과 입의 양 끝 위치를 확인합니다.

3. 눈썹을 추가하고, 아몬드 형태로 눈을 그려 넣은 다음 콧구멍과 입술 부분을 부드러운 곡선으로 처리합니다.

4. 눈·코·입의 세부를 그리고 이마의 위치와 앞머리, 헤어스타일의 대략적인 형태를 정합니다.

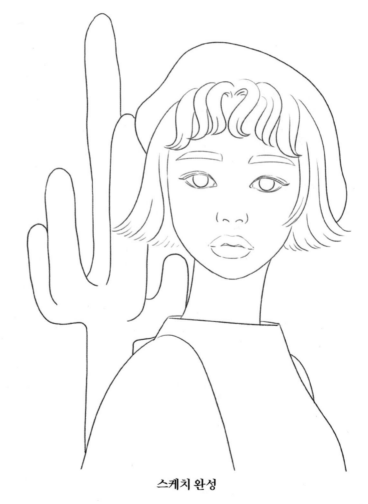

5. 정해진 형태를 기준으로 세부를 그립니다.

스케치 완성

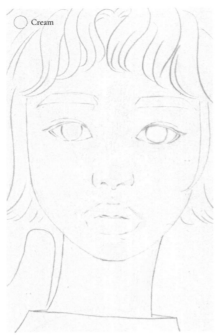

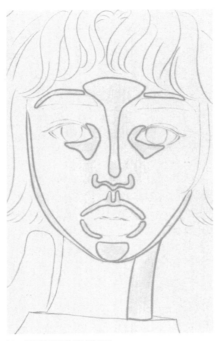

6. 밝은 노란색으로 얼굴의 돌출된 부분과 반사광 부분을 채색합니다.

tip 돌출된 부분과 반사광 부분

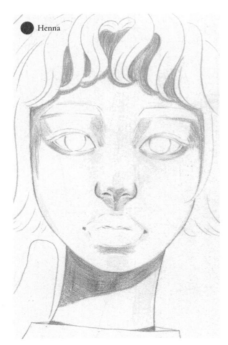

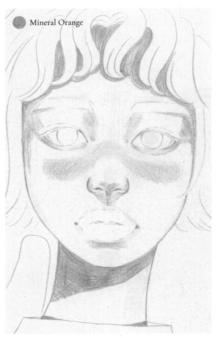

7. 붉은 갈색으로 피부의 어두운 부분(눈·코·입의 음영 부분, 머리카락이 닿는 부분, 목에 드리운 그림자)을 채색합니다.

tip 목 부분은 사선으로 된 선을 원기둥을 따라 빙 두른다는 느낌으로 채색합니다.

8. 주황색으로 주근깨가 자리할 볼과 콧등 부분을 채색하되, 해당 영역 전체를 한 방향의 선으로 그려줍니다.

9. 먼저 칠한 주근깨 자리를 완전히 덮어버리지 않도록 주의하면서 옅은 살구색으로 피부 전체를 채색합니다.

10. 얼굴 전체를 강하게 흰색으로 덧칠해서 피부의 질감을 매끄럽게 표현합니다.

11. 주황색으로 눈 주변을 채색합니다.

12. 보다 짙은 색으로 쌍꺼풀 안쪽과 언더라인을 진하게 채색합니다.

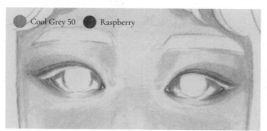

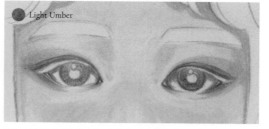

13. 회색으로 흰자위를, 자주색으로 눈 양 끝을 채색합니다.

14. 동공과 빛을 받는 부분의 위치를 고려하면서 밝은 갈색으로 검은자위의 밑색을 채색합니다.

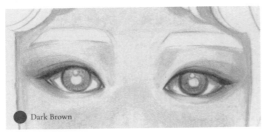

Dark Brown

15. 보다 짙은 색으로 검은자위의 테두리와 아이라인, 언더라인을 그립니다.

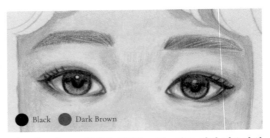

Black Dark Brown

16. 검은색으로 중앙을 향하는 가는 선을 채워 검은자위를 채색하고, 동공과 아이라인 색을 짙게 올립니다. 진한 갈색으로 눈썹도 그립니다.

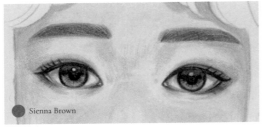

Sienna Brown

17. 밝은 갈색으로 눈썹을 덧칠해서 밝게 만듭니다.

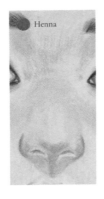

Henna

18. 붉은 갈색으로 코의 음영 부분 (콧방울 옆, 코끝 아래 삼각지대, 코 밑 그림자)을 채색하여 코의 형태를 잡습니다. 이때, 콧구멍 주변에 만들어지는 밝은 부분에 주의합니다.

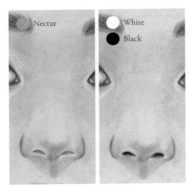

Nectar White Black

19. 짙은 살구색으로 덧칠해 코의 형태를 더 또렷하게 만들고, 흰색으로 덧칠해서 피부를 부드럽게 만든 다음, 검은색으로 콧구멍을 채색합니다.

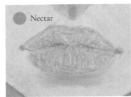

Nectar Carmine Red

20. 짙은 살구색으로 세로선을 나열하여 입술의 주름을 표현하며 밑색을 채색하고, 꽃분홍색으로 입술의 가장자리와 입술이 모이는 자리를 정합니다.

Carmine Red

21. 꽃분홍색을 진하게 사용하여 입술의 색을 올려주되, 어두운 부분의 색을 좀 더 진하게 올립니다.

tip 입술의 어두운 부분

Crimson Lake

Black

22. 보다 진한 색으로 입술의 어두운 부분을 채색해 입술에 입체감을 주고, 검은색으로 입안과 입꼬리, 아랫입술 맨 아래 외곽을 채색합니다.

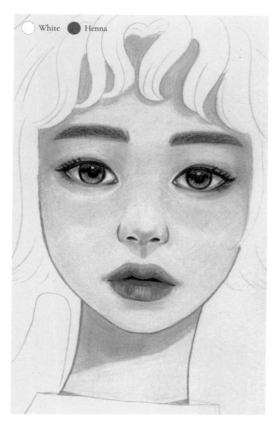

White ● Henna

23. 그리는 중간중간 얼굴의 전체적인 모습을 살펴보며 부족한 부분은 덧칠합니다. 얼굴의 음영이 지는 부분을 보다 진하게 채색한 후 흰색으로 덧칠해서 피부를 부드럽게 만들었습니다. 붉은 갈색으로 얼굴선을 깔끔하게 따라 그립니다.

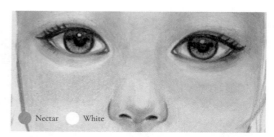

● Nectar ○ White

24. 짙은 살구색으로 볼의 색을 좀 더 올리고 흰색으로 부드럽게 펴줍니다.

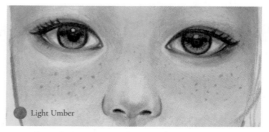

● Light Umber

25. 밝은 갈색으로 주근깨를 그려 넣습니다. 크기와 진하기를 달리해서 그려야 자연스럽습니다.

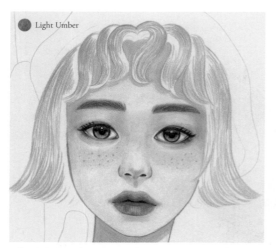

● Light Umber

26. 간단한 선으로 머리카락의 크고 작은 덩어리를 표시하고, 옅은 갈색으로 머리카락을 밑칠합니다.

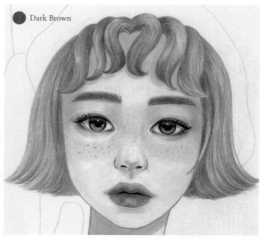

● Dark Brown

27. 갈색으로 머리카락 덩어리가 만나는 부분이나 겹치는 부분을 진하게 표현하면서 머리카락을 덧칠합니다.

French Grey 90　●　Dark Brown

Seashell Pink

Beige Sienna

28. 짙은 회색으로 머리카락의 가장 어두운 부분을 채색하고, 갈색으로 가늘게 삐져 나온 머리카락을 그려 넣습니다.

<u>tip</u> 색이 겹치면서 앞 단계의 터치가 보이게 되므로 모든 단계에서 꼼꼼히 채색해야 예쁘게 채색됩니다.

29. 탁한 연노란색으로 모자를 채색합니다.

30. 보다 짙은 색으로 모자의 어두운 부분을 채색해서 입체감을 줍니다.

Sap Green Light

Kelly Green

31. 옅은 연두색으로 선인장의 밑색을 채색하고, 같은 색으로 덧칠하면서 진하기를 달리해 선인장의 입체감을 살립니다.

32. 보다 진한 색으로 선인장의 줄무늬를 그립니다. 가지처럼 뻗어 나온 선인장들부터 그리고 나서 중심 기둥을 그리면 무늬를 그리기가 수월합니다.

Cool Grey 90

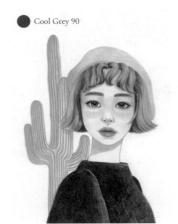

○ Pink Rose　●　Burnt Ochre

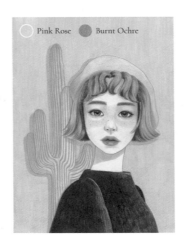

33. 짙은 회색으로 옷을 채색하되, 인물의 앞쪽을 조금 더 밝게 채색해 입체감이 들게 합니다.

34. 배경색을 칠하고 진한 색으로 선인장과 인물 주변의 색을 진하게 올려 입체감을 살립니다.

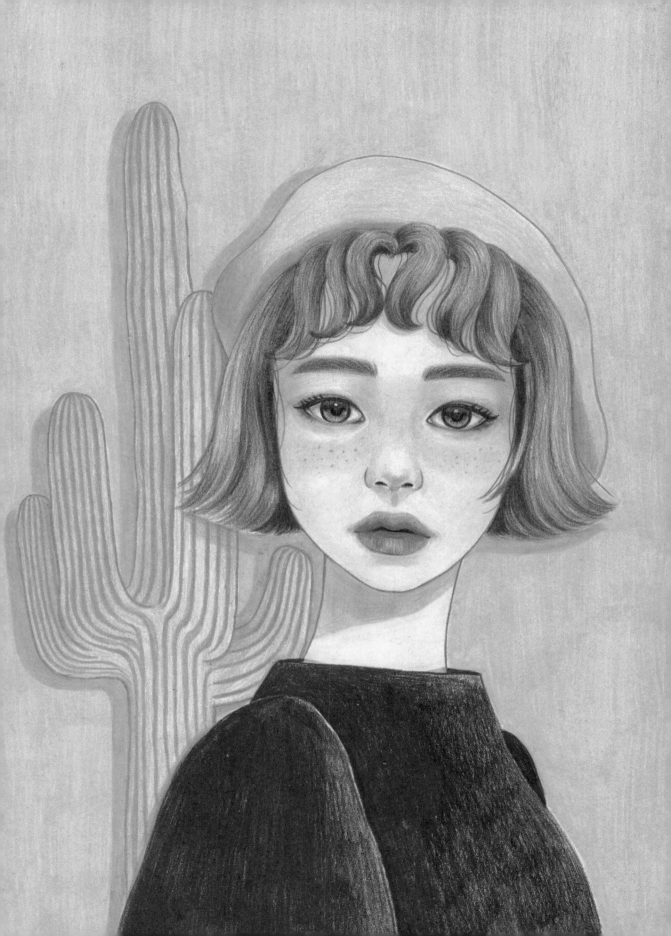

artwork 11

땋은 머리 소녀

몸과 얼굴을 살짝 돌린 각도의 측면 포즈입니다.
파티 스타일로 땋은 머리가 인상적인 소녀로, 볼륨감 있게 들어갔다 나왔다
변화가 많은 머리카락의 흐름을 잘 관찰하여 섬세하게 표현해봅시다.

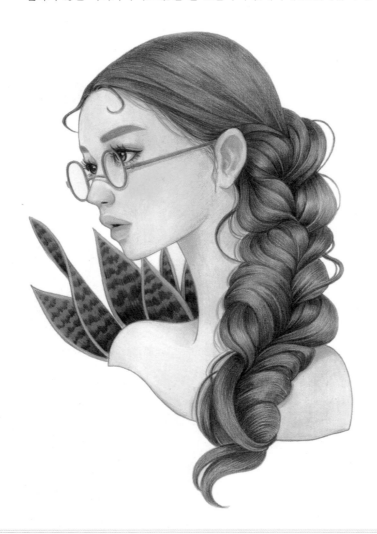

1. 타원에 세로 중심선과 가로선을 그리고, 눈·코·입의 위치를 간단한 도형으로 표시합니다. 턱은 날렵한 선으로 표시합니다.

2. 이마에서부터 콧등, 인중과 입술, 턱까지 이어지는 얼굴의 굴곡을 만듭니다. 이마에서 눈까지는 안으로 들어오는 선이고 한쪽 볼은 코와 입술 선에 가려 보이지 않습니다.

3. 눈썹을 추가하고, 눈의 모양을 간단히 표시합니다. 눈 앞쪽이 더 넓은 형태입니다. 콧구멍과 입술 부분을 부드러운 곡선으로 처리합니다.

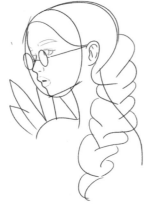

4. 눈·코·입의 세부를 그리고 이마의 위치와 헤어스타일의 대략적인 형태를 정합니다. 안경도 그려 넣습니다.

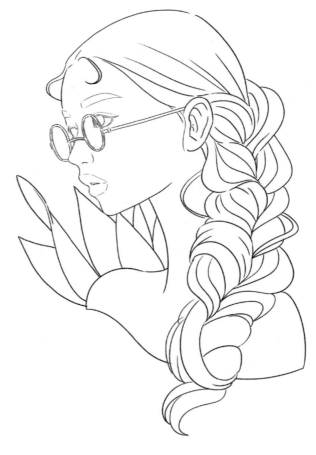

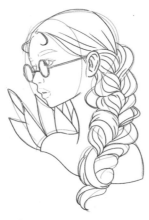

5. 정해진 형태를 기준으로 세부를 그립니다.

스케치 완성

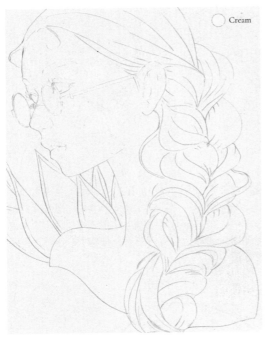

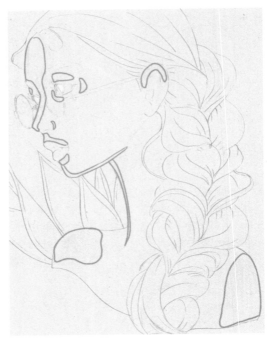

6. 왼쪽에서 빛이 들어오고 있습니다. 밝은 노란색으로 빛을 받아 밝은 부분과 반사광 부분을 연하게 채색합니다.

tip 빛을 받아 밝은 부분과 반사광 부분

Cream

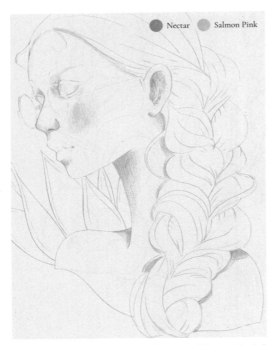

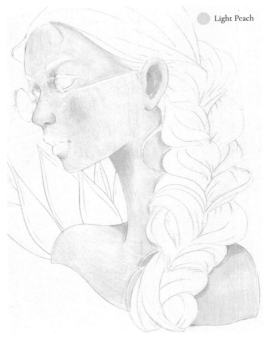

● Nectar ● Salmon Pink

● Light Peach

7. 짙은 살구색으로 피부의 어두운 부분(눈·코·입·귀의 음영 부분, 머리카락이 닿는 부분, 목과 어깨에 드리운 그림자)을 채색하고, 살구색으로 볼을 채색합니다.

8. 옅은 살구색으로 피부 전체를 채색합니다. 살구색으로 칠한 볼 부분이 완전히 덮이지 않도록 주의합니다.

· 146 ·

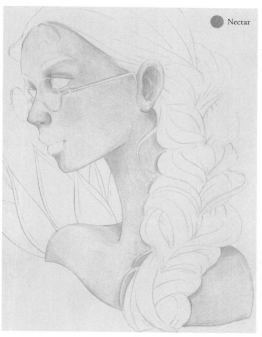

Nectar

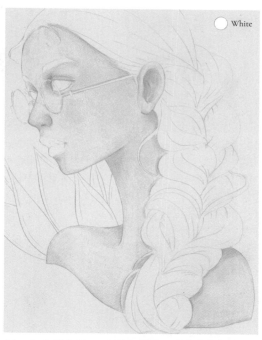

White

9. 보다 진한 색으로 얼굴선 등 인물의 외곽선을 그리고, 음영 부분의 색을 올려 좀 더 뚜렷하게 표현합니다. 안경의 그림자도 표현해줍니다.

10. 손에 힘을 주고 전체를 흰색으로 덧칠해서 피부의 질감을 매끄럽게 표현합니다.

Nectar

Cool Grey 30 Raspberry

Light Umber

11. 짙은 살구색으로 눈 주변에 색을 올려 선명하게 표현하고 눈썹의 밑색을 칠합니다.

12. 회색으로 입체감을 주면서 흰자위를 칠하고, 자주색으로 눈 양 끝의 붉은 부분을 표현합니다.

13. 아이라인 주변에 밝은 갈색을 채색합니다.

Blush Pink

Light Umber

Black

14. 밝은 분홍색으로 덧칠해서 은은한 색을 만들어 냅니다.

15. 동공과 빛을 받는 부분의 위치를 고려하면서 밝은 갈색으로 검은자위의 밑색을 칠합니다.

16. 검은색으로 검은자위를 덧칠하고, 동공을 채색한 다음 아이라인도 진하게 그려줍니다.

17. 붉은 갈색으로 눈 주변과 눈썹, 관자놀이, 볼 등을 덧칠해 좀 더 진하게 묘사합니다.

18. 흰색으로 덧칠해서 붉은 갈색으로 덧칠한 부분의 피부를 매끄럽게 만듭니다.

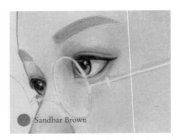

19. 옅은 갈색으로 눈썹을 덧칠합니다.

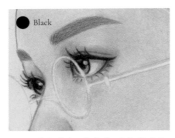

20. 검은색을 연하게 사용해서 눈썹의 결을 그려 넣고, 속눈썹을 그립니다. 흰색 젤리펜으로 검은자위의 빛을 받는 흰 부분을 표현합니다.

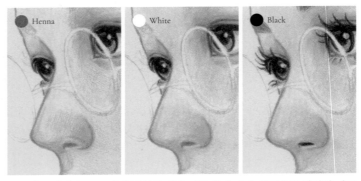

21. 붉은 갈색으로 코의 음영 부분 색을 진하게 올리고, 흰색으로 덧칠해 매끄럽게 만듭니다. 그리고 검은색으로 콧구멍을 채색합니다.

<u>tip</u> 콧구멍 주변으로 밝은 부분을 남겨두는 것을 잊지 않도록 합니다.

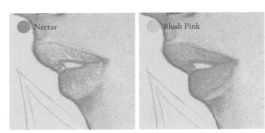

22. 짙은 살구색으로 세로선을 채운다는 느낌으로 입술의 주름을 표현하며 밑색을 칠하고, 밝은 분홍색으로 덧칠해서 은은한 색을 만들어 냅니다.

<u>tip</u> 아랫입술 밑의 반사광 부분은 채색하지 않고 비워 두어서 밝게 표현합니다.

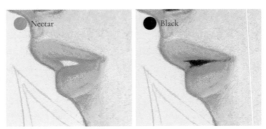

23. 짙은 살구색으로 입술이 모이는 부분을 진하게 채색하고, 검은색으로 입안과 입꼬리를 채색합니다.

Henna ⚪ White

● Mahogany Red

● Mahogany Red ⚪ Henna

25. 안경테의 옅은 부분을 손에 힘을 빼고 살살 채색한 다음, 같은 색을 진하게 사용해 덧칠합니다. 특히 안경알 테두리 안쪽, 다리 아래쪽 등을 진하게 채색해 입체감을 살립니다. 붉은 갈색으로 피부 위에 생기는 안경의 그림자를 채색합니다.

24. 전체적인 모습을 확인하고 부족한 부분은 진하게 덧칠한 다음 흰색으로 블렌딩 해서 피부를 매끄럽게 만듭니다.

● Sandbar Brown

26. 머리카락을 구획을 나누어 옅은 갈색으로 한 부분씩 채색해 갑니다. 위에 색을 다시 올릴 것이지만, 엉성하게 그리지 말고 꼼꼼한 선으로 그립니다.

● Cool Grey 90

27. 같은 방식으로 짙은 회색으로
머리카락을 덧칠합니다. 밑색이 은
은하게 비치게 되어 밑색 없이 채색
한 것보다 풍부한 색을 얻을 수 있습
니다.

● Cool Grey 90

28. 같은 색을 덧칠해서 머리카락
의 전체적인 톤을 진하게 올립니다.
땋은 머리인 만큼 머리카락이 모이
거나 겹치는 부분은 확실하게 음영
을 줍니다.

● Cool Grey 90 ● Henna

29. 불규칙하게 튀어나온 머리카락
을 그려 넣어서 자연스러움을 더하
고, 붉은 갈색으로 피부의 외곽선을
그려서 깔끔하게 정리합니다.

● Lime Peel

30. 산세베리아의 테두리를 그립니
다.

● Prussian Green

31. 녹색으로 잎을 채색합니다. 잎
의 결을 살리기 위해 세로 방향으로
채색합니다.

● Dark Green

32. 짙은 녹색으로 잎의 진한 부분
을 채색합니다.

● Sap Green Light

33. 밝은 연두색으로 덧칠해서 색
들을 자연스럽게 섞어줍니다.

● Black

34. 검은색을 연하게 사용해서 가
장 짙은 부분을 채색합니다.

● Black

35. 검은색을 연하게 사용해 높이
가 다른 세로선을 짧게 나열해서 무
늬를 그려 넣습니다.

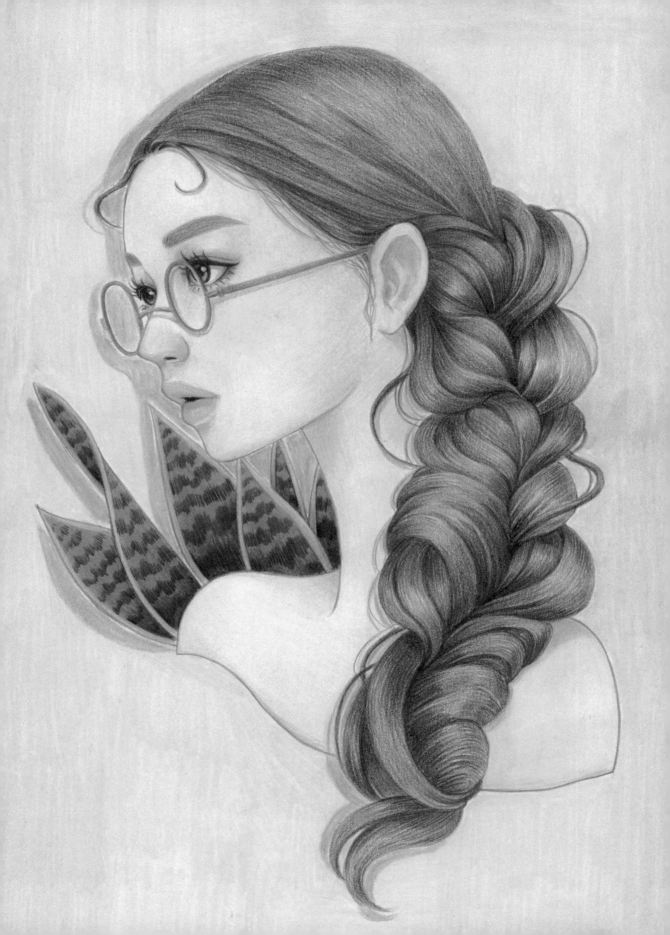

artwork 12

세미 롱
헤어 소녀

정면을 바라보고 있지만 고개를 한쪽으로 살짝 기울인 상태에서
턱을 안으로 당기고 있는 포즈입니다.
세미 롱 단발의 입술이 통통한 소녀를 그려봅시다.

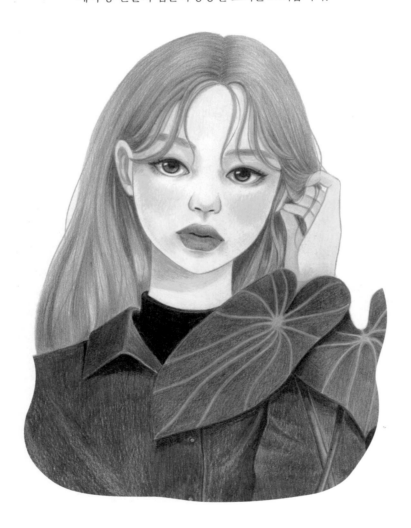

1. 타원에 세로 중심선과 가로선을 그리고, 눈·코·입의 위치를 간단한 도형으로 표시합니다. 손의 포즈도 간단하게 그립니다.

2. 얼굴의 굴곡을 만듭니다. 그리고 코의 양 끝과 입의 양 끝 위치를 확인합니다. 턱을 당기고 있기 때문에 귀는 완전한 정면에서보다 위쪽으로 올라가 보입니다.

3. 눈썹을 추가하고, 아몬드 형태로 눈을 그려 넣은 다음 콧구멍과 입술 부분을 부드러운 곡선으로 처리합니다.

4. 눈·코·입의 세부를 그리고 이마의 위치와 앞머리, 헤어스타일의 대략적인 형태를 정합니다. 식물과 옷의 모양도 대략 그려 넣습니다.

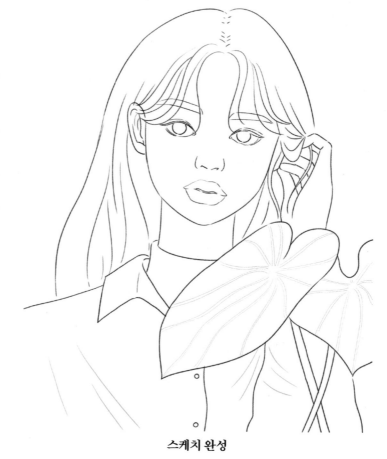

스케치 완성

5. 정해진 형태를 기준으로 세부를 그립니다.

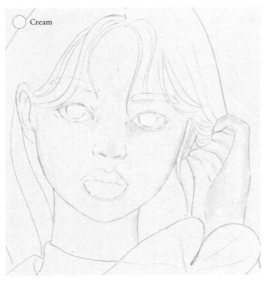

○ Cream

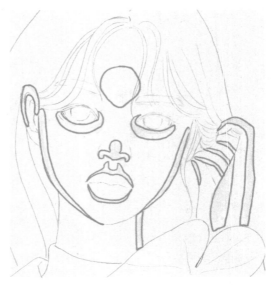

6. 밝은 노란색으로 얼굴의 돌출된 부분과 반사광 부분을 연하게 채색합니다. 이후에 다른 색에 덮여서 옅어질 것이므로 정확한 형태로 칠하지 않아도 괜찮습니다.

tip 돌출된 부분과 반사광 부분

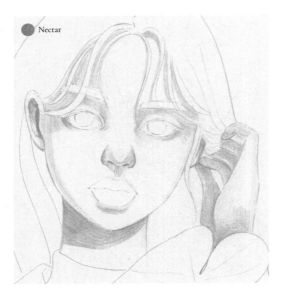

● Nectar

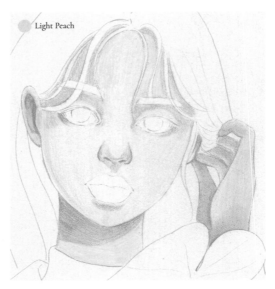

● Light Peach

7. 피부의 어두운 부분(눈·코·입·귀의 음영 부분, 머리카락이 닿는 부분, 얼굴 가장자리 안쪽, 목에 드리운 그림자, 손의 음영 부분)을 짙은 살구색으로 채색합니다.

8. 옅은 살구색으로 피부 전체를 채색해 전체적인 톤을 올려줍니다.

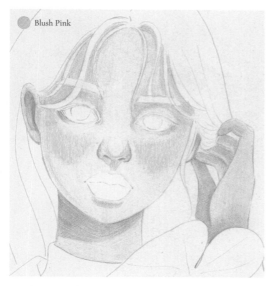

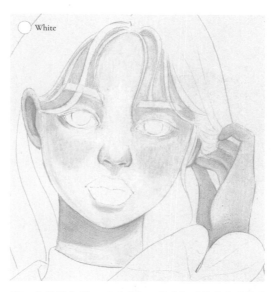

9. 밝은 분홍색으로 양쪽 볼을 채색합니다. 주변과 뚜렷한 경계가 지지 않도록 가장자리 부분은 힘을 빼고 살살 칠합니다.

10. 손에 힘을 주고 전체적으로 흰색을 덧칠해서 피부의 질감을 매끄럽게 만듭니다.

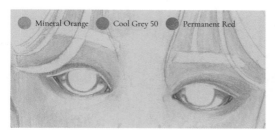

11. 주황색으로 아이섀도를 바르는 느낌으로 눈 주변을 넓게 채색하고, 회색으로 입체감을 주며 눈의 흰자위를, 빨간색으로 눈의 양 끝을 채색합니다.

12. 동공과 빛을 받는 부분의 위치를 고려하며 동공을 향하는 가는 선을 채워 검은자위의 밑색을 채색합니다.

13. 보다 진한 색으로 쌍꺼풀과 아이라인, 언더라인 부분을 진하게 채색합니다.

14. 짙은 회색으로 동공을 비롯한 검은자위를 덧칠하고, 아이라인을 진하게 그립니다.

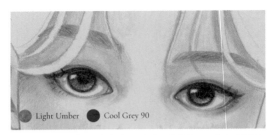

15. 중간중간 부족한 부분은 다시 손봅니다. 쌍꺼풀 부분의 색을 진하게 올리고, 같은 색으로 눈썹을 연하게 채색합니다. 흰자위의 회색도 진하게 채색했습니다.

16. 눈썹의 결을 살려서 눈썹을 채색하고, 짙은 회색으로 속눈썹을 그립니다.

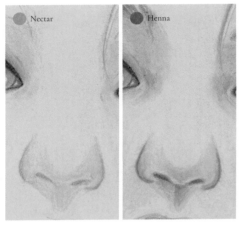

17. 먼저 코의 채색 상태를 확인해서 음영 표현이 부족한 부분이 있다면 짙은 살구색으로 보완합니다. 그리고 보다 진한 색으로 음영 부분(콧방울, 코끝 아래 삼각지대, 코 밑 그림자)을 덧칠해서 코의 형태를 뚜렷하게 잡아줍니다.

18. 전체적으로 살펴보면서 부족한 부분을 보완합니다.

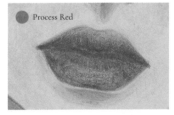

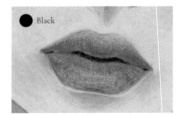

19. 밝은 자주색으로 입술의 밑색을 칠하되 입술의 어두운 부분은 조금 진하게 채색합니다.

20. 같은 색으로 입술의 어두운 부분의 색을 더 진하게 올려줍니다

21. 검은색으로 입안과 입꼬리를 채색합니다.

tip 입술의 어두운 부분

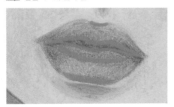

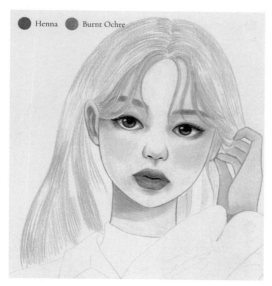

22. 붉은 갈색으로 얼굴과 손의 외곽선을 그려서 정리하고, 밝은 갈색으로 머리카락의 밑색을 채색합니다. 밑색을 칠하는 단계이므로 아주 촘촘하게 그리지 않아도 됩니다.

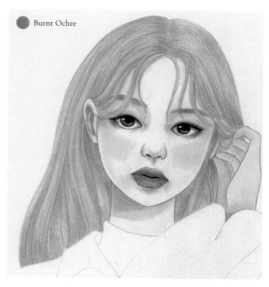

23. 같은 색을 진하게 사용해서 머리카락을 채색합니다. 위에서 아래의 한 방향으로, 가는 선을 여러 번에 걸쳐서 긋습니다.

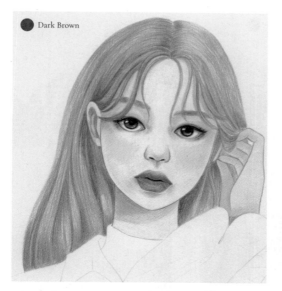

24. 보다 짙은 색으로 머리카락의 톤을 진하게 올려줍니다.

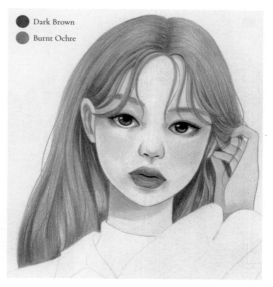

25. 같은 색으로 어두운 부분을 더 진하게 채색하고, 밑색을 채색했던 밝은 갈색으로 불규칙하게 튀어나온 머리카락들을 그려 자연스러움을 더합니다.

26. 탁한 빨간색으로 셔츠의 깃을 칠한 후, 옷의 주름 지는 부분을 먼저 채색합니다.

27. 같은 색으로 나머지 큰 면적을 채웁니다.

28. 같은 색을 여러 번 겹쳐 칠해서 색을 진하게 올립니다.

29. 검은색으로 셔츠의 어두운 부분(옷깃과 식물의 그림자)을 채색합니다.

30. 안쪽에 입은 목티의 윗부분을 연하게 칠해서 두께감을 줍니다.

31. 목티의 나머지 부분을 진하게 채색합니다.

32. 밝은 연두색으로 잎맥을 먼저 그리고, 탁한 녹색으로 잎면을 채색합니다.

33. 녹색으로 잎의 어두운 부분을 채색합니다.

34. 좀 더 짙은 녹색으로 잎면 전체의 톤을 올려 완성합니다. 원하는 색으로 배경을 채색해도 좋습니다.

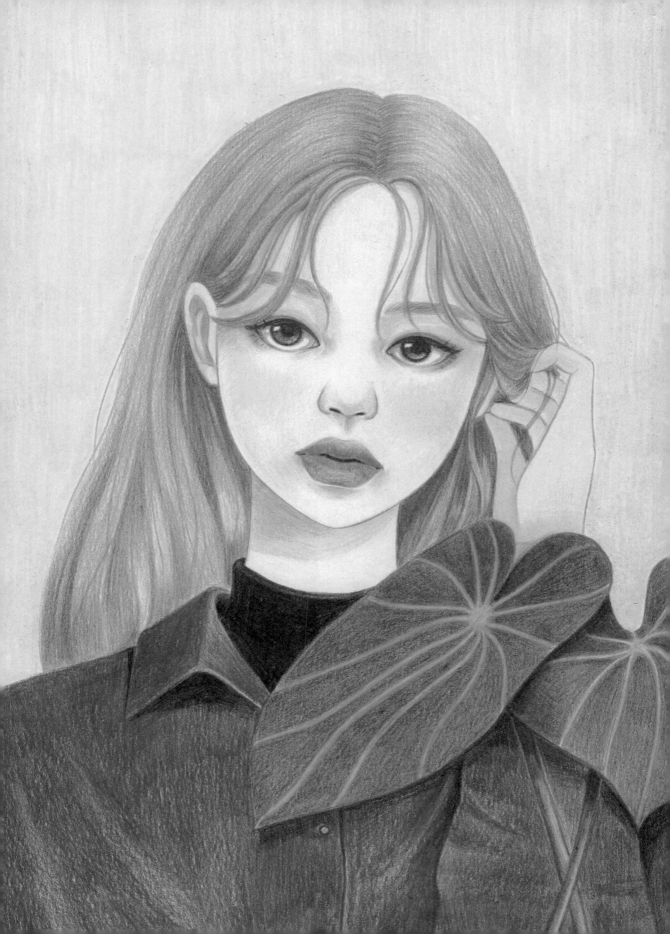

artwork 13

니트
스웨터 소녀

한쪽으로 살짝 고개를 돌린 채 손을 맞대고 있는 사면의 포즈입니다.
니트 스웨터를 입은 따뜻한 느낌의 소녀를 그려봅시다.

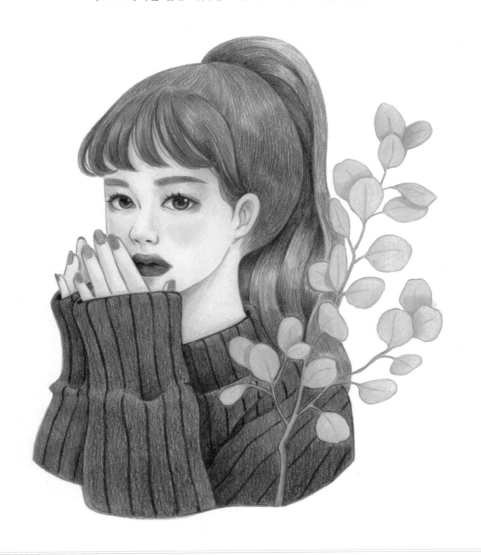

1. 타원에 세로 중심선과 가로선을 그리고, 눈·코·입의 위치를 간단한 도형으로 표시합니다. 양손을 모으고 있는 포즈도 대략 그립니다.

2. 위치선을 지우고 굴곡진 얼굴선을 그립니다. 코와 입의 양 끝, 귀의 위·아래 끝 위치를 확인합니다.

3. 눈썹을 추가하고, 아몬드 형태로 눈을 그려 넣은 다음 콧구멍과 입술 부분을 부드러운 곡선으로 처리합니다.

4. 눈·코·입의 세부를 그리고 이마의 위치와 앞머리, 헤어스타일의 대략적인 형태를 정합니다. 두툼한 니트와 식물의 자리도 정해줍니다.

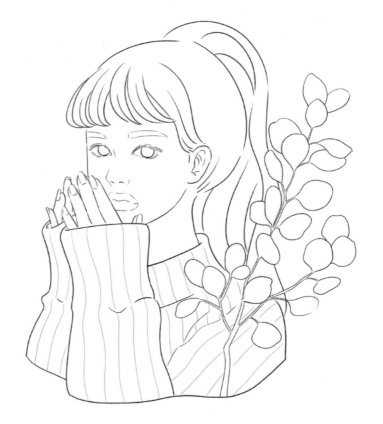

스케치 완성

5. 정해진 형태를 기준으로 세부를 그립니다.

6. 밝은 노란색으로 가장 돌출된 부분과 반사광 부분을 연하게 채색합니다. 이후에 다른 색에 덮여서 옅어질 것이므로 정확한 형태로 칠하지 않아도 괜찮습니다.

tip 돌출된 부분과 반사광 부분

7. 피부의 어두운 부분(눈·코·입·귀의 음영 부분, 머리카락이 닿는 부분, 목에 드리운 그림자, 손의 음영 부분)을 짙은 살구색으로 채색합니다.

8. 주황색으로 양쪽 볼을 채색하되, 주변과 너무 뚜렷한 경계가 생기지 않도록 가장자리 부분은 힘을 빼고 살살 칠합니다.

Light Peach

9. 옅은 살구색으로 피부 전체를 채색합니다. 이때, 먼저 칠한 볼 부분을 완전히 덮어버리지 않도록 주의합니다.

White

10. 손에 힘을 주고 전체적으로 흰색을 덧칠해 피부의 질감을 부드럽게 만듭니다.

Nectar

11. 얼굴의 어두운 부분을 짙은 살구색으로 한 번 더 덧칠하고, 눈·코·입을 비롯해 얼굴, 손가락, 목 등의 외곽선을 따라 그려 또렷하게 만듭니다. 같은 색으로 눈썹을 연하게 채색합니다.

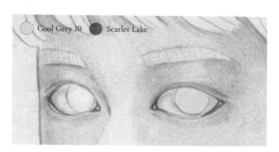

Cool Grey 10 Scarlet Lake

12. 옅은 회색으로 입체감을 주며 흰자위를 칠하고, 빨간색으로 눈의 양 끝을 채색해 붉은 부분을 표현합니다.

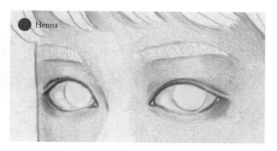

Henna

13. 붉은 갈색으로 아이라인과 쌍거풀 라인을 진하게 만들고, 그 주변을 채색해 색을 올립니다.

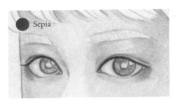

Sepia

14. 어두운 색으로 동공과 빛을 받는 부분의 위치를 고려하면서 검은자위를 채색하고, 아이라인을 그립니다.

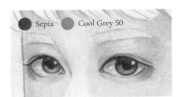

Sepia Cool Grey 50

15. 같은 색으로 검은자위를 덧칠해 색을 올리고 동공을 채색한 다음, 회색으로 흰자위의 윗부분에 생기는 속눈썹 그림자도 표현합니다.

Black

16. 검은색으로 검은자위와 아이라인을 한 번 더 진하게 채색합니다.

Cool Grey 50

17. 회색으로 눈썹의 밑색을 채색합니다.

Sepia

18. 짙고 탁한 갈색으로 눈썹의 결을 그려 넣습니다.

Black

19. 검은색으로 속눈썹을 그립니다.

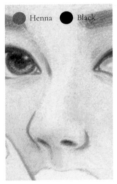

Henna Black

20. 붉은 갈색으로 콧방울 주변의 외곽선 및 코의 음영 부분을 칠해 색을 올리고, 검은색으로 콧구멍을 채색합니다.

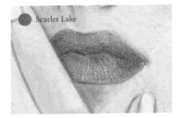

Scarlet Lake

21. 입술의 어두운 부분은 진하게 하면서 밑색을 칠합니다. 이때, 아랫입술은 세로선을 나열해서 면을 채운다는 느낌으로 입술의 주름을 표현하며 채색합니다.

tip 입술의 어두운 부분

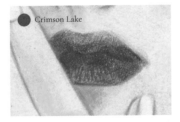

Crimson Lake

22. 보다 진한 색으로 입술이 모이는 부분을 중심으로 진하게 채색합니다. 이때, 반사광 부분을 확실히 남겨두며 채색해야 입체감이 살아납니다.

Black

23. 검은색으로 가장 어두운 부분(입술이 모이는 곳, 아랫입술 맨 아래 외곽, 입꼬리)을 채색합니다.

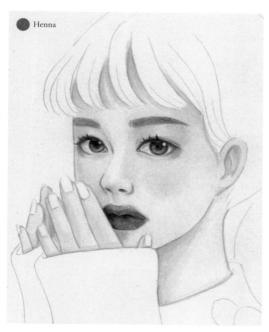

24. 얼굴의 전체적인 모습을 살피며 부족한 부분을 보완
합니다.

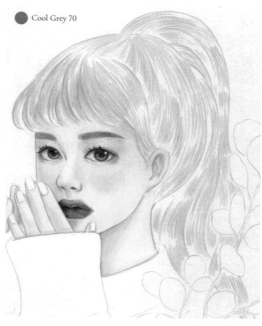

25. 간단한 선으로 머리카락의 크고 작은 덩어리를 표시
하고 짙은 회색으로 연하게 밑색을 채색합니다.

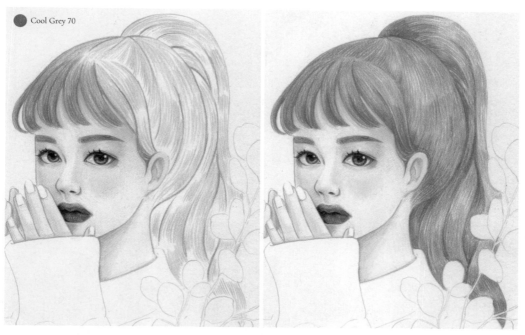

26. 구획을 나누어 한 부분씩 색을 진하게 올려가며 덧칠합니다.

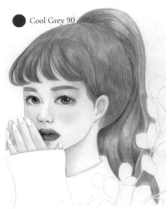

Cool Grey 90

27. 보다 진한 색으로 머리카락 전체의 톤을 올려줍니다.

Kelly Green Rosy Beige

Henna

28. 손톱을 채색하고, 붉은 갈색으로 손톱 주변과 손가락의 외곽선을 그려 넣습니다.

Rosy Beige

29. 탁한 분홍색으로 잎의 밑색을 채색합니다.

White

30. 흰색으로 덧칠해서 부드럽고 옅은 색감을 만듭니다.

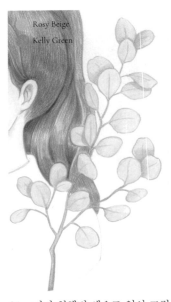

Rosy Beige

Kelly Green

31. 먼저 칠했던 색으로 잎의 그림자가 지는 부분과 외곽선을 그려 넣고 옅은 녹색으로 줄기를 그립니다.

Henna

32. 옷의 접힌 부분 등은 진하기를 달리하며 붉은 갈색으로 옷을 채색합니다.

Black Raspberry

33. 탁한 자주색으로 옷의 전체적인 톤을 올려줍니다.

Black Raspberry

34. 같은 색으로 옷의 줄무늬를 그립니다. 튀어나온 머리카락을 추가하고 배경색을 채색해도 좋습니다.

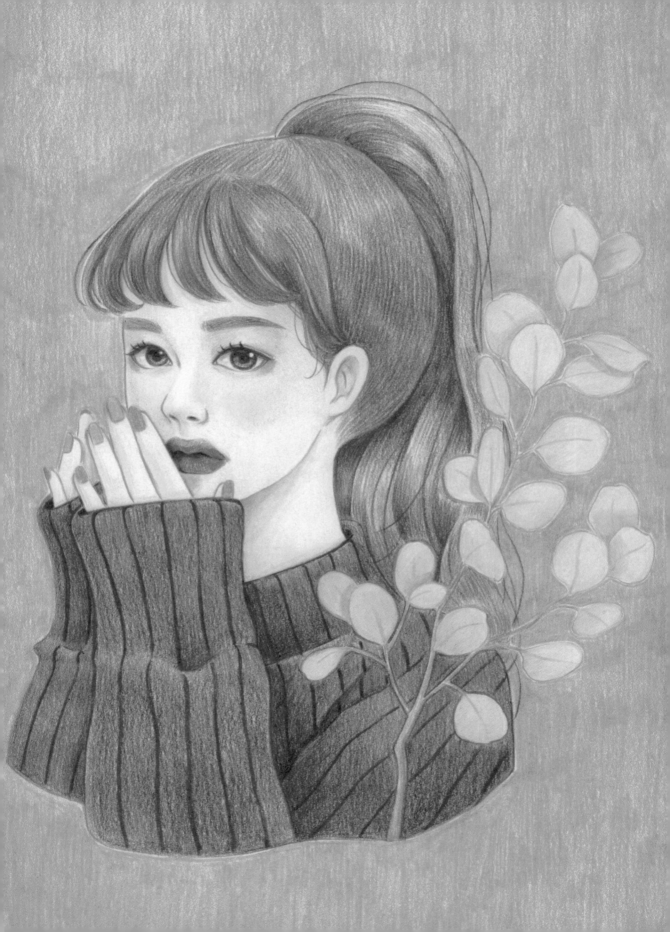

몬스테라 소녀

화려한 귀걸이를 한, 웨이브가 있는 단발머리의 소녀입니다.
한쪽으로 고개를 기울이고 정면을 보는 포즈로,
기울인 각도 때문에 까다롭게 느껴지지만
스케치 단계에서 가이드라인을 잘 잡고 그리면 어렵지 않게 완성할 수 있습니다.

1. 타원에 세로 중심선과 가로선을 그리고, 눈·코·입의 위치를 간단한 도형으로 표시합니다.

2. 위치선을 지우고 굴곡진 얼굴선을 그립니다. 코와 입의 양 끝, 귀의 위·아래 끝 위치를 확인합니다.

3. 눈썹을 추가하고, 아몬드 형태로 눈을 그려 넣은 다음 콧구멍과 입술 부분을 부드러운 곡선으로 처리합니다.

4. 눈·코·입의 세부를 그리고 이마의 위치와 앞머리, 헤어스타일의 대략적인 형태를 정합니다.

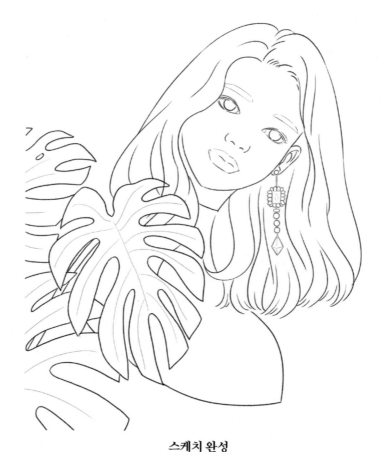

5. 정해진 형태를 기준으로 세부를 그립니다.

스케치 완성

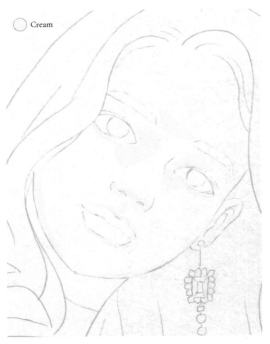

○ Cream

6. 밝은 노란색으로 얼굴의 돌출된 부분과 반사광 부분을 연하게 채색합니다. 이후에 다른 색에 덮여서 옅어질 것이므로 정확한 형태로 칠하지 않아도 괜찮습니다.

tip 돌출된 부분과 반사광 부분

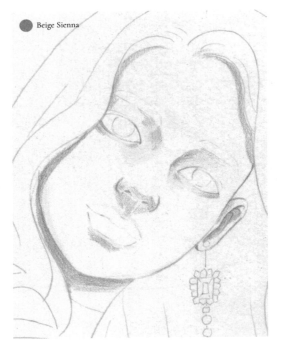

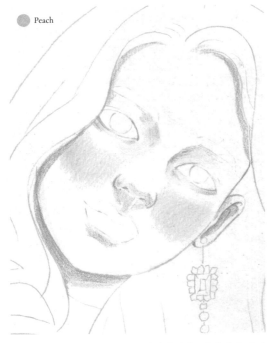

● Beige Sienna

● Peach

7. 피부의 어두운 부분(눈·코·입·귀의 음영 부분, 머리카락이 닿는 부분, 목에 드리운 그림자)을 옅은 갈색으로 채색합니다.

8. 복숭아색으로 양쪽 볼을 채색합니다. 가장자리 부분은 힘을 빼고 칠해서 주변과 급격한 경계가 생기지 않도록 주의합니다.

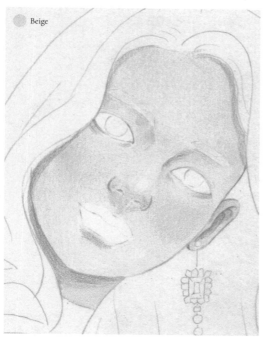

Beige

9. 옅은 노란색으로 피부 전체를 채색합니다. 이때, 먼저 칠한 볼 부분을 완전히 덮어버리지 않도록 주의합니다.

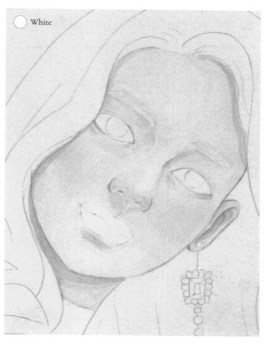

White

10. 손에 힘을 주고 전체적으로 흰색을 덧칠해서 피부를 매끄럽게 만듭니다.

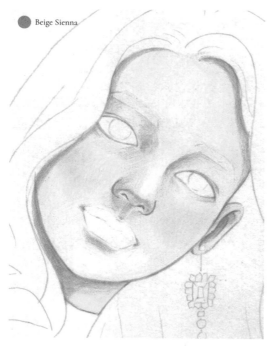

Beige Sienna

11. 옅은 갈색으로 음영 부분을 덧칠해 색을 올리고 눈, 코, 입과 얼굴선 등의 윤곽선을 따라 그려 또렷하게 만듭니다.

Cool Grey 30 Crimson Lake

12. 옅은 회색으로 입체감을 주며 눈의 흰자위를 채색하고, 빨간색으로 눈의 양 끝을 채색해 눈의 붉은 부분을 표현합니다.

Light Umber

13. 밝은 갈색으로 쌍꺼풀 라인과 언더라인 부분을 채색합니다.

Dark Brown

14. 갈색으로 아이라인을 그리고 눈동자, 동공, 빛을 받는 부분의 테두리를 그립니다.

Dark Brown

15. 같은 색으로 중앙으로 향하는 세로선을 채워 검은자위를 덧칠하고 동공을 채색한 다음, 눈동자 테두리와 아이라인을 진하게 그립니다.

Black

16. 검은색으로 아이라인과 검은자위를 덧칠해 색을 더 올립니다.

Light Umber

17. 밝은 갈색으로 눈썹의 밑색을 칠합니다.

Dark Brown

18. 좀 더 짙은 색으로 눈썹의 결을 그려 넣습니다.

Beige Sienna Black

19. 옅은 갈색으로 코의 음영 부분 색을 올려 형태가 좀 더 명확해지도록 합니다. 약간 아래쪽에서 올려다보는 모습이므로 코끝 아래 삼각지대가 보다 평평해 보이는 것에 주의합니다. 검은색으로 콧구멍을 칠합니다.

Crimson Red

20. 빨간색을 연하게 사용해서 입술의 밑색을 채색하고, 같은 색을 진하게 사용해 입술을 덧칠합니다. 이때, 입술의 어두운 부분을 더 진하게 표현해 입체감을 줍니다.

tip 입술의 어두운 부분

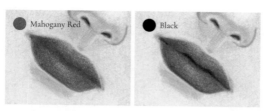

21. 자주색으로 덧칠해 전체적인 톤을 오묘하게 만들고, 검은색으로 입술의 가장 어두운 부분(입술이 모이는 부분과 양 끝, 아랫입술 맨 아래 외곽)을 채색합니다.

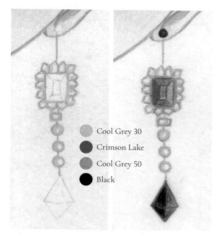

Cool Grey 30
Crimson Lake
Cool Grey 50
Black

23. 귀걸이의 테두리를 연한 회색으로 그린 후 빨간색과 회색, 검은색으로 보석을 채색합니다.

22. 얼굴의 전체적인 모습을 살피면서 부족한 부분이 있으면 덧칠합니다.

Artichoke

24. 간단한 선으로 머리카락의 크고 작은 덩어리를 표시하고, 머리카락의 밝은 부분이 될 곳을 채색합니다.

Dark Brown

25. 갈색으로 덧칠하며 머리카락 색을 올립니다. 가는 선을 여러 번 겹쳐 그리는 느낌으로 차근차근 그려 나갑니다.

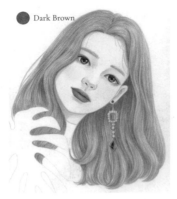

Dark Brown

26. 머리카락을 채색하는 작업은 시간이 오래 걸립니다. 여유를 가지고 완성해 나갑니다.

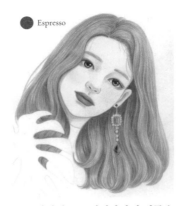

Espresso

27. 커피색으로 머리카락의 어두운 부분을 묘사합니다.

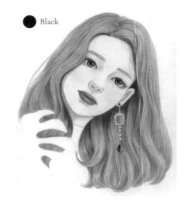

Black

28. 검은색으로 머리카락의 어두운 부분을 부분적으로 채색해서 입체감을 더합니다.

Apple Green

29. 연두색으로 잎맥을 그립니다.

Dark Green

30. 짙은 녹색으로 잎면을 채색합니다.

Peacock Green

31. 좀 더 짙은 색으로 잎의 끝과 잎끼리 겹치는 아랫부분을 채색해서 입체감을 줍니다.

Black

32. 검은색으로 줄기의 어두운 부분을 채색하고, 옷을 채색해 완성합니다. 원하는 색으로 배경을 채색해도 좋습니다.

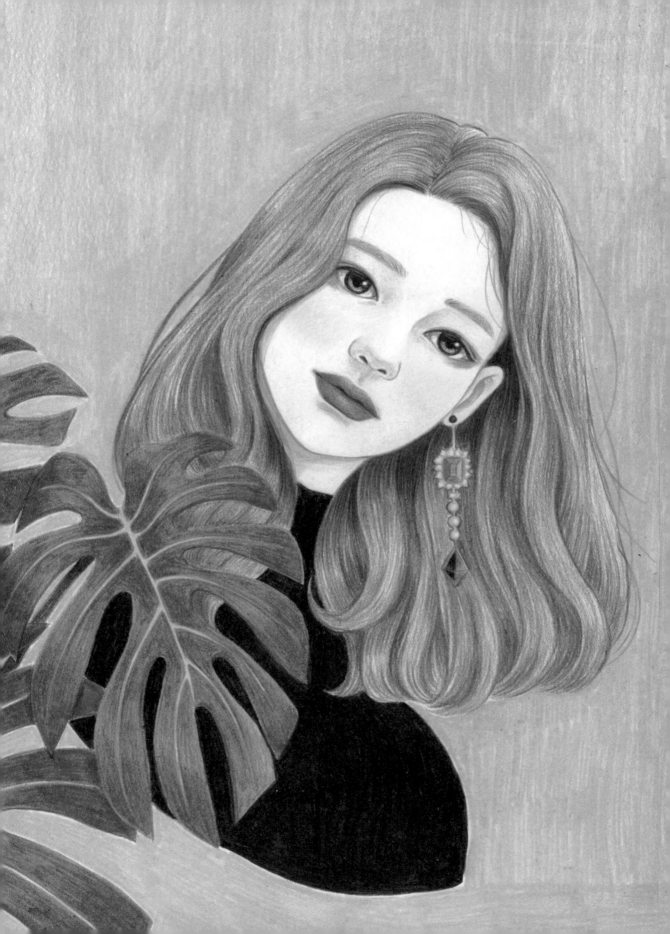

artwork 15

초록
베레모 소녀

초록색 베레모를 쓴 소녀입니다.
고개를 살짝 돌린 상태에서 정면을 바라보고 있는 포즈로, 정면 포즈에 가깝지만
돌리고 있는 각도 때문에 얼굴선과 틀고 있는 방향의 눈 크기 등이 달라집니다.

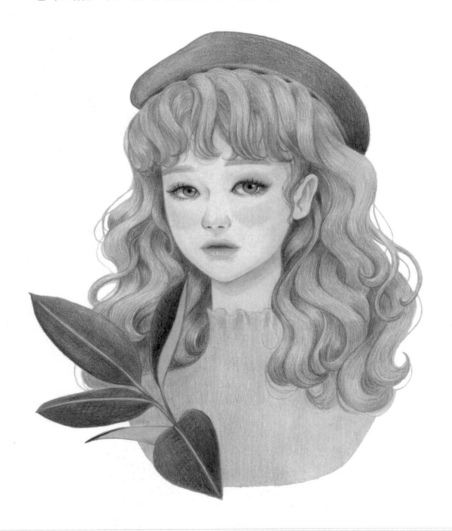

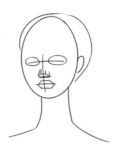

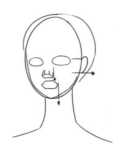

1. 타원에 세로 중심선과 가로선을 그리고, 눈·코·입의 위치를 간단한 도형으로 표시합니다.

2. 위치선을 지우고 굴곡진 얼굴선을 그립니다. 코와 입의 양 끝, 귀의 위·아래 끝 위치를 확인합니다.

3. 눈썹을 추가하고, 아몬드 형태로 눈을 그려 넣은 다음 콧구멍과 입술 부분을 부드러운 곡선으로 처리합니다.

4. 눈·코·입의 세부를 그리고 이마의 위치와 앞머리, 헤어스타일의 대략적인 형태를 정합니다.

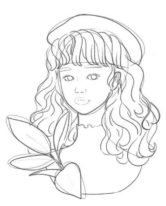

5. 정해진 형태를 기준으로 세부를 그립니다. 옷의 형태도 그려 넣습니다.

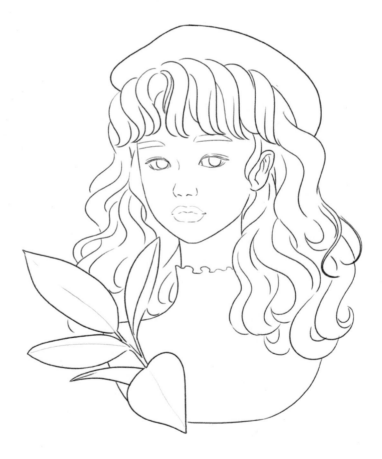

스케치 완성

Cream

6. 밝은 노란색으로 얼굴의 돌출된 부분과 반사광 부분을 채색합니다. 이후에 다른 색으로 덮일 것이기 때문에 정확한 형태로 칠하지 않아도 괜찮습니다.

tip 돌출된 부분과 반사광 부분

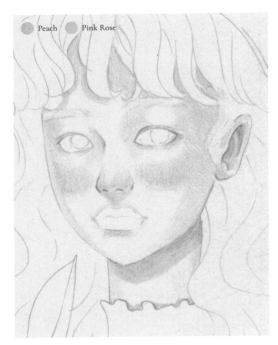

Peach Pink Rose

7. 복숭아색으로 피부의 어두운 부분(눈·코·입·귀의 음영 부분, 얼굴 가장자리 안쪽, 목에 드리운 그림자)을 채색하고, 연분홍색으로 양쪽 볼을 채색합니다.

Light Peach

8. 먼저 칠한 볼 부분을 완전히 덮어버리지 않도록 주의하면서 옅은 살구색으로 피부의 전체를 채색합니다.

9. 손에 힘을 주고 얼굴 전체를 흰색으로 덧칠해서 질감을 매끄럽게 만듭니다.

10. 흰색에 의한 블렌딩 작업으로 옅어진 음영 부분을 짙은 살구색으로 한 번 더 채색하고, 귀와 얼굴 등의 라인을 따라 그려 외곽선을 선명하게 만듭니다.

11. 연분홍색으로 쌍꺼풀 부분과 애교살을 채색합니다.

12. 복숭아색을 덧칠해 색을 올립니다.

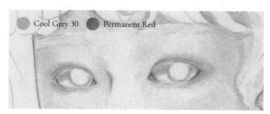

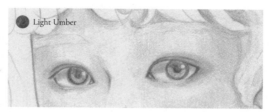

13. 옅은 회색으로 입체감을 주며 흰자위를 채색하고, 빨간색으로 눈의 양 끝을 채색해 눈의 붉은 부분을 표현합니다.

14. 밝은 갈색으로 아이라인을 그리고, 빛을 받는 부분을 고려하며 동공으로 향하는 가는 선을 채워 검은자위를 채색한 다음, 동공을 채색하고 눈동자의 테두리를 그립니다.

15. 보다 짙은 색으로 아이라인과 검은자위를 덧칠합니다.

16. 검은색으로 아이라인과 검은자위를 덧칠해 또렷하게 만듭니다.

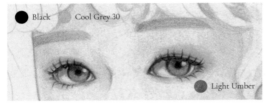

17. 검은색으로 속눈썹을 그려 넣고 옅은 회색으로 흰자위 윗부분에 속눈썹에 의한 그림자를 표현합니다. 밝은 갈색으로 눈썹의 밑색을 칠합니다.

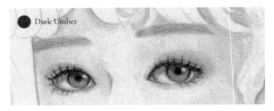

18. 조금 더 짙은 색으로 눈썹의 결을 그려 넣습니다. 눈썹의 결은 앞머리에서 바깥쪽으로 눕혀지는 모양입니다.

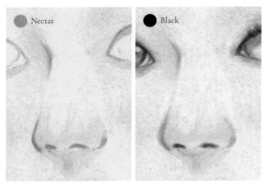

19. 코의 채색 상태를 확인하여 음영 부분이 충분히 표현되지 않았다면 짙은 살구색으로 덧칠해 코의 모양을 또렷하게 만듭니다. 검은색으로 콧구멍을 채색합니다.

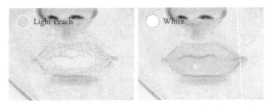

20. 피부색으로 입술의 밑색을 깔아주고, 흰색으로 매끄럽게 덧칠합니다.

21. 진한 색으로 덧칠하되, 입술의 어두운 부분은 더 진하게 채색해 입체감을 줍니다.

tip 입술의 어두운 부분

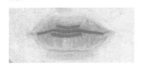

22. 같은 색으로 덧칠하되, 입술의 가운데를 중심으로 색이 퍼져 나가듯이 채색합니다. 그리고 보다 진한 색으로 입술이 모이는 부분을 더 진하게 채색합니다.

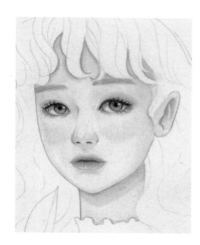

23. 얼굴의 전체적인 모습을 살펴보며 부족한 부분을 덧
칠합니다.

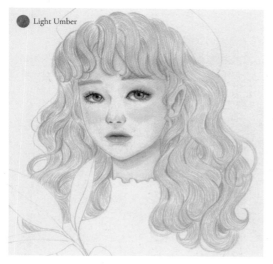

24. 간단한 선으로 머리카락의 크고 작은 덩어리를 표시
하고, 밑색을 칠합니다.

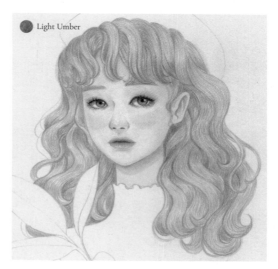

25. 같은 색을 진하게 사용하며 톤을 올립니다.

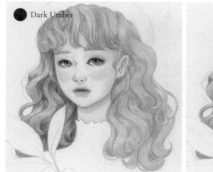

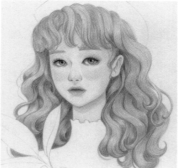

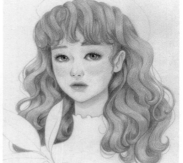

26. 보다 진한 색으로 덧칠해서 머리카락의 색을 미묘하게 만듭니다.

tip 먼저 칠한 머리카락의 흐름에 맞춰서 한 올씩 꼼꼼하게 그려야 예쁘게 채색됩니다.

27. 짙은 녹색으로 모자를 채색합니다.

28. 머리카락과 닿는 부분은 진하게 채색하고 그 바로 위는 밝게 두어서 모자에 두께감을 줍니다.

29. 남색으로 뒤로 넘어가는 부분을 진하게 채색해서 입체감을 더합니다.

30. 옅은 보라색으로 옷의 왼쪽을 채색합니다.

31. 연분홍색으로 옷의 오른쪽을 채색합니다.

32. 목의 주름과 옷의 가장자리를 보라색으로 자연스럽게 덧칠합니다.

33. 밝은 연두색으로 뒷면이 보이는 잎을 먼저 채색합니다.

34. 옅은 회색으로 덧칠해서 부드럽게 만듭니다.

35. 같은 방식으로 잎맥을 그립니다.

36. 짙은 녹색으로 잎을 채색합니다.

37. 남색으로 잎의 진한 부분을 표현하여 완성합니다.

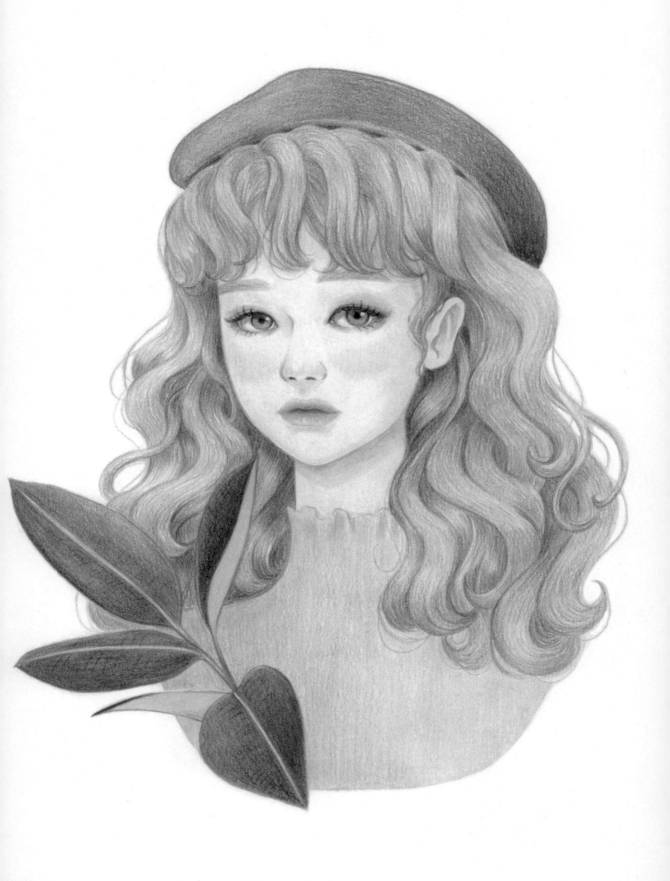

옆모습 웨이브
롱 헤어 소녀

고개를 살짝 들고 옆을 보고 있는 측면 포즈의 롱 헤어 소녀입니다.
긴 머리카락이 피부 위에 만드는 그림자도 제대로 표현해야 입체감이 살아납니다.

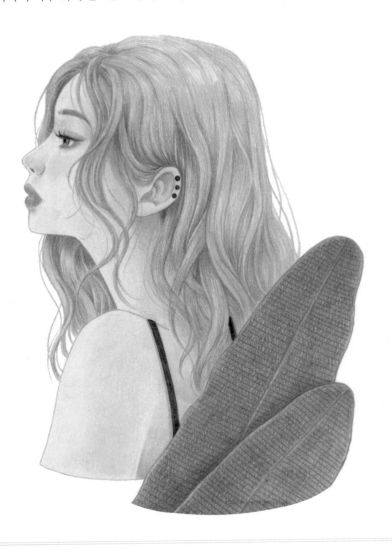

1. 한쪽이 거의 보이지 않는 측면 얼굴이므로 세로 중심선 없이 타원에 가로선을 그리고, 눈·코·입의 위치를 간단한 도형으로 표시합니다. 그리고 턱을 날렵한 선으로 표시합니다.

2. 위치선을 지우고 이마에서부터 콧등과 인중, 입술, 턱까지 이어지는 얼굴의 굴곡을 만듭니다. 귀의 위·아래 끝 위치를 확인합니다.

3. 눈썹을 추가하고, 눈꺼풀은 일자로 뻗어 있고 언더라인은 끝에서 급격히 꺾여 올라온 형태로 눈을 그린 다음, 콧구멍과 입술 부분을 부드러운 곡선으로 처리합니다.

4. 눈·코·입의 세부를 그리고 이마의 위치와 헤어스타일의 대략적인 형태를 정합니다.

5. 정해진 형태를 기준으로 세부를 그립니다.

스케치 완성

○ Cream

tip 빛을 받아 밝은 부분과 반사광 부분

○ Deco Peach

6. 왼쪽 위에서 빛이 들어와 소녀를 비추고 있습니다. 빛을 받아 밝은 부분과 반사광 부분을 밝은 노란색으로 연하게 채색합니다. 이후 다른 색이 덧칠해질 것이므로 정확한 형태로 칠하지 않아도 괜찮습니다.

7. 옅은 복숭아색으로 피부 전체를 채색합니다.

● Nectar

● Peach ● Salmon Pink

○ White

8. 짙은 살구색으로 인물의 어두운 부분(콧마루와 인중 옆, 입술 아래, 그리고 볼 뒤쪽과 귀, 목 뒤쪽과 같이 같이 얼굴을 원통형으로 생각했을 때 뒤로 넘어가는 부분)을 채색합니다.

9. 복숭아색으로 볼을 채색합니다. 옆모습이기에 분포도가 넓지 않습니다. 살구색으로 얼굴과 목, 팔 외곽선을 따라 그려 선명하게 만듭니다.

10. 먼저 칠한 볼 부분을 완전히 덮지 않도록 주의하면서 손에 힘을 주고 흰색으로 피부 전체를 덧칠해서 매끄러운 질감을 만듭니다.

11. 흰색으로 블렌딩 하는 과정에서 옅어진 부분을 다시 한번 진하게 채색합니다.

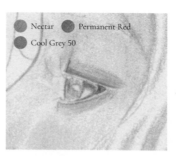

12. 짙은 살구색으로 눈 주변을 채색한 후, 빨간색으로 눈 끝을, 회색으로 흰자위와 검은자위의 밑색을 채색합니다.

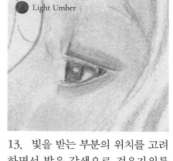

13. 빛을 받는 부분의 위치를 고려하면서 밝은 갈색으로 검은자위를 채색합니다. 위·아래 점막 부분은 하얗게 남겨두는 점에 주의합니다.

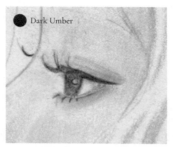

14. 보다 짙은 색으로 아이라인과 속눈썹을 그립니다. 속눈썹이 나오는 눈꺼풀이 검은자위보다 바깥쪽으로 나와 있음에 주의합니다.

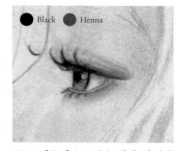

15. 검은색으로 속눈썹과 아이라인, 눈동자 테두리를 그리고, 동공을 채색합니다. 붉은 갈색으로 눈 주변을 좀 더 진하게 채색합니다.

tip 채색을 하다 보면 어느 부분이 진하게 채색되었을 때 상대적으로 전에 칠한 부분이 약하게 보입니다. 그때마다 약해 보이는 부분을 보완해서 전체적인 밸런스를 맞춰줍니다.

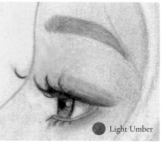

16. 밝은 갈색으로 눈썹의 밑색을 칠합니다.

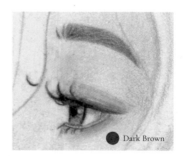

17. 보다 진한 색으로 눈썹의 결을 한 올씩 그려 넣습니다.

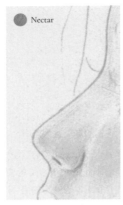

Nectar

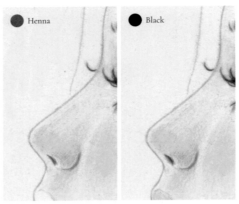

Henna Black

Peach

18. 코의 채색 상태를 확인하고 콧방울 등 음영이 지는 곳이 충분히 표현되지 않았다면 짙은 살구색을 덧칠해 색을 올립니다.

19. 보다 진한 색으로 콧방울 주변과 콧구멍을 진하게 채색하고, 검은색으로 콧구멍을 덧칠합니다.

20. 복숭아색으로 입술의 밑색을 깔아줍니다.

Permanent Red

21. 빨간색으로 입술을 덧칠합니다. 이때, 입술의 어두운 부분은 진하게 색을 올려 입체감을 줍니다.

tip 입술의 어두운 부분

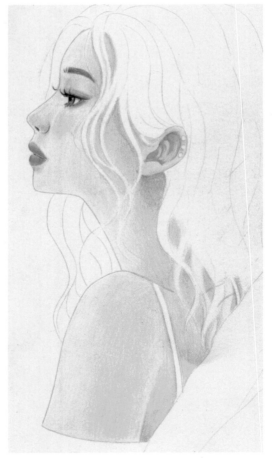

Deco Peach

22. 옅은 복숭아색으로 부드럽게 블렌딩 합니다.

tip 옅은 색이 삐져 나왔을 때는 흰색으로 덧칠해서 정리할 수 있습니다. 이 그림에서는 이 방법으로 입술 라인을 정리했습니다.

23. 전체적인 모습을 살펴보며 부족한 부분은 보완합니다.

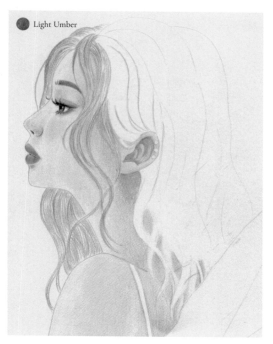

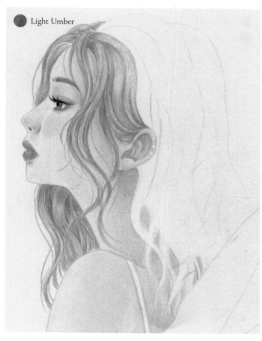

24. 간단한 선으로 머리카락의 크고 작은 덩어리를 표시한 후, 밝은 갈색으로 밑색을 칠합니다.

25. 머리카락 덩어리가 만나는 부분이나 겹치는 부분 등 어두운 부분은 진하게 색을 올리며 채색해 나갑니다.

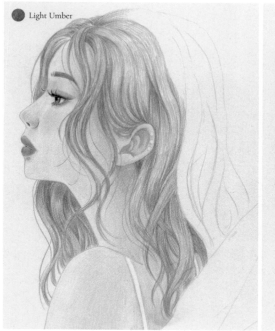

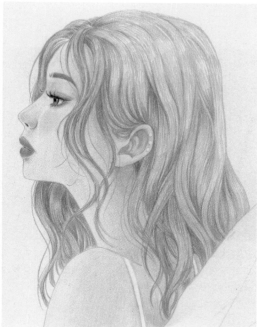

26. 한 구획씩 차례대로 채색해 나갑니다.

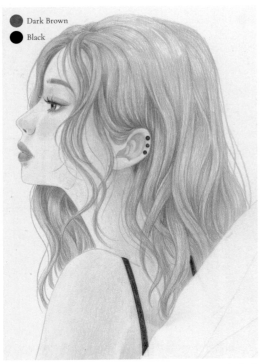

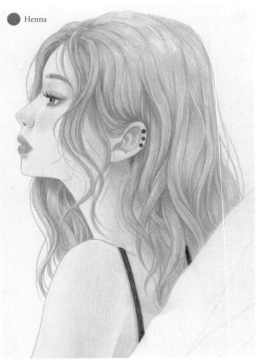

27. 보다 진한 색으로 머리카락의 전체 톤을 진하게 만들고, 검은색으로 귀걸이와 옷의 끈을 채색합니다.

28. 붉은 갈색으로 피부에 드리운 머리카락의 그림자와 겨드랑이 아래같이 피부의 어두운 부분을 한 번 더 진하게 올려줍니다.

29. 짙은 녹색으로 잎을 채색합니다. 약간의 두께가 있는 잎이므로 잎의 가장자리와 가운데 잎맥 부분을 살짝 밝게 해서 입체감을 줍니다.

30. 같은 색으로 밝게 칠한 가운데 잎맥의 옆에 선을 그려 두께감을 더합니다.

31. 잎의 그림자를 채색하고 잎맥을 그려 넣어 완성합니다.

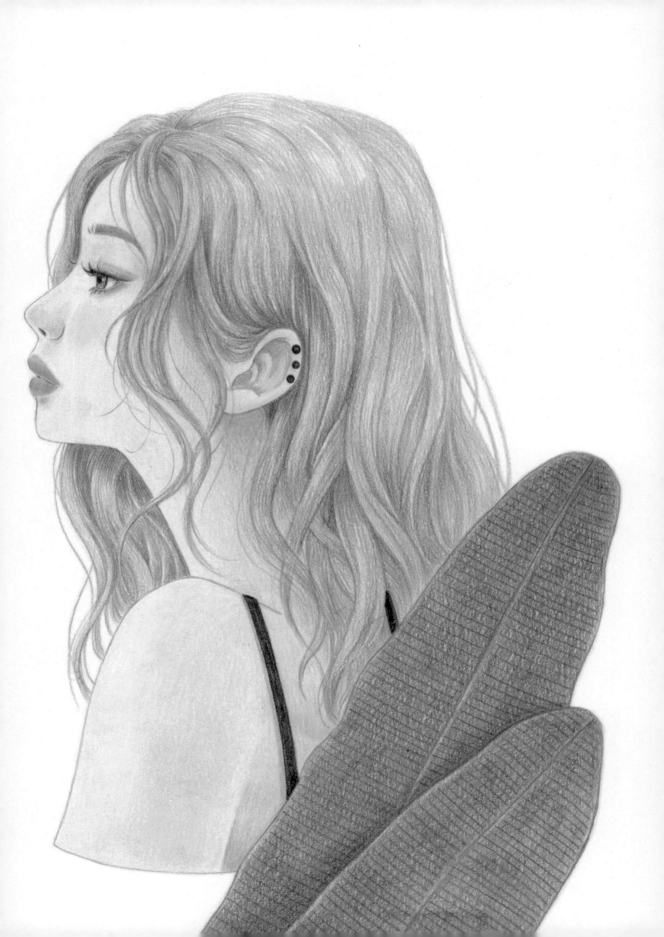

artwork 17

숏 컷트
헤어 소녀

한쪽 눈을 가리고 고개를 오른쪽으로 살짝 기울인 채 정면을 응시하는 포즈입니다.
숏 컷트 헤어에 조금은 애처로워 보이는 눈매를 가진
묘한 분위기의 소녀를 그려봅시다.

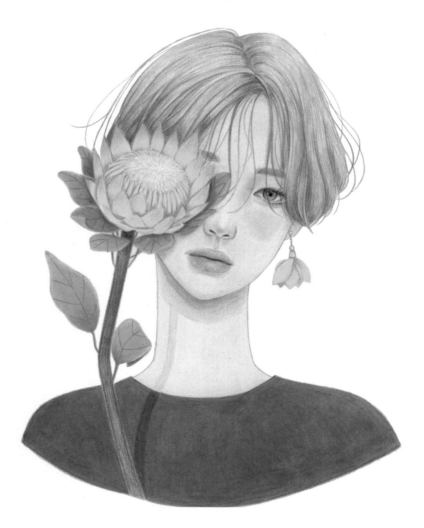

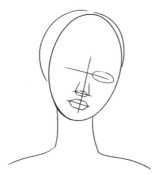

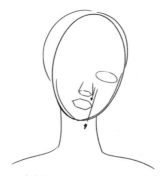

1. 타원에 세로 중심선과 가로선을 그리고, 눈·코·입의 위치를 간단한 도형으로 표시합니다. 한쪽 눈은 보이지 않으므로 그리지 않아도 됩니다.

2. 위치선을 지우고 얼굴선을 그립니다. 얼굴의 세로선을 이어서 코와 입의 중간에 턱의 가장 뾰족한 부분을 위치시킵니다. 코의 양 끝과 입의 양 끝 위치를 확인합니다.

3. 눈썹을 추가하고, 아몬드 형태로 눈을 그려 넣은 다음 콧구멍과 입술 부분을 부드러운 곡선으로 처리합니다.

4. 눈·코·입의 세부를 그리고 이마의 위치와 앞머리, 헤어스타일의 대략적인 형태를 정합니다. 꽃의 크기와 위치도 정합니다.

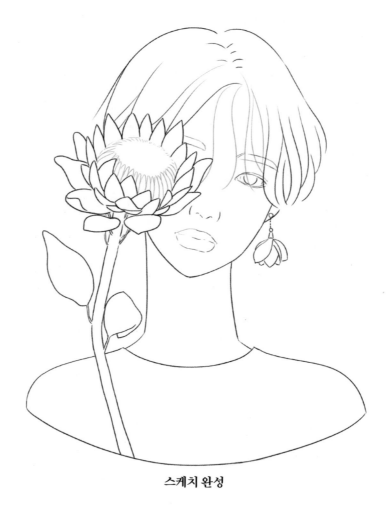

5. 정해진 형태를 기준으로 세부를 그립니다.

스케치 완성

Cream

6. 밝은 노란색으로 얼굴의 돌출된 부분과 반사광 부분을 채색합니다. 이후에 다른 색이 덧칠될 것이므로 정확한 형태로 칠하지 않아도 됩니다.

<u>tip</u> 돌출된 부분과 반사광 부분

Nectar

7. 짙은 살구색으로 피부의 어두운 부분(눈·코·입의 음영 부분, 머리카락이 닿는 부분, 목에 드리운 그림자)을 채색합니다.

Mineral Orange

8. 주황색으로 양쪽 볼을 채색하되, 주변과 급격한 경계가 지지 않도록 가장자리에서는 힘을 빼고 살살 칠합니다.

Light Peach

9. 먼저 칠한 볼 부분이 완전히 덮이지 않도록 조심하면서 옅은 살구색으로 피부 전체를 채색합니다.

White

10. 손에 힘을 주고 흰색으로 덧칠해서 매끄러운 피부를 표현합니다.

● Nectar

11. 흰색으로 블렌딩 하는 과정에서 옅어진 음영 부분을 다시 한번 진하게 채색합니다.

● Peach

12. 복숭아색으로 점막과 쌍거풀 라인, 애교살을 채색합니다.

tip 애교살에 표현된 밝은 부분을 잘 관찰해 보세요. 입체감을 살리는 요소가 됩니다.

● Nectar ● Permanent Red
● Cool Grey 50

13. 짙은 살구색으로 눈 주변을 보다 진하게 채색하고, 회색으로 흰자위와 검은자위를, 빨간색으로 눈의 양 끝을 채색합니다.

● Jade Green

14. 옥색으로 중앙을 향하는 가는 선을 채워 검은자위를 덧칠하되, 동공과 빛을 받는 부분의 위치도 잡아줍니다.

● Pumpkin Orange

15. 탁한 주황색으로 눈 주변을 덧칠해 색을 좀 더 올려줍니다.

● Cool Grey 90

16. 짙은 회색으로 검은자위를 덧칠하고 동공을 채색합니다. 눈동자의 테두리와 아이라인도 그립니다.

● Cool Grey 90 ● Henna

17. 짙은 회색으로 흰자위 위쪽에 속눈썹의 그림자를 묘사한 후, 붉은 갈색으로 속눈썹을 그려 넣고 눈썹과 눈 주변의 어두운 부분을 칠합니다. 다시 짙은 회색으로 먼저 그린 속눈썹을 살짝 비껴가며 그려진 속눈썹 위로 속눈썹을 겹쳐 그립니다.

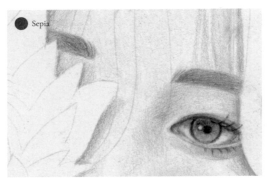

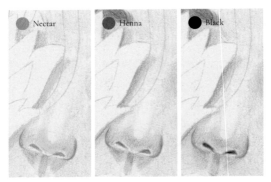

18. 눈썹의 밑색을 칠하고 같은 색으로 눈썹의 결을 그려 넣습니다.

19. 코의 채색 상태를 확인하고 음영 부분(코끝 아래 삼각지대, 콧방울, 인중, 콧구멍 등)이 충분히 채색되지 않았다면 짙은 살구색으로 색을 올린 뒤, 보다 진한 색으로 다시 한번 덧칠합니다. 그리고 검은색으로 콧구멍을 채색합니다.

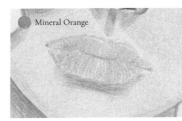

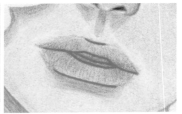

20. 주황색으로 입술의 주름을 표현하며 밑색을 칠하고 같은 색으로 한 번 더 덧칠합니다. 이때, 입술의 어두운 부분을 진하게 채색해 입체감을 살립니다.

tip 입술의 어두운 부분

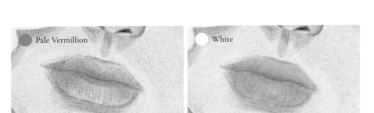

21. 보다 진한 색으로 입술의 어두운 부분을 채색하고 흰색으로 부드럽게 섞어줍니다.

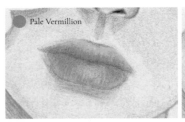

22. 블렌딩 과정에서 옅어진 부분을 다시 한번 진하게 채색한 다음, 어두운 색으로 입술이 모이는 부분을 채색하고, 짙은 살구색으로 입술 주변의 피부를 진하게 합니다.

23. 얼굴의 전체적인 모습을 살펴보며 부족한 부분은 보완합니다.

Sepia

Sepia

24. 간단한 선으로 크고 작은 머리카락 덩어리를 표시한 후 채색을 시작합니다. 먼저, 흘러내린 앞머리 가닥을 그려줍니다.

tip 여러 번의 덧칠로 채색한 피부 위에 가는 선을 한 번에 그으려고 하다 보면 빗나가기가 쉽습니다. 가는 선을 계속 이어서 칠하는 방식으로 앞머리를 그려주세요.

25. 구획을 나누고 머리카락을 한 부분씩 채색해 나갑니다.

Sepia

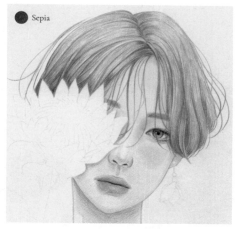

Sepia

26. 덩어리가 만나는 곳이나 머리카락이 겹치는 곳 등은 색을 진하게 올리면서 채색해 나갑니다.

27. 잔머리도 그려 넣으면 보다 자연스럽습니다.

28. 귀걸이를 채색합니다. 노란 부분은 한 가지 색으로 진하기를 달리해서 채색합니다.

● Cool Grey 50

● Spanish Orange

29. 어두운 부분을 진한 색으로 칠한 뒤 하얀 색으로 덧칠해서 부드러운 질감을 만듭니다.

● Mineral Orange

○ White

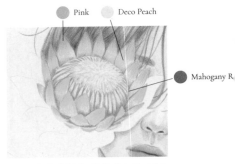

Blush Pink

30. 밝은 분홍색으로 꽃의 중심부를 그립니다. 가운데를 향해 몰려있는 모습입니다.

Mahogany Red
Blush Pink
Pink Rose

31. 연분홍색과 밝은 분홍색으로 겉꽃잎을 채색하고, 자주색으로 중심 꽃잎의 테두리를 그립니다.

Pink Deco Peach
Mahogany R

32. 꽃잎의 끝을 분홍색으로, 넓은 면을 옅은 복숭아색으로, 어두운 부분은 자주색으로 채색합니다.

Lime Peel

33. 밝은 연두색으로 잎의 테두리를 그립니다.

Kelly Green

34. 녹색으로 잎을 채색합니다.

Grey Green Light

35. 아주 옅은 녹색으로 덧칠해서 부드러운 질감을 만듭니다.

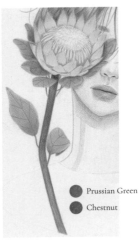

Prussian Green
Chestnut

36. 보다 진한 색으로 잎의 어두운 부분과 잎맥을 그리고, 가지를 채색합니다.

Peacock Green

37. 짙은 녹색으로 옷을 채색합니다. 짙은 색을 얻기 위해 손에 힘을 줘서 강하게 채색합니다.

<u>tip</u> 테두리를 먼저 정해 놓고 칠하면 보다 쉽습니다.

Grey Green Light Peacock Green

38. 아주 옅은 녹색을 덧칠해서 매끄러운 질감을 만들고, 옷을 칠했던 색으로 식물의 그림자도 그립니다.

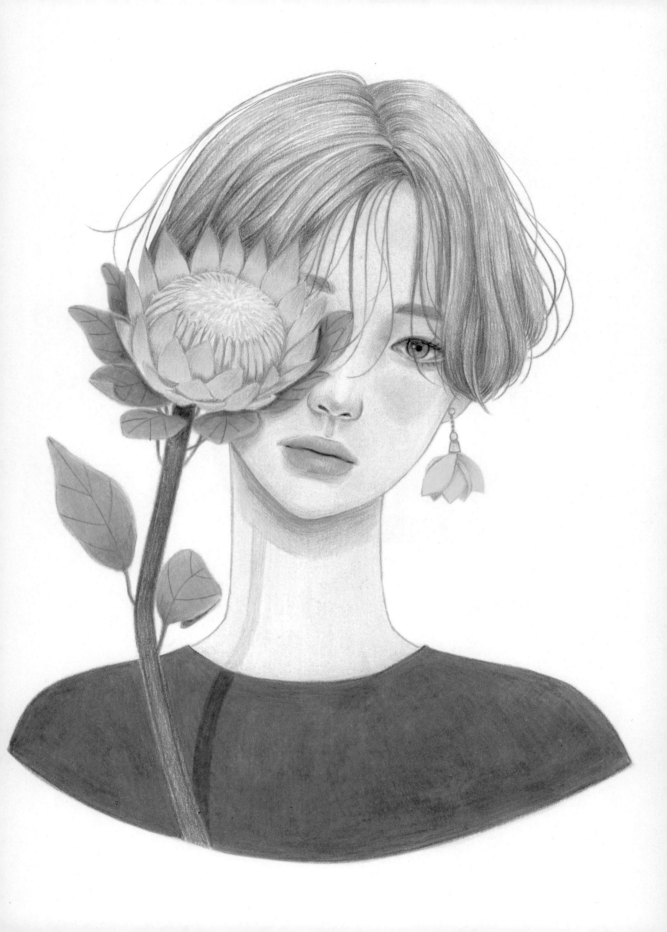

artwork 18

안경 소녀

양 갈래 머리를 하고 안경을 쓴 소녀로,
고개를 살짝 돌리고 올려다보는 사면의 포즈를 하고 있습니다.
안경의 그림자와 테두리를 제대로 살리면서 입체감을 주어 안경 쓴 소녀를 표현해봅시다.

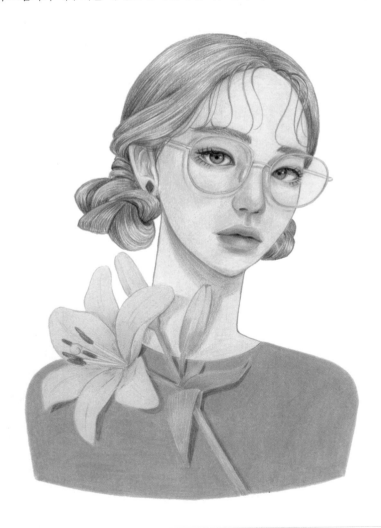

1. 타원에 세로 중심선과 가로선을 그리고, 눈·코·입의 위치를 간단한 도형으로 표시합니다.

2. 위치선을 지우고 얼굴선을 그립니다. 세로 중심선을 연장했을 때 얼굴선과 만나는 곳에 턱의 가장 뾰족한 부분을 위치시킵니다. 코와 입의 양 끝, 귀의 위·아래 끝 위치를 확인합니다.

3. 눈썹을 추가하고, 아몬드 형태로 눈을 그려 넣은 다음 콧구멍과 입술 부분을 부드러운 곡선으로 처리합니다.

4. 눈·코·입의 세부를 그리고 이마의 위치, 헤어스타일의 대략적인 형태를 정합니다.

5. 정해진 형태를 기준으로 세부를 그립니다.

스케치 완성

Cream

6. 밝은 노란색으로 얼굴의 돌출된 부분과 반사광 부분을 채색합니다. 이후에 다른 색으로 덮일 것이기 때문에 정확한 형태로 채색하지 않아도 괜찮습니다.

tip 돌출된 부분과 반사광 부분

Nectar

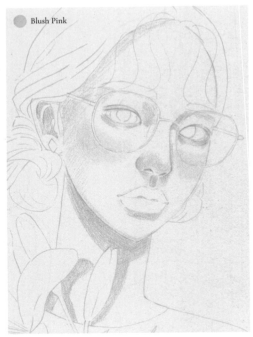

Blush Pink

7. 짙은 살구색으로 피부의 어두운 부분(눈·코·입·귀의 음영 부분, 머리카락이 닿는 부분, 목에 드리운 그림자 등)을 채색합니다.

8. 밝은 분홍색으로 양쪽 볼을 채색하되, 가장자리 부분은 손에 힘을 빼고 살살 칠해서 주변과 급격한 경계가 지지 않게 합니다.

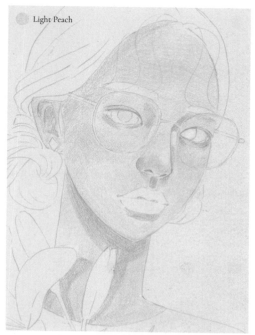

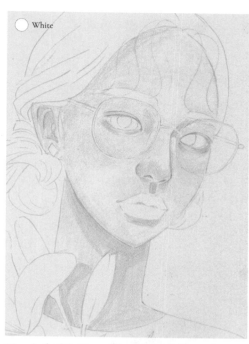

9. 먼저 칠한 볼 부분을 완전히 덮지 않도록 주의하면서 옅은 살구색으로 피부 전체를 채색합니다.

10. 손에 힘을 주고 피부 전체를 흰색으로 덧칠해서 질감을 매끄럽게 만듭니다.

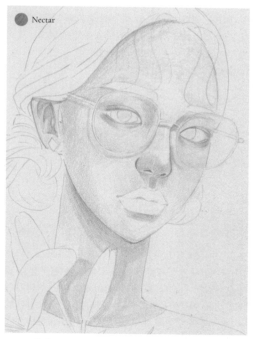

12. 복숭아색으로 쌍꺼풀 부분과 애교살을 채색합니다.

11. 흰색으로 블렌딩 하는 과정에서 옅어진 부분을 다시 한 번 진하게 표현합니다. 이때 안경의 그림자도 잡아줍니다.

13. 밝은 분홍색으로 덧칠해서 묘한 색감을 만들어 냅니다.

14. 붉은 갈색으로 눈 주변을 보다 진하게 채색하고, 빨간색으로 눈의 양 끝을 채색합니다. 회색으로 흰자위를 채색한 후 눈동자의 테두리를 그립니다.

15. 회색으로 동공과 빛을 받는 부분의 위치를 잡아주면서 눈동자 외곽에서 동공으로 향하는 가는 선들을 채워 밑색을 채색합니다.

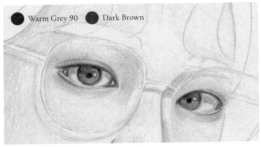

16. 눈동자 테두리와 검은자위의 색을 좀 더 진하게 올리고 동공을 채색합니다. 갈색으로 아이라인을 그립니다.

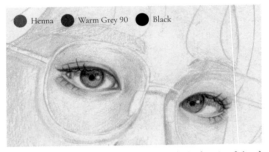

17. 붉은 갈색으로 눈가의 색을 좀 더 올리고 눈썹을 밑칠합니다. 짙은 회색으로 속눈썹을 그린 다음 검은색으로 먼저 그린 속눈썹을 비껴가며 속눈썹을 덧그리고 속눈썹 사이를 메우듯 아이라인을 그립니다.

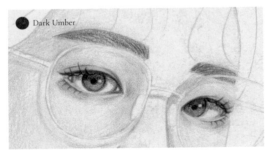

18. 눈썹을 칠하고, 같은 색으로 눈썹을 결을 그려 넣습니다.

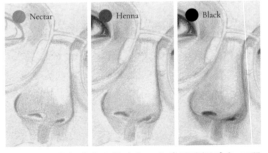

19. 코의 채색 상태를 확인하고 음영 부분(콧방울, 코끝 아래 삼각지대, 인중, 콧구멍 등)이 충분히 표현되지 않았다면 짙은 살구색을 덧칠해 보완한 다음, 보다 진한 색으로 다시 한번 덧칠해 톤을 올려줍니다. 검은색으로 콧구멍을 채색합니다.

Deco Pink　　　　　Salmon Pink

20. 옅은 분홍색으로 입술의 밑색을 채색하고, 가는 세로선 여러 개로 채운다는 느낌으로 입술의 주름을 표현하며 짙은 살구색을 덧칠해서 묘한 색을 만듭니다.

Crimson Red

21. 빨간색으로 덧칠하여 색을 올리되, 입술의 어두운 부분은 특히 진하게 채색해서 입체감을 줍니다.　　*tip* 입술의 어두운 부분

Deco Pink　　　　　Crimson Red

22. 옅은 분홍색으로 덧칠해서 자연스럽게 섞어주고, 옅어진 부분의 색을 다시 한번 진하게 올립니다.

 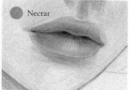

Black　　　　　Nectar

23. 입술이 모이는 부분과 입꼬리를 검은색으로 채색하고, 입술 주변 피부의 어두운 부분을 덧칠합니다.

● Nectar
○ Cream
● Gold

24. 짙은 살구색으로 안경에서 살짝 떨어져 있는 그림자 색을 좀 더 올려주고, 밝은 노란색으로 안경테를 연하게 채색한 후, 두께를 표현해주는 느낌으로 테두리를 금색으로 채색합니다.

● Dark Umber

25. 간단한 선으로 머리카락의 크고 작은 덩어리를 표시하고, 흘러내린 앞머리부터 시작해 구획 단위로 채색해 나갑니다.

● Dark Umber

26. 머리카락이 모이는 부분이나 덩어리가 만나는 부분 등은 진하게 색을 올리면서 채색해 나갑니다.

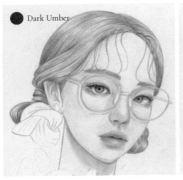
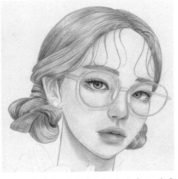

● Dark Umber

Egg Shell

27. 머리가 꼬여있는 부분은 얼핏 어려워 보이지만, 각각을 한 덩어리로 생각하고 차례대로 채색해 나가면 복잡하지 않습니다.

28. 옅은 노란색으로 꽃잎의 끝부분을 채색합니다.

Sunburst Yellow

○ Cream

Golden Rod

29. 보다 진한 색으로 꽃잎이 모이는 꽃 중심 부분을 채색합니다.

30. 밝은 노란색으로 덧칠해 매끄러운 질감을 만듭니다.

31. 보다 진한 노란색으로 꽃잎의 경계를 명확히 하고 어두운 부분을 채색해 입체감을 살립니다.

● Henna ● Celadon Green

● Slate Grey

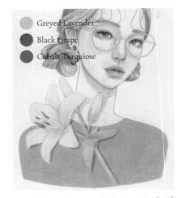

Greyed Lavender
Black Grape
Cobalt Turquiose

32. 암술과 수술을 채색하고 줄기와 잎도 채색합니다.

33. 탁한 파란색으로 줄기와 잎의 어두운 부분을 채색합니다.

34. 옷은 옅은 보라색으로 손에 힘을 줘서 진하게 채색하고, 보라색으로 옷에 드리운 꽃의 그림자를, 청록색으로 귀걸이를 채색해 완성합니다.

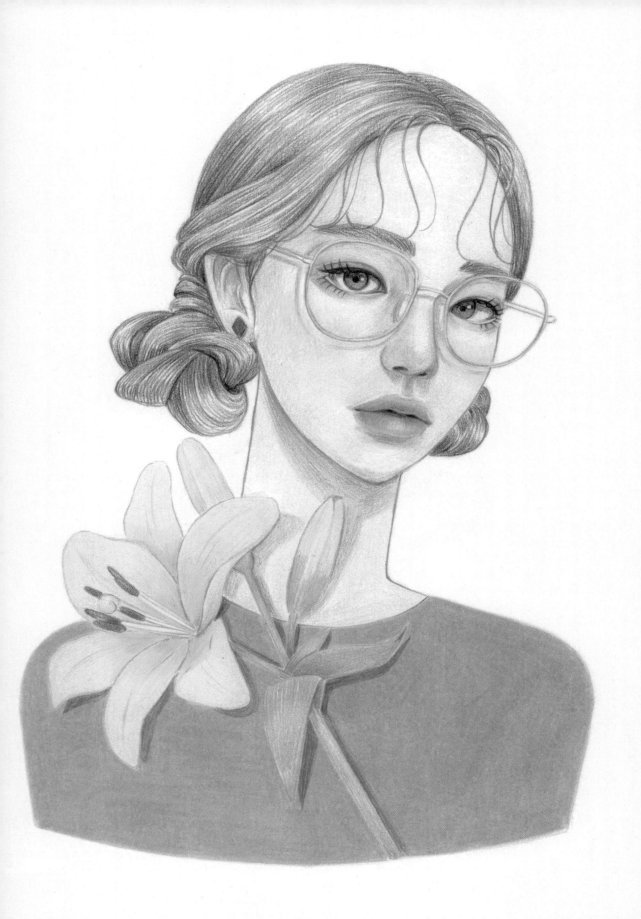

artwork 19

복숭아 소녀

정면을 바라보고 있지만 복숭아로 한쪽 눈이 가려진 포즈입니다.
복숭아를 닮은 사랑스러운 소녀를 그려봅시다.

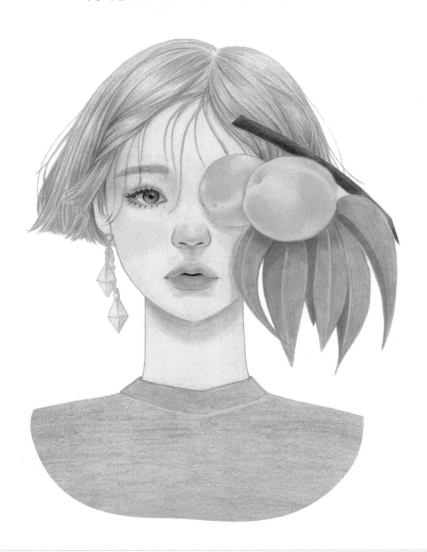

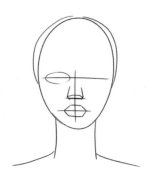

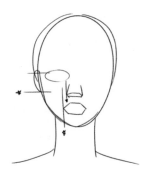

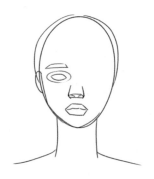

1. 타원에 세로 중심선과 가로선을 그리고, 눈·코·입의 위치를 간단한 도형으로 표시합니다. 한쪽 눈은 보이지 않으므로 그리지 않아도 됩니다.

2. 위치선을 지우고 얼굴선을 그립니다. 코와 입의 양 끝, 귀의 위·아래 끝 위치를 확인합니다.

3. 눈썹을 추가하고, 아몬드 형태로 눈을 그려 넣은 다음 콧구멍과 입술 부분을 부드러운 곡선으로 처리합니다.

4. 눈·코·입의 세부를 그리고 이마의 위치와 앞머리, 헤어스타일의 대략적인 형태를 정합니다.

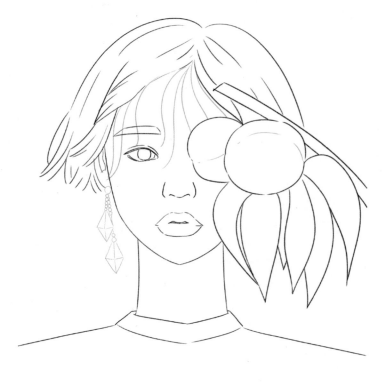

5. 정해진 형태를 기준으로 세부를 그립니다.

스케치 완성

○ Cream

6. 밝은 노란색으로 얼굴의 돌출된 부분과 반사광 부분을 채색합니다. 이후에 다른 색으로 덮일 것이므로 정확한 형태로 칠하지 않아도 괜찮습니다.

tip. 돌출된 부분과 반사광 부분

● Nectar

7. 피부의 어두운 부분(눈·코·입·귀의 음영 부분, 머리카락이 닿는 부분, 얼굴의 가장자리 안쪽, 목에 드리운 그림자)을 채색합니다.

○ Deco Pink

8. 손에 힘을 빼고 살살 칠해서 주변과 급격한 경계가 지지 않게 하면서 옅은 분홍색으로 양쪽 볼을 채색합니다.

● Deco Peach

9. 먼저 칠한 볼 부분을 완전히 덮지 않도록 주의하면서 옅은 복숭아색으로 피부 전체를 채색합니다.

○ White

10. 손에 힘을 주고 흰색으로 강하게 덧칠해서 피부를 매끄럽게 표현합니다.

● Nectar

11. 흰색으로 블렌딩 하는 과정에서 엷어진 음영 부분을 한 번 더 진하게 채색합니다.

● Deco Pink

12. 엷은 분홍색으로 볼을 더 진하게 올리고 눈 주변도 채색합니다.

● Burnt Ochre ○ Cool Grey 30
● Permanent Red

13. 밝은 갈색으로 아이라인을 그리고, 회색으로 눈의 흰자위를 채색한 다음, 빨간색으로 눈의 양 끝을 채색합니다.

● Burnt Ochre

14. 밝은 갈색으로 아이라인을 덧그려 색을 올리고, 동공으로 향하는 가는 선들을 채워 검은자위를 채색한 다음, 동공과 빛을 받는 부분의 위치를 잡아줍니다.

● Henna

15. 붉은 갈색으로 속눈썹을 그립니다. 속눈썹이 시작되는 부분이 곡선으로 휘는 점에 유의합니다.

● Dark Brown

16. 갈색으로 동공을 채색하고 눈동자의 테두리를 덧칠한 다음, 먼저 그린 속눈썹을 비껴가며 속눈썹을 덧그립니다.

tip 눈에 쓰는 선이 너무 두꺼워지면 갑갑해 보이므로 주의합니다.

● Black ● Henna

17. 먼저 그린 속눈썹을 비껴가며 검은색으로 속눈썹을 겹쳐 그리고, 그 사이를 채워준다는 느낌으로 아이라인을 그립니다. 눈동자 테두리와 동공도 진하게 덧칠합니다. 붉은 갈색으로 눈썹을 연하게 채색합니다.

● Burnt Ochre

18. 밝은 갈색으로 눈썹을 칠합니다.

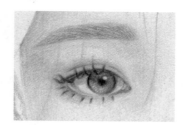

● Dark Brown

19. 좀 더 어두운 색으로 눈썹의 결을 생각하며 한 올씩 그려 넣습니다.

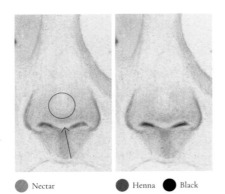

🔵 Nectar　　　🔴 Henna　⚫ Black

20. 코의 채색 상태를 확인하고 음영 부분이 충분히 표현되지 않았다면 짙은 살구색으로 덧칠한 후 보다 진한 색으로 덧칠해 형태를 잡아주고, 검은색으로 콧구멍을 채색합니다.

tip 코끝이나 콧구멍 주변(그림에 표시한 부분) 같은 코의 밝은 부분을 잘 살려두면 보다 입체적인 느낌을 얻을 수 있습니다.

⚪ Deco Peach　　⚪ Deco Pink

21. 피부 톤과 같은 색으로 입술의 밑색을 깔고, 열은 분홍색으로 입술을 덧칠합니다. 이때 세로선을 나열해서 채운다는 느낌으로 입술의 주름을 표현합니다.

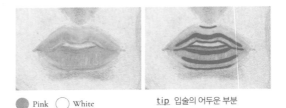

🔴 Pink　⚪ White　　　　**tip** 입술의 어두운 부분

22. 입술의 어두운 부분은 특히 진하게 하면서 분홍색으로 덧칠해 톤을 올리고, 흰색으로 블렌딩 하며 입술의 밝은 부분을 잘 남겨둡니다.

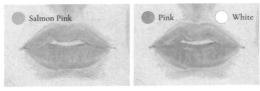

🔴 Salmon Pink　　🔴 Pink　　⚪ White

23. 살구색으로 어두운 부분을 채색해서 미묘한 색을 만들고, 분홍색으로 덧칠한 후 흰색으로 밝은 부분을 표현합니다.

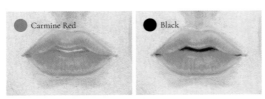

🔴 Carmine Red　　⚫ Black

24. 꽃분홍색으로 입술의 진한 부분을 채색해서 입체감을 살리고, 검은색으로 입안과 입꼬리를 채색합니다.

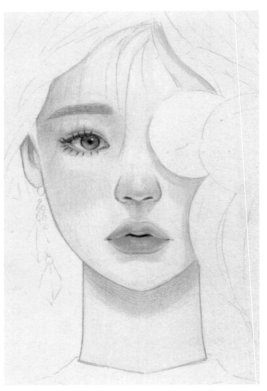

25. 얼굴의 전체적인 모습을 살피며 부족한 부분을 보완합니다.

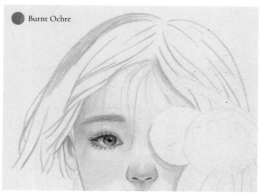

26. 간단한 선으로 머리카락의 크고 작은 덩어리를 표시한 후 한 부분씩 채색해갑니다.

27. 머리카락 전체를 연하게 밑칠합니다.

28. 머리카락이 모이는 곳이나 덩어리가 만나는 곳, 머리카락이 겹치는 곳 등을 진하게 하면서 겹쳐 칠합니다.

29. 앞머리와 잔머리를 그립니다. 앞머리는 한 번에 그리려면 방향이 틀어지는 수가 있기 때문에 뾰족하게 깎은 색연필로 살살 겹쳐 그립니다.

30. 좀 더 어두운 색으로 덧칠하며 진한 부분을 확실하게 표현합니다.

31. 아주 옅은 녹색으로 귀걸이를 밑칠하고, 조금 진한 색으로 덧칠합니다. 그리고 옅은 회색으로 조심스럽게 외곽선을 그려 넣어 정리합니다.

○ Cream ● Deco Peach

32. 복숭아의 밝은 부분과 가운데의 굴곡진 부분을 채색합니다.

tip 복숭아의 넓은 면적은 직선을 여러 번 겹쳐서 그린 것을 다시 겹쳐 그리는 방식으로 채색합니다.

● Deco Peach

33. 가장 밝은 부분을 제외하고 복숭아의 톤을 올립니다.

● Blush Pink

34. 밝은 분홍색으로 복숭아의 전체를 채색합니다. 손에 힘을 빼고 살살 여러 번 겹쳐서 채색합니다.

● Pink ● Salmon Pink

35. 분홍색과 살구색으로 가장 어두운 부분을 채색해서 정리합니다.

● Jade Green

36. 옥색으로 잎을 채색합니다.

● Jade Green

37. 같은 색을 진하게 사용해서 톤을 올려줍니다.

● Celadon Green

38. 청자색을 전체적으로 덧칠해 묘한 색을 만들고 어두운 부분은 힘을 줘서 진하게 채색합니다.

● Slate Grey ● Chocolate ● French Grey 70

39. 탁한 파란색으로 한 번 더 덧칠한 다음, 갈색으로 나뭇가지를 채색하고 짙은 회색으로 음영을 주어 입체감을 살립니다.

● Yellow Ochre

40. 옷의 밑색을 연하게 칠하고 다시 그 위에 힘을 주어 진하게 색을 올려 완성합니다.

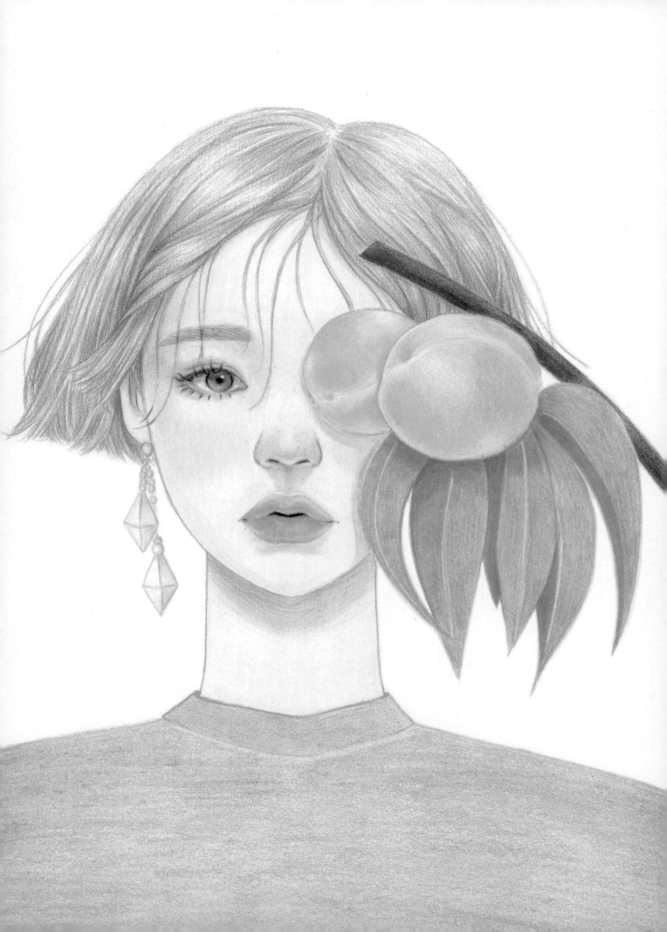

artwork 20

스트레이트 롱 헤어 소녀

긴 생머리를 한 청초한 느낌의 소녀를 그려봅시다.
한쪽으로 돌아서서 얼굴만 정면 방향으로 살짝 돌린 사면의 포즈입니다.
쭉쭉 뻗는 선들로 머리카락을 채색해 긴 생머리를 제대로 표현해봅시다.

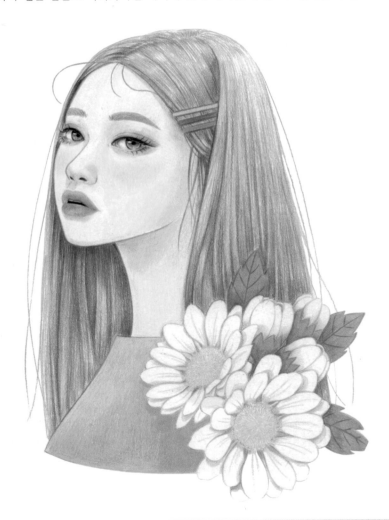

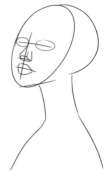

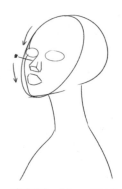

1. 타원에 세로 중심선과 가로선을 그리고, 눈·코·입의 위치를 간단한 도형으로 표시합니다.

2. 위치선을 지우고 얼굴선을 그립니다. 이마에서 눈까지는 안으로 들어오고 가장 튀어나온 광대는 코의 중간에 위치합니다. 이후 완만하게 내려오다가 입술선상에서 급격히 좁아집니다. 세로 중심선을 연장했을 때 얼굴선과 만나는 곳에 턱의 가장 뾰족한 부분이 위치합니다.

3. 눈썹을 추가하고, 아몬드 형태로 눈을 그려 넣은 다음 콧구멍과 입술 부분을 부드러운 곡선으로 처리합니다. 입술은 살짝 열려 있습니다.

4. 눈·코·입의 세부를 그리고 이마의 위치와 헤어스타일의 대략적인 형태를 정합니다.

5. 정해진 형태를 기준으로 세부를 그립니다.

스케치 완성

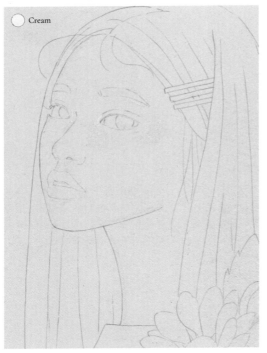

Cream

tip 돌출된 부분과 반사광 부분

6. 밝은 노란색으로 가장 돌출된 부분과 반사광 부분을 연하게 채색합니다. 이후에 다른 색에 덮여서 옅어질 것이므로 정확한 형태로 칠하지 않아도 괜찮습니다.

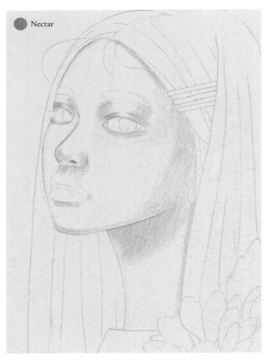

Nectar

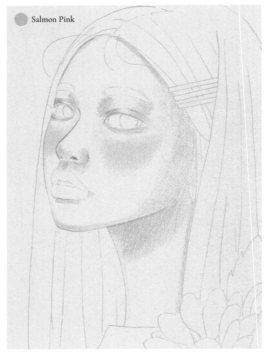

Salmon Pink

7. 짙은 살구색으로 피부의 어두운 부분(눈·코·입의 음영 부분, 머리카락이 닿는 부분, 볼 뒤쪽, 목에 드리운 그림자)을 채색합니다.

8. 주변과 급격하게 경계가 지지 않도록 하면서 살구색으로 양쪽 볼을 채색합니다.

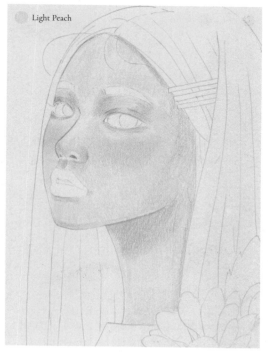

Light Peach

9. 먼저 칠한 볼을 완전히 덮지 않도록 주의하면서 옅은 살구색으로 피부 전체를 채색합니다.

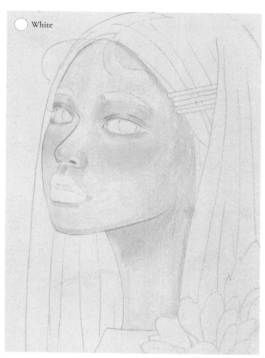

White

10. 손에 힘을 주고 흰색으로 덧칠해서 피부를 매끈하게 표현합니다.

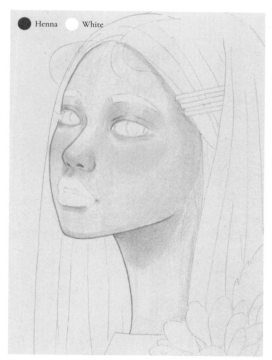

Henna White

11. 붉은 갈색으로 음영 부분을 덧칠해 색을 올리고 외곽선을 그려 또렷하게 만듭니다. 흰색으로 덧칠해 질감을 매끈하게 만듭니다.

Peach Salmon Pink

12. 아이섀도를 바르듯이 눈 주변으로 복숭아색을 넓게 채색하고, 눈 끝 쪽 쌍꺼풀 라인에 살구색을 덧바릅니다.

Nectar Cool Grey 30 Permanent Red

13. 짙은 살구색으로 눈 주변을 덧칠하고, 옅은 회색으로 흰자위를, 빨간색으로 눈의 양 끝을 채색합니다.

tip 방향을 튼 쪽 눈의 흰자위가 눈꺼풀보다 안쪽으로 들어와 있다는 점에 주의합니다.

14. 갈색으로 아이라인을 진하게 그리고 회색으로 중앙을 향하는 가는 선을 채워 검은자위의 밑색을 깔아줍니다.

15. 검은색으로 동공을 비롯한 검은자위를 덧칠하고, 갈색으로 아이라인과 쌍꺼풀 라인을 가늘게 그립니다.

16. 갈색으로 속눈썹을 그립니다. 그리고 검은색으로 먼저 그린 선을 비껴가며 먼저 그린 속눈썹에 겹쳐서 속눈썹을 그리고, 속눈썹 사이를 메우듯 아이라인을 그립니다.

tip 아이라인 안쪽으로 붉은 선(갈색으로 칠한 아이라인)이 보여야 위로 치켜뜬 눈으로 보입니다.

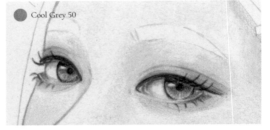

17. 회색으로 흰자위 위쪽의 속눈썹 그림자를 표현하고, 틀어진 방향의 눈 흰자위에 외곽선을 그려줍니다.

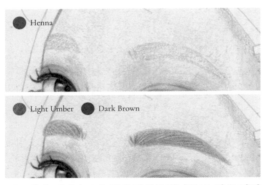

18. 붉은 갈색으로 눈썹의 밑색을 깔아주고, 밝은 갈색으로 눈썹을 연하게 채색한 다음 보다 진한 색으로 눈썹의 결을 그려 넣습니다.

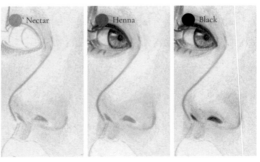

19. 코의 채색 상태를 확인하고 음영 부분(코끝 아래 삼각지대, 콧방울, 인중)이 충분히 표현되지 못했다면 짙은 살구색으로 보완한 뒤, 보다 진한 색으로 덧칠해 형태를 잡아주고, 검은색으로 콧구멍을 채색합니다.

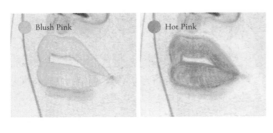

20. 밝은 분홍색으로 입술의 주름을 표현하면서 밑색을 칠하고, 쨍한 분홍색으로 덧칠하면서 입술의 어두운 부분은 좀 더 진하게 올려줍니다.

tip 입술의 어두운 부분

21. 옅은 분홍색으로 덧칠해 매끄러운 질감을 만들고, 입술의 어두운 부분은 쨍한 자주색으로 더 진하게 채색합니다. 입술 주변의 피부를 진하게 합니다.

22. 검은색으로 치아를 그리고 입안과 입꼬리의 어두운 부분을 채색합니다.

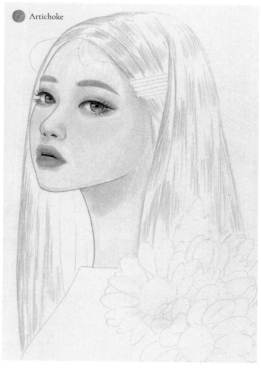

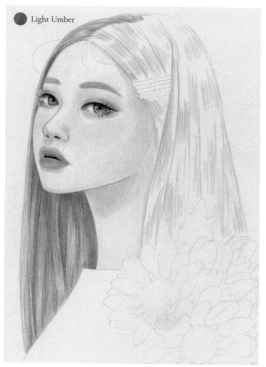

23. 간단한 선으로 크고 작은 머리카락 덩어리를 표시한 다음, 녹색이 도는 노란색으로 머리카락의 밝은 부분이 될 곳을 칠합니다.

24. 밝은 갈색으로 머리카락을 한 부분씩 채색해 나갑니다. 머리카락이 겹치는 부분은 더 진하게 채색합니다.

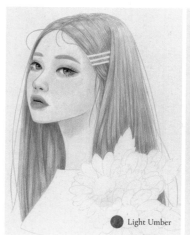

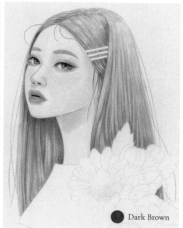

25. 전체를 채색한 후 보다 진한 색으로 머리카락의 어두운 부분을 한 번 더 채색합니다.

● Spanish Orange　　● Parrot Green
● Hot Pink

26. 머리핀을 채색합니다.

Cool Grey 20

27. 옅은 회색으로 꽃잎의 어두운 부분을 채색합니다.

Cool Grey 50

28. 보다 진한 색으로 한 번 더 진하게 표현합니다.

Sand

29. 옅은 노란색으로 꽃의 중심부를 채색합니다. 몽글거리는 선으로 둥글리며 그리면 질감이 살아납니다.

tip 폭이 좁은 스프링 모양을 둥글리며 채색하면 몽글거리는 느낌이 납니다.

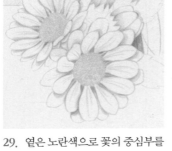

Spanish
Orange　　Sap Green
　　　　　Light

30. 보다 진한 노란색으로 꽃 중심의 입체감을 더하고 밝은 연두색으로 잎을 채색합니다.

Grey Green
Light

31. 아주 옅은 녹색으로 잎을 덧칠해서 부드러운 색감과 질감을 만듭니다.

● Olive Green

32. 진한 색으로 잎의 진한 부분을 채색하고 잎맥을 그려 넣습니다.

Blush Pink

Pink

33. 밝은 분홍색으로 옷을 채색하고, 보다 진한 색으로 오른쪽을 중점적으로 덧칠합니다.

Hot Pink

34. 쨍한 분홍색으로 옷에 드리운 꽃의 그림자를 중점적으로 채색하고 완성합니다.

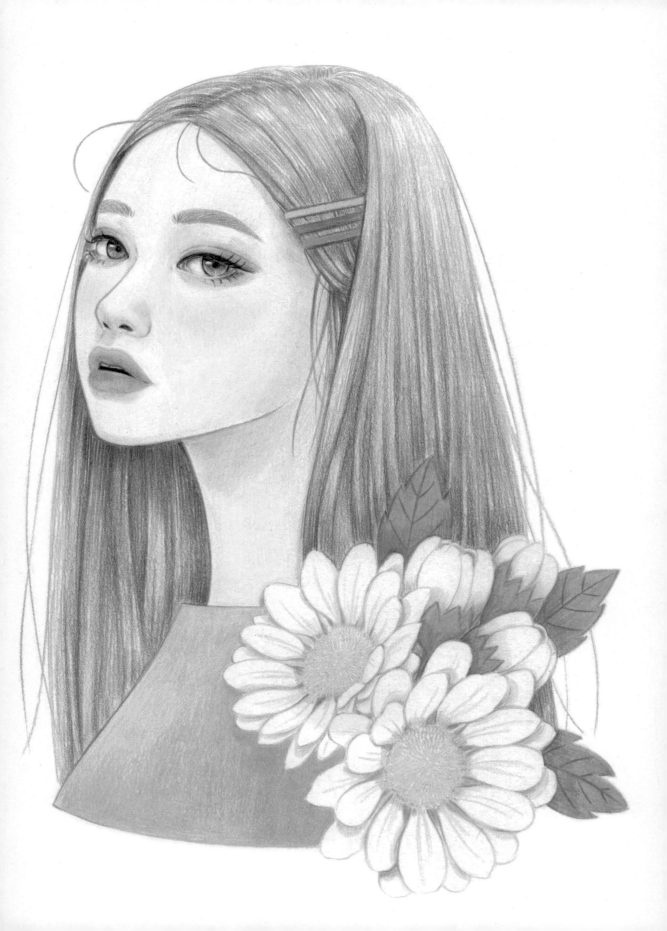

artwork 21

레드 립 소녀

고개를 살짝 들고 아래를 내려다보는 정면 포즈입니다.
고개를 들고 있기 때문에 확실하게 드러나는 코 밑부분 형태와
강렬하면서도 볼록한 입체감이 살아 있는 레드 립에 포인트를 두면서 그려봅시다.

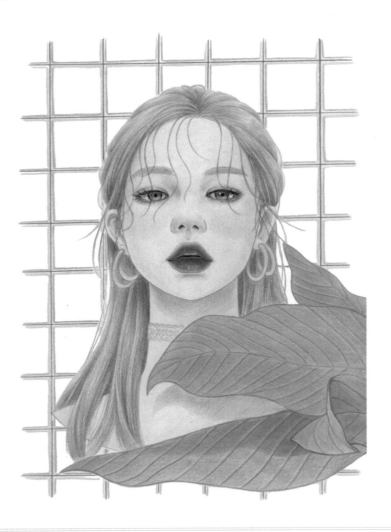

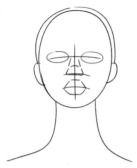
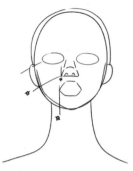
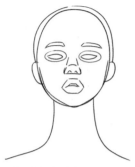

1. 세로 길이가 짧은 타원에 세로 중심선과 가로선을 그리고, 눈·코·입의 위치를 간단한 도형으로 표시합니다.

2. 위치선을 지우고 굴곡진 얼굴선을 그립니다. 그리고 코의 양 끝과 입의 양 끝 위치를 확인합니다. 들린 얼굴의 각도로 인해 귀는 약간 아래에 위치한 것처럼 보입니다.

3. 눈썹을 추가하고, 눈의 모양을 간단히 표시합니다. 눈꺼풀은 거의 일자로 뻗어있고 언더라인은 곡선으로 휘어집니다. 콧구멍과 입술 부분을 부드러운 곡선으로 처리합니다.

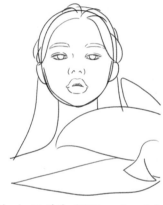

4. 눈·코·입의 세부를 그리고 이마의 위치와 헤어스타일의 대략적인 형태를 정합니다. 얼굴의 들린 각도로 인해 정수리 부분이 좁아지게 됩니다.

5. 정해진 형태를 기준으로 세부를 그립니다.

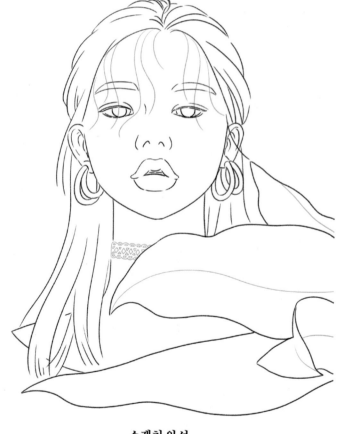

스케치 완성

○ Cream

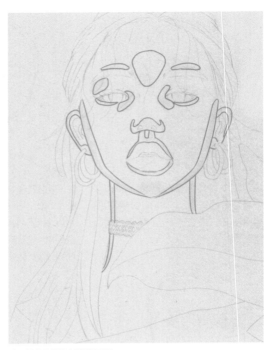

tip 돌출된 부분과 반사광 부분

6. 밝은 노란색으로 얼굴의 가장 돌출된 부분과 반사광 부분을 채색합니다. 이후 다른 색으로 덮일 것이기 때문에 정확한 형태로 칠하지 않아도 됩니다.

● Nectar ● Pink Rose

○ Light Peach

7. 짙은 살구색으로 피부의 어두운 부분(눈·코·입·귀의 음영 부분, 얼굴 가장자리 안쪽, 목과 가슴에 드리운 그림자)을 채색하고, 양쪽 볼에 연분홍색을 채색합니다.

8. 연분홍색으로 칠한 볼 부분을 완전히 덮어버리지 않도록 주의하면서 옅은 살구색으로 피부 전체를 채색합니다.

White

9. 손에 힘을 주고 피부 전체를 흰색으로 덧칠해 질감을 매끄럽게 만듭니다.

Nectar

10. 얼굴의 어두운 부분을 다시 한번 덧칠해 색을 진하게 올리고, 눈, 코, 입, 귀, 얼굴선과 목선 등의 외곽선을 따라 그려 또렷하게 만듭니다.

Rosy Beige

11. 탁한 분홍색으로 쌍꺼풀 부분과 애교살을 채색합니다.

Henna

12. 보다 진한 색으로 덧칠해 색을 올립니다.

Warm Grey 30 Crimson Red

13. 옅은 회색으로 입체감을 주면서 흰자위를 채색하고, 빨간색으로 눈 양 끝의 붉은 부분을 표현합니다.

Light Umber

14. 밝은 갈색으로 점막의 아래쪽 선을 그리고, 동공과 빛을 받는 부분의 위치를 고려하면서 동공을 향하는 가는 선을 채워 검은자위를 채색합니다.

15. 쌍꺼풀 라인, 아이라인과 검은자위, 동공을 진하게
덧칠하고, 속눈썹을 그립니다.

16. 검은색으로 검은자위를 진하게 덧칠하고, 먼저 그린
속눈썹을 비껴가며 속눈썹을 그립니다. 그리고 속눈썹
사이사이를 메우듯 얇은 선으로 아이라인을 덧그립니다.

17. 피부색과 같은 색으로 눈썹의 밑색을 칠합니다.

18. 밝은 갈색으로 눈썹을 덧칠하고, 같은 색을 진하게
사용해 눈썹의 결을 그려 넣습니다.

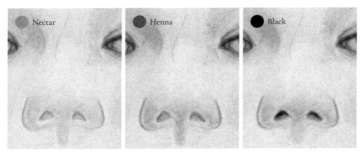

19. 코의 채색 상태를 보고 제대로 표현되지 않은 곳이 있다면 짙은 복숭아색
으로 덧칠하고, 보다 진한 색으로 코의 어두운 부분(콧방울 옆선, 콧구멍, 인중,
코끝 아래 삼각지대)의 색을 올린 다음, 검은색으로 콧구멍을 덧칠합니다.

tip 콧구멍이 훤히 보이는 각도이기 때문에 코의 맨 아랫부분이 좀 더 섬세하게 표현(콧구멍 외곽의 흰 부
분 등)되어야 합니다.

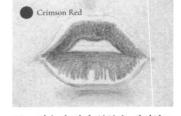

20. 입술의 외곽 부분을 제외하고
빨간색으로 세로선을 나열한다는
느낌으로 밑색을 깔아줍니다.

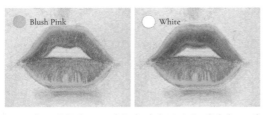

21. 밝은 분홍색으로 입술의 외곽 부분을 채색하고, 흰
색으로 덧칠해 두 색을 자연스럽게 이어줍니다.

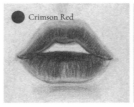

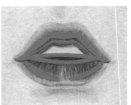

22. 빨간색으로 입술의 주
름을 표현하면서 덧칠하되,
입술의 어두운 부분은 좀 더
진하게 색을 올립니다.

tip 입술의 어두운 부분

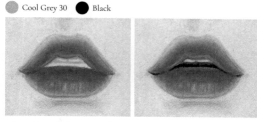

○ Rosy Beige ○ White ○ White

23. 탁한 분홍색으로 입술 전체를 덧칠해 입술의 톤을 살짝 떨어트린 다음, 흰색으로 덧칠해 자연스럽게 블렌딩합니다. 입술의 밝은 부분도 흰색으로 덧칠해서 표현합니다.

○ Cool Grey 30 ● Black

24. 옅은 회색으로 윗입술 아래로 보이는 치아를 그리고, 검은색으로 입안과 입꼬리의 어두운 부분을 채색합니다.

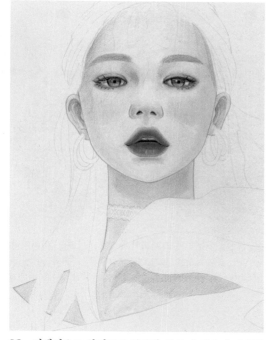

25. 전체적으로 살펴보고 부족한 부분이 있으면 보완합니다.

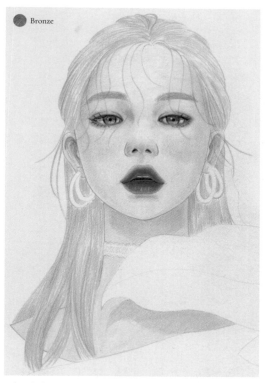

○ Bronze

26. 간단한 선으로 머리카락의 크고 작은 덩어리를 표시하고 연하게 밑색을 깔아줍니다. 밑색 단계이므로 아주 촘촘히 채색할 필요는 없습니다.

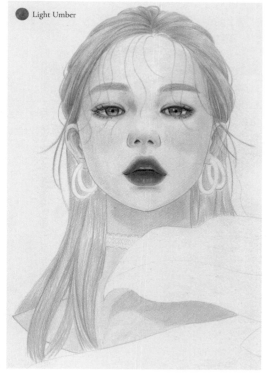

○ Light Umber

27. 보다 진한 색으로 머리카락을 덧칠하며 구획의 한 부분씩 색을 올려 나갑니다. 머리카락을 한 올 한 올 그려서 채워나가는 느낌으로 섬세하게 선을 긋습니다.

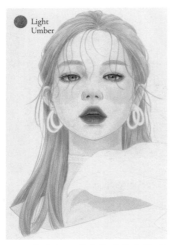

Light Umber

28. 나머지 구획까지 채색한 후 얼굴 위로 불규칙하게 흘러 내린 앞머리도 한 가닥씩 그려 넣습니다.

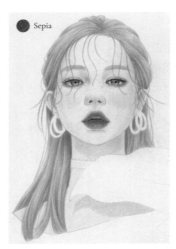

Sepia

29. 머리카락의 가장 어두운 부분(귀와 목 뒤쪽, 머리카락이 겹치는 부분)을 덧칠해 한 번 더 진하게 색을 올립니다.

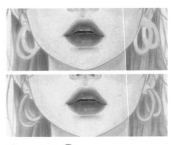

Egg Shell　Bronze

30. 옅은 노란색으로 귀걸이를 채색한 후, 보다 진한 색으로 테두리를 그리고 어두운 부분을 채색합니다.

Light Peach

Cool Grey 10

Cool Grey 30

31. 피부를 칠한 옅은 살구색으로 초커의 구멍 부분을 꼼꼼하게 채색하고, 아주 옅은 회색으로 초커를 칠한 다음 진한 회색으로 테두리를 그려 넣습니다.

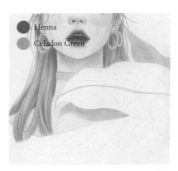

Henna
Celadon Green

32. 몸에 드리워진 식물의 그림자를 표현한 다음, 식물의 가운데 잎맥을 채색합니다.

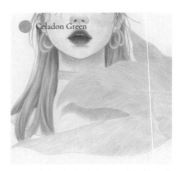

Celadon Green

33. 가운데 잎맥 쪽으로 향하는 사선을 가늘게 여러 겹 쌓아 잎을 채색합니다.

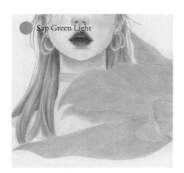

Sap Green Light

34. 보다 진한 색으로 덧칠해 잎의 색을 진하게 만듭니다.

Peacock Green

35. 짙은 녹색으로 아래쪽 잎에 드리워진 그림자를 채색합니다.

Peacock Green

36. 잎맥을 그려 완성합니다.

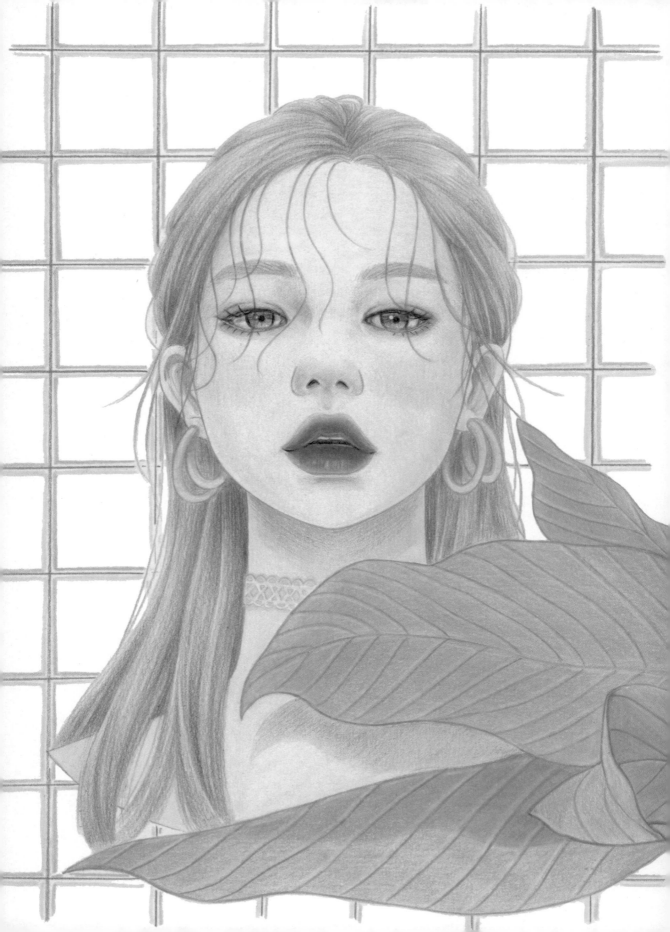

똑단발 소녀

한쪽으로 얼굴을 돌리고 있는 사면 포즈로, 머리 끝이 일자로 똑 떨어지는 단발 머리 소녀입니다.
머리카락의 결이 일정하므로 일관성 있는 선으로 그려야 하며,
특히 머리카락이 모이는 부분의 음영을 확실히 표현해야 합니다.

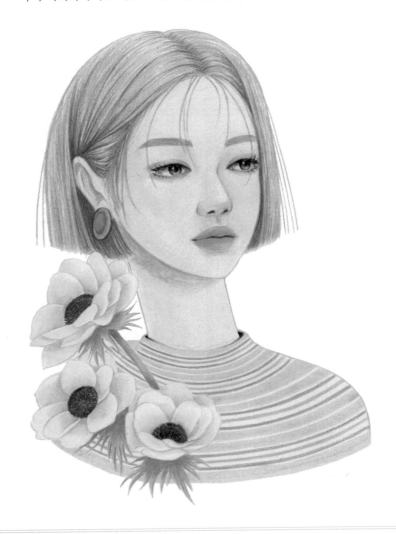

1. 타원에 세로 중심선과 가로선을 그리고, 눈·코·입의 위치를 간단한 도형으로 표시합니다.

2. 위치선을 지우고 굴곡진 얼굴선을 그립니다. 이마에서 눈까지는 안으로 들어오고 가장 튀어나온 광대는 코의 중간에 위치합니다. 코와 입의 양 끝, 귀의 위·아래 끝 위치를 확인합니다.

3. 눈썹을 추가하고, 아몬드 형태로 눈을 그려 넣은 다음 콧구멍과 입술 부분을 부드러운 곡선으로 처리합니다.

4. 눈·코·입의 세부를 그리고 이마의 위치와 헤어스타일의 대략적인 형태를 정합니다.

5. 정해진 형태를 기준으로 세부를 그립니다.

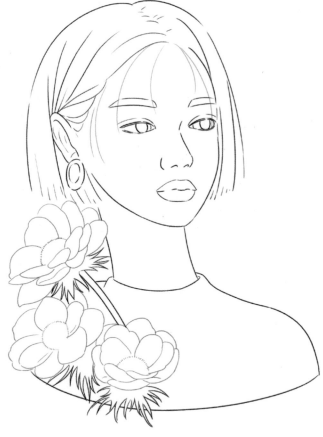

스케치 완성

○ Cream

6. 밝은 노란색으로 얼굴의 돌출된 부분과 반사광 부분을 채색합니다. 이후 다른 색으로 덮일 것이기 때문에 정확한 형태로 채색되지 않아도 됩니다.

tip 돌출된 부분과 반사광 부분

● Pink Rose

● Peach ● Blush Pink

7. 연분홍색으로 피부의 어두운 부분(눈·코·입·귀의 음영 부분, 볼 뒤쪽, 목에 드리운 그림자)을 채색합니다.

8. 피부의 어두운 부분을 복숭아색으로 덧칠해서 묘한 색감을 만들고, 밝은 분홍색으로 양쪽 볼을 채색합니다.

Light Peach

9. 먼저 칠한 볼 부분을 완전히 덮어버리지 않도록 주의하면서 옅은 살구색으로 피부 전체를 채색합니다.

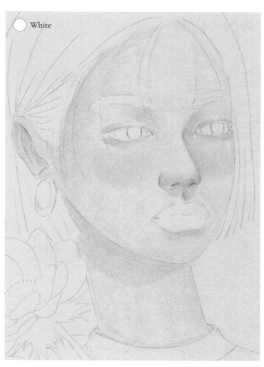

White

10. 손에 힘을 주고 피부 전체를 흰색으로 덧칠해 질감을 매끄럽게 만듭니다.

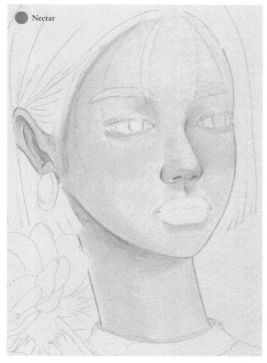

Nectar

11. 짙은 살구색으로 어두운 부분을 덧칠하고, 콧날과 얼굴선 등 외곽선을 그려 형태를 또렷하게 잡아줍니다.

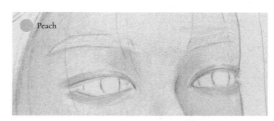

Peach

12. 복숭아색으로 쌍꺼풀 부분과 애교살을 채색합니다.

Cool Grey 30　Crimson Red

13. 옅은 회색으로 입체감을 주며 흰자위를 칠하고, 빨간색으로 눈 양 끝의 붉은 부분을 채색합니다.

tip 방향을 튼 쪽 눈의 붉은 부분을 잘 관찰해서 표현합니다.

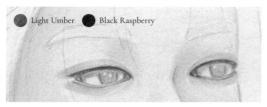

14. 밝은 갈색으로 동공과 빛을 받는 부분의 위치를 고려하면서 검은자위의 밑색을 깔아주고, 탁한 자주색으로 아이라인(점막 부분과 언더라인)을 그립니다.

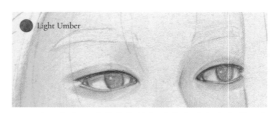

15. 검은자위를 채색했던 색을 진하게 사용해서 검은자위의 색을 보다 진하게 올립니다.

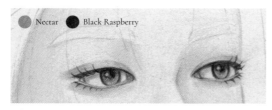

16. 짙은 살구색으로 쌍꺼풀 부분과 애교살을 진하게 합니다. 그리고 탁한 자주색으로 아이라인을 그린 다음, 동공을 향하는 가는 선으로 검은자위를 채우고 눈동자 테두리, 동공, 속눈썹을 그립니다.

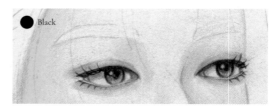

17. 먼저 그린 속눈썹을 비껴가며 검은색으로 속눈썹을 덧그리고, 아이라인을 속눈썹 사이사이를 매우듯이 그려줍니다. 검은자위도 덧칠해 색을 좀 더 진하게 올려줍니다.

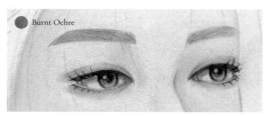

18. 눈썹의 밑색을 칠하고, 같은 색을 진하게 올리며 눈썹의 결을 그려 넣습니다.

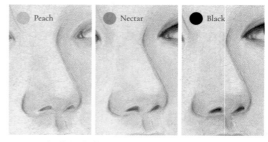

19. 코의 채색 상태를 확인하고 음영이 충분히 표현되지 않았다면 먼저 복숭아색으로 보완한 다음, 좀 더 짙은 색으로 음영(콧방울 옆선, 콧구멍, 콧날 등) 부분의 톤을 더 올려줍니다. 그리고 검은색으로 콧구멍을 채색합니다.

tip 콧구멍 주변은 밝게 처리하는 점에 유의합니다.

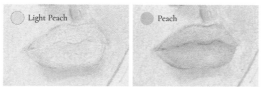

20. 피부색과 같은 색으로 입술의 밑색을 칠하고 복숭아색으로 덧칠합니다. 이때, 입술의 어두운 부분은 색을 더 진하게 올리면서 채색합니다.

tip 입술의 어두운 부분

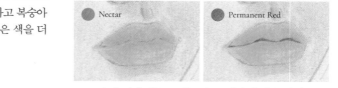

21. 보다 진한 색으로 주름을 표현하며 색을 채워 넣은 다음 빨간색으로 입술이 모이는 부분을 칠합니다.

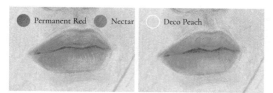

22. 빨간색으로 입술의 어두운 부분은 더 진하게 덧칠하고, 입술 주변의 피부를 진하게 합니다. 옅은 복숭아색으로 입술의 색을 부드럽게 블렌딩 합니다.

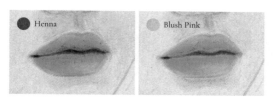

23. 진한 갈색으로 입술이 모이는 부분과 입꼬리를 칠하고, 밝은 분홍색으로 입술의 밝은 부분을 덧칠합니다.

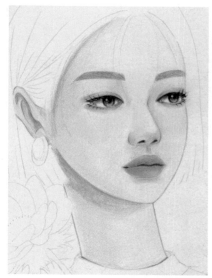

24. 얼굴의 전체적인 모습을 살펴보고 부족한 부분은 보완합니다.

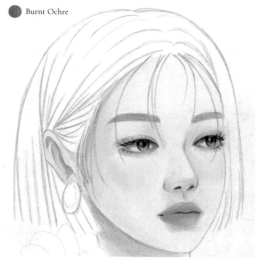

25. 간단한 선으로 머리카락을 크고 작은 덩어리로 나누고, 한 가닥씩 내려온 앞머리를 가는 선으로 그려줍니다.

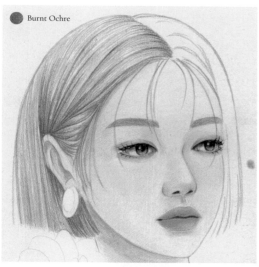

26. 한 부분씩 차분하게 그려 나갑니다. 귀에 걸리는 부분처럼 머리카락이 모여 들어오는 곳은 좀 더 진하게 채색합니다.

27. 전체를 채색한 후 보다 진한 색으로 덧칠하면서 어두운 부분(목 뒤쪽, 머리카락이 모여드는 곳, 덩어리의 경계 부분)을 특히 더 진하게 채색합니다.

· 237 ·

● Bronze　● Sienna Brown
● Muted Turquoise

28. 각각의 색으로 귀걸이의 면과 테두리를 채색합니다.

● Cloud Blue

29. 옅은 하늘색으로 꽃잎의 밑색을 칠합니다.

● Lilac

30. 연한 보라색으로 덧칠합니다.

● Cloud Blue

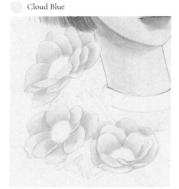

31. 옅은 하늘색으로 채색의 범위를 조금 더 넓혀 줍니다. 꽃잎의 두께가 너무 두꺼워지지 않도록 주의합니다.

tip 꽃잎의 외곽이 두꺼운 선으로 그려지면 꽃잎이 두꺼워 보이게 됩니다. 옅은 색으로 그린 선이 너무 굵게 그려졌을 때는 흰색으로 덧칠해 선을 가늘게 만들어 줄 수 있습니다.

● Black Grape

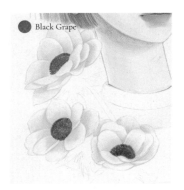

32. 보라색으로 꽃잎의 중심부를 그립니다. 밤송이를 그리듯 짧은 선을 여러 번 겹쳐서 표현합니다.

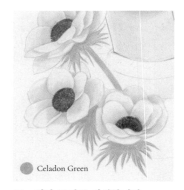

● Celadon Green

33. 잎과 줄기를 채색합니다.

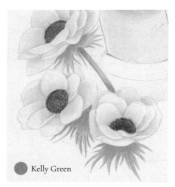

● Kelly Green

34. 잎과 줄기를 보다 진한 색으로 덧칠합니다.

● Greyed Lavender　● Muted Turquoise

35. 옷의 가로 무늬 간격을 잘 생각하면서 두 가지 색을 교차해 가로선을 그립니다. 보라색 선을 먼저 그리고 그 주변으로 하늘색 선을 그리면 보다 수월합니다.

● Egg Shell　● Black

36. 옅은 노란색으로 옷의 나머지 부분을 채색하고, 목 안쪽 부분을 검은색으로 두께감을 주어 완성합니다.

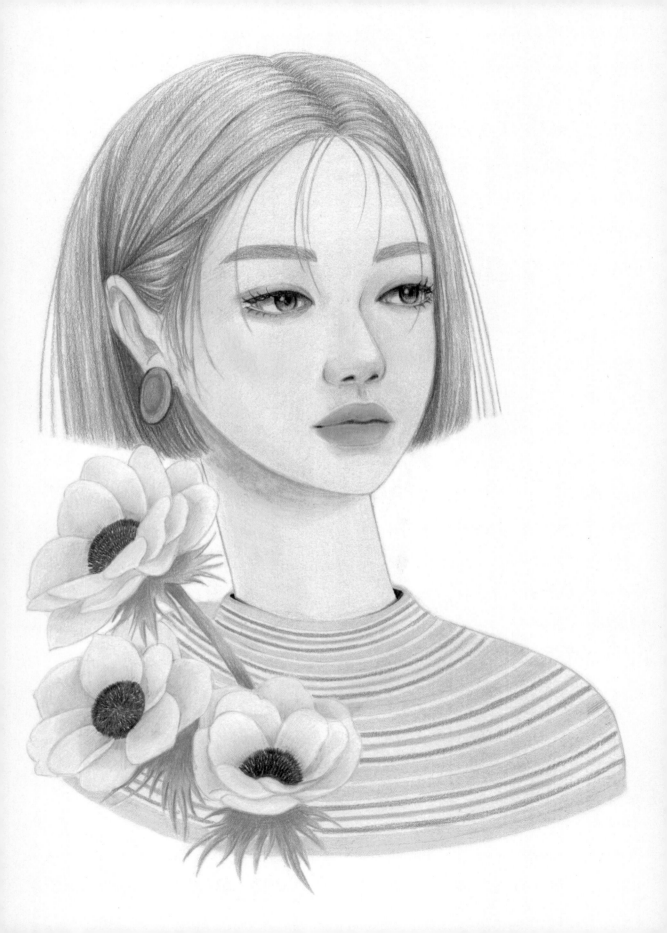

artwork 23

오렌지 소녀

화사한 오렌지 컬러의 옷을 입고, 옷과 어울리는 꽃다발을 들고 있는 소녀입니다.
정면 자세에서 눈만 옆을 보고 있는 포즈로,
눈동자의 위치와 방향에 주의해 눈을 표현해 줍시다.

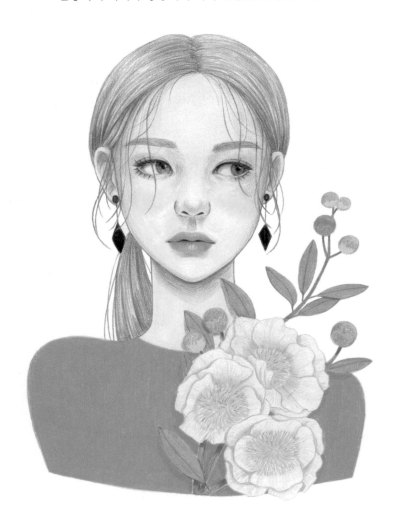

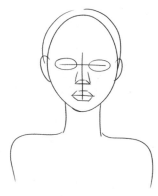

1. 타원에 세로 중심선과 가로선을
그리고, 눈·코·입의 위치를 간단한
도형으로 표시합니다.

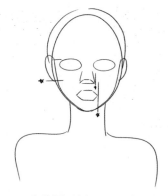

2. 위치선을 지우고 굴곡진 얼굴선
을 그립니다. 코와 입의 양 끝, 귀의
위·아래 끝 위치를 확인합니다.

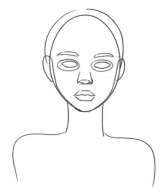

3. 눈썹을 추가하고, 아몬드 형태로
눈을 그려 넣은 다음 콧구멍과 입술
부분을 부드러운 곡선으로 처리합
니다.

4. 눈·코·입의 세부를 그리고 이마
의 위치와 헤어스타일의 대략적인
형태를 정합니다.

스케치 완성

5. 정해진 형태를 기준으로 세부를
그립니다.

○ Cream

6. 밝은 노란색으로 얼굴의 돌출된 부분과 반사광 부분을 채색합니다. 이후에 다른 색으로 덮일 것이기 때문에 정확한 형태로 칠하지 않아도 됩니다.

tip 돌출된 부분과 반사광 부분

● Nectar

● Blush Pink

7. 짙은 살구색으로 얼굴의 어두운 부분(눈·코·입·귀의 음영 부분, 얼굴을 원통형으로 보았을 때 뒤로 넘어가는 부분, 목에 드리운 그림자)을 채색합니다.

8. 밝은 분홍색으로 양쪽 볼을 채색하되, 주변과 급격한 경계가 지지 않도록 가장자리 부분은 힘을 빼고 살살 칠합니다.

Deco Peach

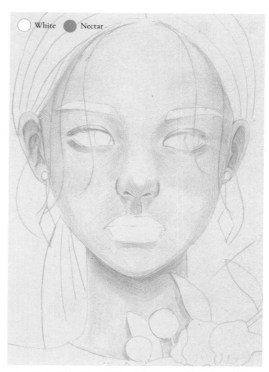

○ White ● Nectar

9. 먼저 칠한 볼 부분을 완전히 덮어버리지 않도록 주의하면서 옅은 복숭아색으로 피부 전체를 채색합니다.

10. 손에 힘을 주고 피부 전체를 흰색으로 덧칠해서 질감을 매끄럽게 만들고, 이 과정에서 옅어진 부분은 다시 짙은 살구색으로 진하게 올립니다.

● Salmon Pink

● Pink

11. 살구색으로 눈 주변을 아이섀도를 바르듯이 넓게 채색합니다.

12. 분홍색으로 덧칠해 색을 올리되, 쌍꺼풀 부분은 좀 더 진하게 칠합니다.

● Cool Grey 50 ● Scarlet Lake ● Burnt Ochre

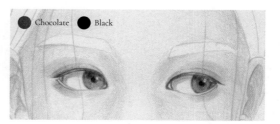

● Chocolate ● Black

13. 회색으로 흰자위를 칠하고, 빨간색으로 눈 양 끝의 붉은 부분을 채색합니다. 그리고 밝은 갈색으로 동공과 빛을 받는 부분의 위치를 고려하며 검은자위의 밑색을 깔아줍니다.

14. 보다 짙은 색으로 검은자위의 색을 진하게 올리고, 아이라인을 그립니다. 검은색으로 동공을 채웁니다.

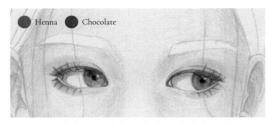

● Henna　● Chocolate

15. 붉은 갈색으로 쌍꺼풀 라인을 진하게 그리고 눈꼬리 주변을 덧칠합니다. 갈색으로 속눈썹을 한 올씩 그립니다.

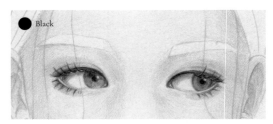

● Black

16. 먼저 그린 속눈썹을 비껴가며 검은색으로 속눈썹을 겹쳐서 그린 다음 속눈썹 사이를 메우는 느낌으로 아이라인을 그리고, 속눈썹에 의해 생기는 그림자를 흰자위 위쪽에 그려줍니다.

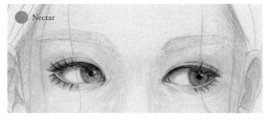

● Nectar

17. 피부 톤과 같은 색으로 눈썹의 밑색을 깔아주고 눈 주변의 피부도 덧칠해서 색을 올려줍니다.

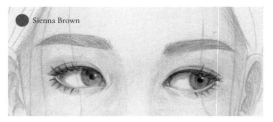

● Sienna Brown

18. 눈썹의 결을 생각하며 밝은 갈색으로 눈썹을 덧칠합니다.

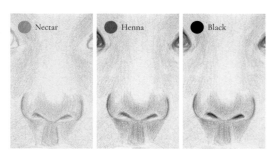

● Nectar　● Henna　● Black

19. 코의 채색 상태를 확인해 음영이 충분히 표현되지 않은 곳이 있다면 복숭아색으로 보완하고, 진한 색으로 코의 음영 부분(콧방울, 코끝 아래 삼각지대, 콧구멍, 인중, 코 밑 그림자)을 덧칠해 색을 올립니다. 검은색으로 콧구멍을 채색합니다.

tip 콧구멍 주변은 밝게 처리하는 점에 유의합니다.

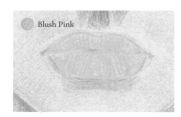

● Blush Pink

20. 밝은 분홍색으로 입술의 밑색을 깔아줍니다. 세로선을 나열해서 면을 채운다는 느낌으로 입술의 주름을 표현하며 채색합니다.

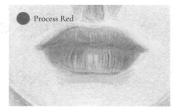

● Process Red

21. 밝은 자주색으로 입술의 주름을 표현하면서 색을 덧칠합니다. 이때, 입술의 어두운 부분을 더 진하게 채색해 입체감을 더합니다.

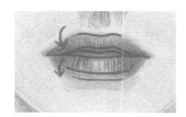

tip 입술의 어두운 부분

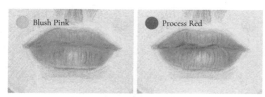

22. 밝은 분홍색으로 덧칠해서 색이 부드럽게 섞이도록 블렌딩 하고, 밝은 자주색으로 입술의 어두운 부분의 색을 진하게 올려 도톰한 입술의 입체감을 살립니다.

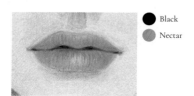

23. 검은색으로 입술이 모이는 부분과 입꼬리를 채색하고 짙은 살구색으로 입 주변의 피부를 묘사합니다.

tip 입술의 바로 위는 밝게 두고 그 위로 피부색을 진하게 칠하면 입술이 입체적으로 보입니다. 아랫입술 아래 그림자도 표현합니다.

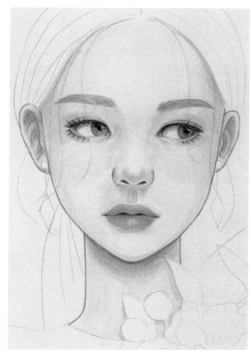

24. 전체적인 모습을 살펴보고 부족한 부분은 보완합니다.

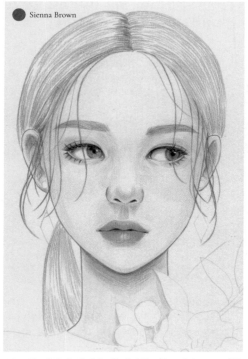

25. 한 가닥씩 내려온 앞머리를 가는 선으로 그려주고 머리카락의 밑색을 깔아줍니다.

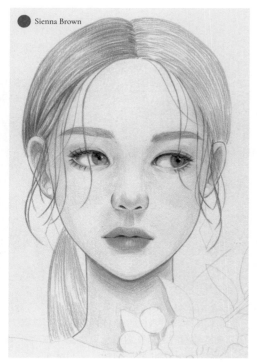

26. 같은 색을 진하게 사용해서 색을 올려줍니다. 한 부분씩 순서대로 채색해 나가되, 귀 뒤처럼 머리카락이 모이는 부분은 좀 더 진하게 표현해 줍니다.

● Sienna Brown ● Henna

27. 머리카락 채색을 끝내고 불규칙하게 나온 잔머리를 그려서 자연스러움을 더합니다. 그리고 붉은 갈색으로 머리카락과 이마의 경계 부분을 채색해서 얼굴의 입체감을 더합니다.

● Sunburst Yellow

28. 한 가지 색으로 진하기를 달리하면서 꽃의 중심부를 채색합니다.

● Golden Rod ○ French Grey 10

29. 보다 진한 색으로 입체감을 더하고, 옅은 회색으로 꽃잎을 채색합니다.

● French Grey 30

30. 보다 짙은 회색으로 꽃잎의 어두운 부분을 채색합니다.

● Sap Green Light

31. 밝은 연두색으로 꽃봉오리의 윗부분을 채색합니다.

● Sunburst Yellow
● Cadmium Orange Hue
● Kelly Green

32. 꽃봉오리를 노란색으로 덧칠하고, 그 위로 다시 주황색을 칠해서 다양한 색을 만들어 냅니다. 녹색으로 식물의 잎과 줄기를 채색합니다.

○ Grey Green Light

33. 잎과 줄기를 아주 옅은 녹색으로 덧칠해서 매끄러운 질감을 만듭니다.

● Kelly Green
● Orange
● Cadmium Orange Hue

34. 녹색으로 잎맥을 그립니다. 손에 힘을 줘서 옷을 진하게 채색하고, 보다 진한 색으로 꽃의 그림자를 채색해 완성합니다.

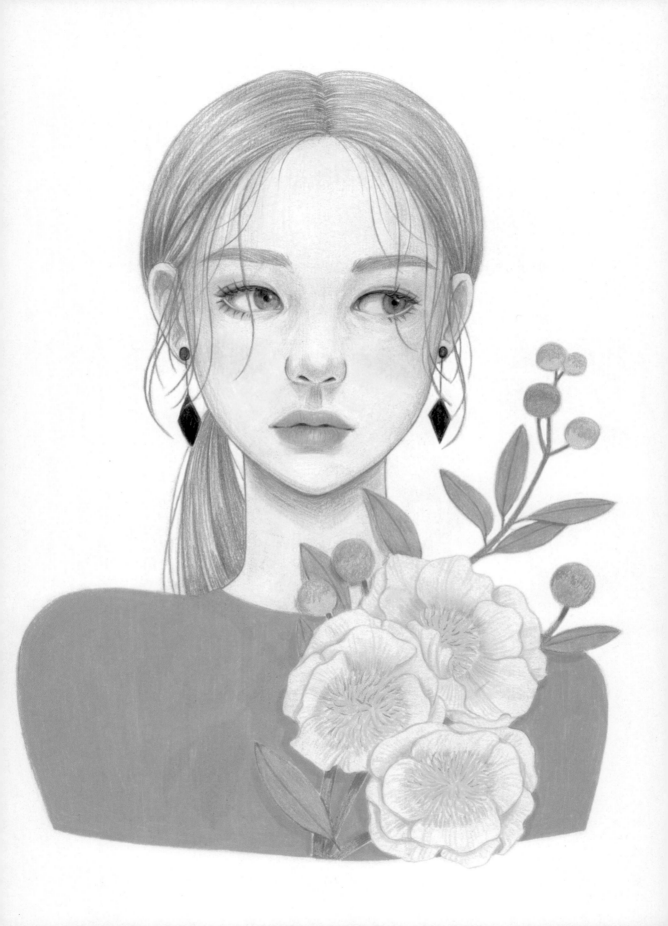

artwork 24

리본 소녀

한쪽으로 틀어서 서 있는 상태에서 고개를 살짝 기울여 정면을 바라보는 포즈입니다.
볼륨 있는 입술과 분위기 있는 눈매가 시선을 끄는
보라색 리본을 맨 소녀를 그려봅시다.

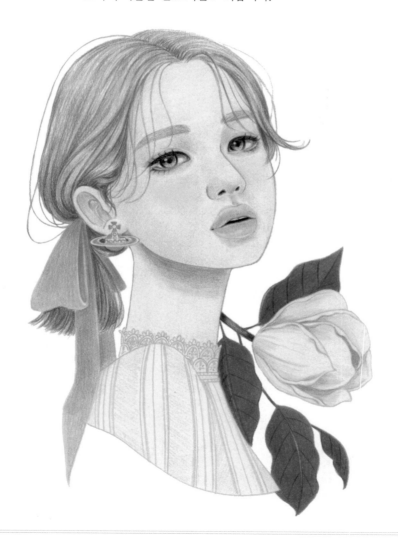

1. 얼굴의 방향에 맞는 긴 타원을 그리고, 세로 중심선과 가로선을 그린 다음 눈·코·입의 위치를 간단한 도형으로 표시합니다.

2. 위치선을 지우고 얼굴선을 그립니다. 이마에서 눈까지는 안으로 들어오고 코의 중간쯤 위치하는 광대 부분에서 밖으로 나왔다가 입의 위치선에서 급격하게 꺾이며 들어갑니다. 코와 입의 중심을 지나는 세로선의 연장선상에 턱의 가장 뾰족한 부분이 위치합니다.

3. 눈썹을 추가하고, 아몬드 형태로 눈을 그려 넣은 다음 콧구멍과 입술 부분을 부드러운 곡선으로 처리합니다.

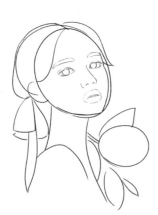

4. 눈·코·입의 세부를 그리고 이마의 위치와 앞머리, 헤어스타일의 대략적인 형태를 정합니다. 들고 있는 얼굴의 각도로 인해 정수리 부분은 짧아집니다.

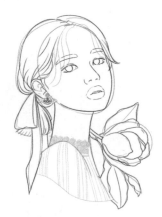

5. 정해진 형태를 기준으로 세부를 그립니다.

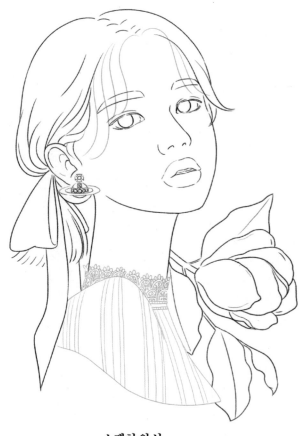

스케치 완성

○ Cream

6. 밝은 노란색으로 얼굴의 돌출된 부분과 반사광 부분을 채색합니다. 이후에 다른 색으로 덮일 것이므로 정확한 형태로 칠하지 않아도 됩니다.

tip 돌출된 부분과 반사광 부분

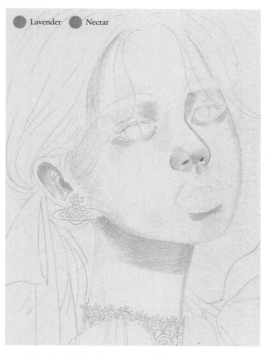

● Lavender ● Nectar

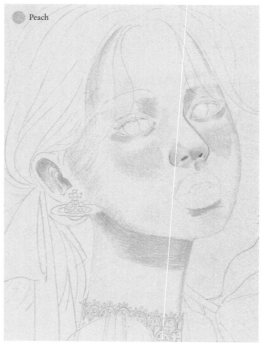

● Peach

7. 얼굴의 가장자리는 밝은 보라색으로 채색하고, 짙은 살구색으로 어두운 부분(눈·코·입·귀의 음영 부분, 머리카락이 닿는 부분, 볼 뒤쪽, 목에 드리운 그림자)을 채색합니다.

8. 복숭아색으로 양쪽 볼을 채색합니다. 주변과 너무 뚜렷한 경계가 생기지 않도록 손에 힘을 빼고 살살 채색합니다.

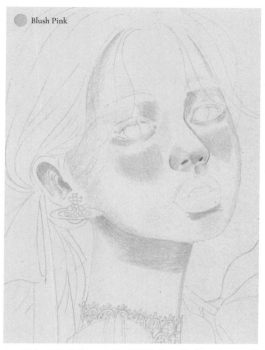

9. 밝은 분홍색으로 볼을 덧칠해서 묘한 색을 만들어 냅니다.

10. 볼 부분을 완전히 덮어버리지 않도록 주의하면서 옅은 살구색으로 피부 전체를 채색합니다.

11. 옅어 보이는 부분을 짙은 살구색으로 보다 진하게 덧칠합니다.

12. 피부 전체를 흰색으로 덧칠해서 피부의 질감을 매끄럽게 표현하고, 짙은 살구색으로 코와 귀, 얼굴선과 목선 등의 외곽선을 그립니다.

13. 밝은 보라색으로 쌍꺼풀 부분과 애교살을 채색합니다.

14. 밝은 분홍색으로 덧칠합니다.

15. 흰색으로 블렌딩 해 눈 주변의 색들을 매끄럽게 한 다음, 옅은 회색으로 흰자위를 칠하고, 빨간색으로 눈 양 끝을 채색합니다.

16. 짙은 살구색으로 아이라인을 그린 후, 동공과 빛을 받는 부분의 위치를 고려하며 밑색을 깔아줍니다.

17. 보다 진한 색으로 아이라인을 좀 더 진하게 덧칠하고, 동공과 빛을 받는 부분의 위치를 잡으며 동공으로 향하는 가는 선을 채워 검은자위를 덧칠합니다.

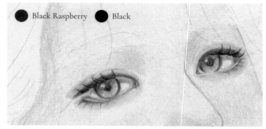

18. 같은 색으로 속눈썹을 한 올씩 그리고, 그 선들을 살짝 빗나가게 검은색으로 속눈썹을 진하게 그려 넣습니다.

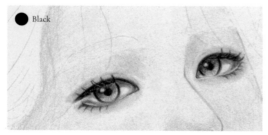

19. 속눈썹과 겹치지 않도록 속눈썹 사이사이를 메우듯이 아이라인을 그려줍니다. 검은자위도 덧칠해 색을 진하게 올려주고, 흰자위와 검은자위의 윗부분을 덧칠해 눈꺼풀과 속눈썹의 그림자를 표현합니다.

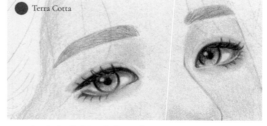

20. 눈썹의 밑색을 칠하고, 같은 색을 진하게 사용해 눈썹의 결을 그려 넣습니다.

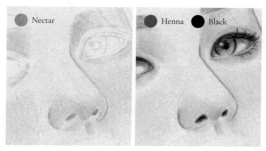

Nectar **Henna** **Black**

21. 코의 채색 상태를 확인하고 음영이 충분히 표현되지 않은 곳이 있다면 짙은 살구색으로 보완해준 다음, 붉은 갈색으로 음영 부분의 색을 올리고 코의 외곽선을 그립니다. 검은색으로 콧구멍을 채색합니다.

tip 콧구멍 주변은 밝게 처리하는 점에 유의합니다.

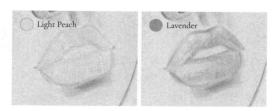

Light Peach **Lavender**

22. 세로선으로 주름을 표현하며 피부색과 같은 톤으로 입술의 밑색을 깔아주고, 밝은 보라색으로 덧칠하되 입술의 어두운 부분은 진하게 채색합니다.

tip 입술의 어두운 부분

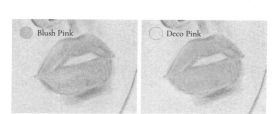

Blush Pink **Deco Pink**

23. 입술을 밝은 분홍색으로 덧칠해 블렌딩 하고, 옅은 분홍색으로 다시 덧칠합니다.

Permanent Red **Deco Pink**

24. 빨간색으로 입술의 어두운 부분을 채색하고, 옅은 분홍색으로 덧칠하며 색을 자연스럽게 섞어줍니다.

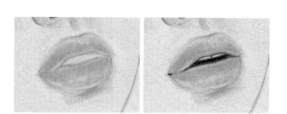

Permanent Red **White** **Black**

25. 빨간색으로 입술의 어두운 부분을 다시 한번 덧칠하고, 흰색으로 입술의 밝은 부분을 표현한 다음, 검은색으로 입안과 치아, 입꼬리를 그립니다.

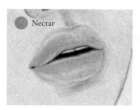

Nectar

26. 입술 주변에 반사광 부분과 입술의 볼륨으로 생기는 그림자를 표현해 입술의 입체감을 더합니다.

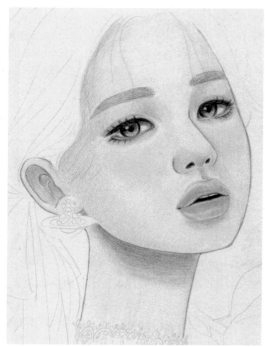

27. 전체적으로 살펴보며 부족한 부분이 있으면 보완합니다.

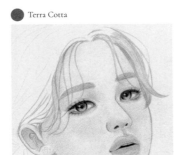

● Terra Cotta

28. 가는 선으로 한 가닥씩 내려온 앞머리를 그립니다.

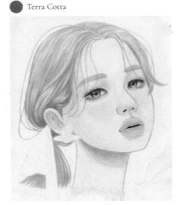

● Terra Cotta

29. 머리카락의 밑색을 깔아줍니다.

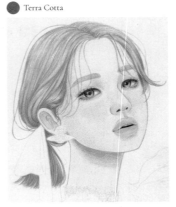

● Terra Cotta

30. 같은 색을 진하게 사용해서 머리카락의 톤을 진하게 만듭니다.

● Lavender
● Blue Slate
● Cool Grey 50

31. 밝은 보라색과 하늘색으로 리본을 채색하고, 밝은 보라색과 회색으로 귀걸이를 채색합니다.

● Putty Beige

32. 옅은 색으로 옷을 그립니다. 레이스는 꼼꼼하게 표현하고, 스트라이프의 넓은 면은 연한 빗금을 그려 채색합니다.

● Cool Grey 20
● Cool Grey 50

33. 연한 회색으로 진하기를 달리하며 꽃잎을 채색하고, 조금 더 짙은 색으로 가장 어두운 부분을 채색합니다.

● Sandbar Brown ● Marine Green

34. 옅은 갈색으로 잎의 밑색을 깔고, 탁한 녹색으로 덧칠합니다.

● Peacock Green ● Sap Green Light

35. 짙은 녹색으로 덧칠해 잎의 톤을 진하게 만들고, 밝은 연두색으로 덧칠해서 매끄러운 질감을 만듭니다.

● Peacock Green ● Light Umber ● Dark Umber

36. 짙은 녹색으로 잎맥을 그린 다음 가지를 채색해 완성합니다.

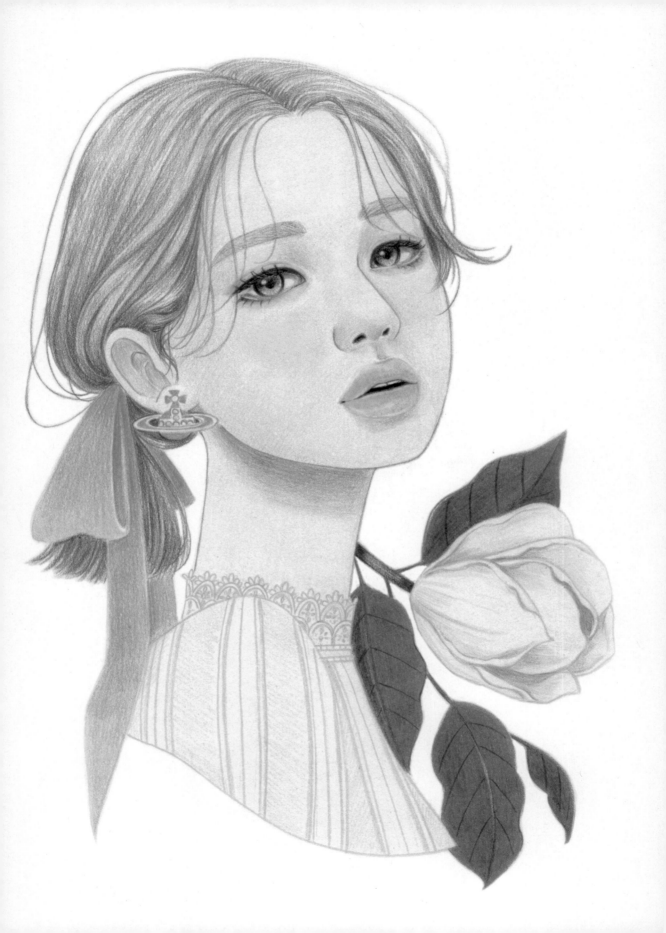

artwork 25

작약 소녀

고개를 살짝 들고 한쪽을 바라보는 측면 포즈입니다.
고개를 들고 있는 각도 때문에 눈꺼풀은 살짝 내려와 있고,
숏컷 헤어의 끝은 살짝 삐쳐 있습니다.

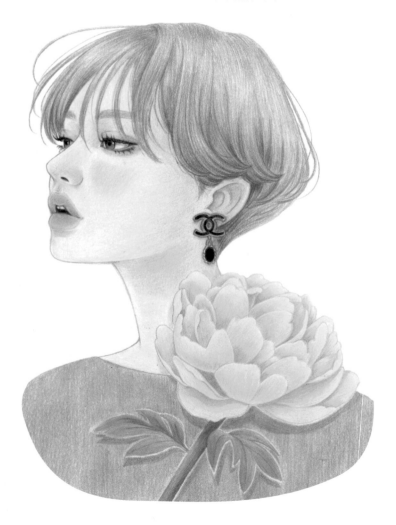

1. 타원에 세로 중심선과 가로선을 그리고, 눈·코·입의 위치를 간단한 도형으로 표시합니다. 턱은 날렵한 선으로 표시합니다.

2. 위치선을 지우고 이마부터 눈, 콧등, 턱에 이르는 얼굴의 굴곡을 만듭니다. 세로 중심선을 연장했을 때 얼굴선과 만나는 곳에 턱의 가장 뾰족한 부분을 위치시킵니다.

3. 눈썹을 추가하고, 앞머리 쪽이 더 두꺼운 형태의 눈을 간단히 그려 넣은 다음 콧구멍과 입술 부분을 부드러운 곡선으로 처리합니다.

4. 눈·코·입의 세부를 그리고 이마의 위치와 앞머리, 헤어스타일의 대략적인 형태를 정합니다.

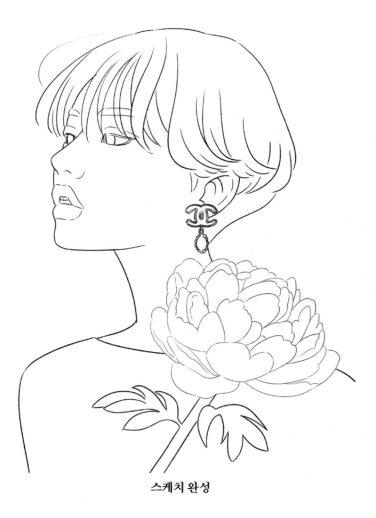

스케치 완성

5. 정해진 형태를 기준으로 세부를 그립니다.

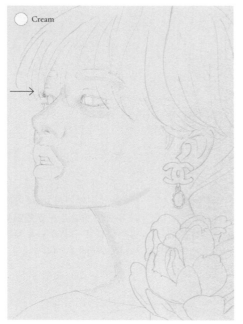

6. 빛이 왼쪽에서 들어와 얼굴을 비추고 있습니다. 밝은 노란색으로 빛을 받아 밝은 부분과 반사광 부분을 연하게 채색합니다. 이후에 다른 색으로 덮일 것이므로 정확한 형태로 칠하지 않아도 괜찮습니다.

tip 빛을 받아 밝은 부분과 반사광 부분

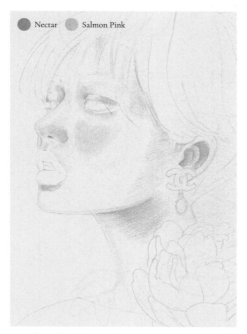

7. 짙은 살구색으로 어두운 부분(눈·코·입·귀의 음영 부분, 머리카락이 닿는 부분, 볼 뒤쪽, 목에 드리운 그림자)을 채색하고, 살구색으로 볼을 채색합니다.

tip 볼의 형태는 좁은 세모 모양이 됩니다. 경계면이 생기지 않도록 살살 채색합니다.

8. 먼저 칠한 볼 부분을 완전히 덮어버리지 않도록 주의하면서 옅은 살구색으로 피부 전체를 채색합니다.

White

Nectar

9. 손에 힘을 주고 피부 전체를 흰색으로 덧칠해 매끄러운 질감을 만듭니다.

10. 피부의 어두운 부분을 다시 한번 덧칠하고, 콧날, 귀, 얼굴선과 목선 등 외곽선을 따라 그려 또렷하게 만듭니다.

Salmon Pink

White

11. 살구색으로 쌍꺼풀 부분과 애교살을 채색합니다.

12. 흰색으로 덧칠해 색을 자연스럽게 블렌딩 합니다.

Pumpkin Orange Cool Grey 30 Crimson Red

Cool Grey 50

13. 눈 주위를 짙은 주황색으로 보다 진하게 채색하고, 옅은 회색으로 흰자위를, 빨간색으로 눈 양 끝을 채색합니다.

14. 동공과 빛을 받아 밝은 부분의 위치를 고려하면서 회색으로 검은자위를 채색합니다.

15. 밝은 갈색으로 검은자위를 살살 덧칠하고, 점막 라인을 진하게 그립니다.

<u>tip</u> 검은자위를 덧칠할 때는 먼저 칠해 두었던 색이 살짝 비쳐야 미묘한 색을 얻을 수 있습니다.

16. 갈색으로 눈 위·아래 아이라인과 검은자위를 보다 진하게 덧칠합니다.

<u>tip</u> 방향을 튼 쪽 눈꺼풀 안의 붉은 점막 부분과 반대쪽 눈의 붉은 눈물 언덕 부분이 갈색 라인에 묻히지 않도록 주의합니다.

17. 같은 색으로 점막 아래에서 시작해 곡선을 그리며 위로 올라가는 속눈썹을 그립니다.

18. 먼저 그린 속눈썹을 조금씩 비껴가며 검은색으로 속눈썹을 그려 넣고, 그 사이를 메운다는 느낌으로 아이라인을 그립니다. 동공을 확실하게 채색하면서 검은자위도 좀 더 진하게 덧칠합니다.

19. 눈썹을 채색한 후 같은 색으로 눈썹의 결을 그려 넣습니다.

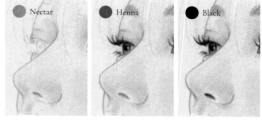

20. 코의 채색 상태를 확인하고 음영이 충분히 표현되지 않았다면 짙은 살구색으로 보완한 다음, 붉은 갈색으로 코의 어두운 부분(코끝 아래 삼각지대, 콧방울, 콧방울 옆선 아래의 그림자 부분, 인중)의 색을 좀 더 진하게 올리고, 검은색으로 콧구멍을 채색합니다.

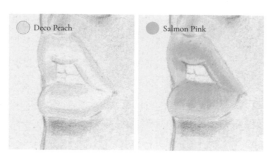

21. 입술의 가장자리를 옅은 복숭아색으로 채색하고, 살구색으로 덧칠하면서 입술의 어두운 부분의 색을 올려줍니다.

<u>tip</u> 입술의 어두운 부분

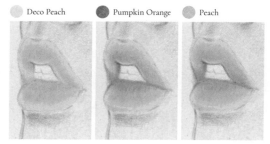

○ Deco Peach　　● Pumpkin Orange　　● Peach

22. 옅은 복숭아색으로 블렌딩 한 후 입술의 주름을 표현하며 짙은 주황색으로 진하게 덧칠합니다. 복숭아색으로 덧칠해 색을 자연스럽게 섞어줍니다.

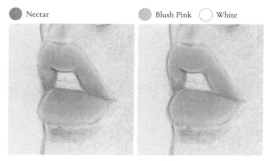

● Nectar　　● Blush Pink　○ White

23. 짙은 살구색으로 묘한 색감을 더한 다음, 옅은 분홍색으로 덧칠해서 색감을 부드럽게 만들고, 가장 밝은 부분은 흰색으로 덧칠해서 표현합니다.

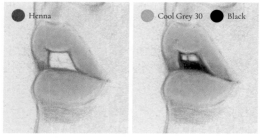

● Henna　　● Cool Grey 30　● Black

24. 입술의 안쪽을 붉은 갈색으로 진하게 채색한 다음, 회색으로 치아를 그리고 검은색으로 입안을 채색합니다.

● Burnt Ochre

26. 간단한 선으로 머리카락의 크고 작은 덩어리를 표시합니다.

25. 전체적으로 부족한 부분이 있나 살펴보고 보완합니다.

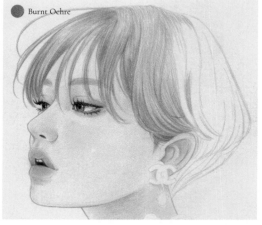

● Burnt Ochre

27. 가는 선을 여러 겹 겹쳐 그으면서 한 부분씩 머리카락을 채색해 나갑니다.

○ Burnt Ochre ● Terra Cotta

28. 삐쳐 올라오는 머리카락 끝처럼 머리카락이 모이는 곳은 진하게 채색하며 머리 전체를 채색하고, 좀 더 진한 색으로 머리카락의 어두운 부분을 선택적으로 채색합니다.

○ Cream

29. 밝은 노란색으로 꽃잎의 끝 부분을 채색합니다.

○ Deco Peach

30. 옅은 복숭아색으로 꽃잎의 나머지 부분을 채색합니다.

● Salmon Pink

31. 꽃잎이 겹치는 어두운 부분을 살구색으로 채색합니다.

● Blush Pink

32. 밝은 분홍색으로 덧칠해서 풍부한 색을 만듭니다.

● Permanent Red

33. 빨간색을 연하게 사용해서 꽃잎들이 겹치는 어두운 부분을 채색해 입체감을 살립니다.

○ White
● Kelly Green

34. 꽃을 흰색으로 덧칠해 질감을 매끄럽게 만든 다음, 줄기와 잎을 채색합니다.

● Kelp Green

35. 조금 더 짙은 색으로 줄기와 잎의 어두운 부분을 채색합니다.

○ Grey Green Light ● Muted Turquoise

36. 아주 옅은 녹색으로 줄기와 잎을 덧칠해서 매끄럽게 만든 다음, 탁한 하늘색으로 옷을 채색합니다.

○ Grey Green Light ● Muted Turquoise

37. 아주 옅은 녹색으로 덧칠해서 옷의 색감을 미묘하게 만들고 꽃의 그림자도 그려 넣습니다.

● Bronze ● Black

38. 귀걸이의 테두리를 그리고 검은색으로 안을 채웁니다.

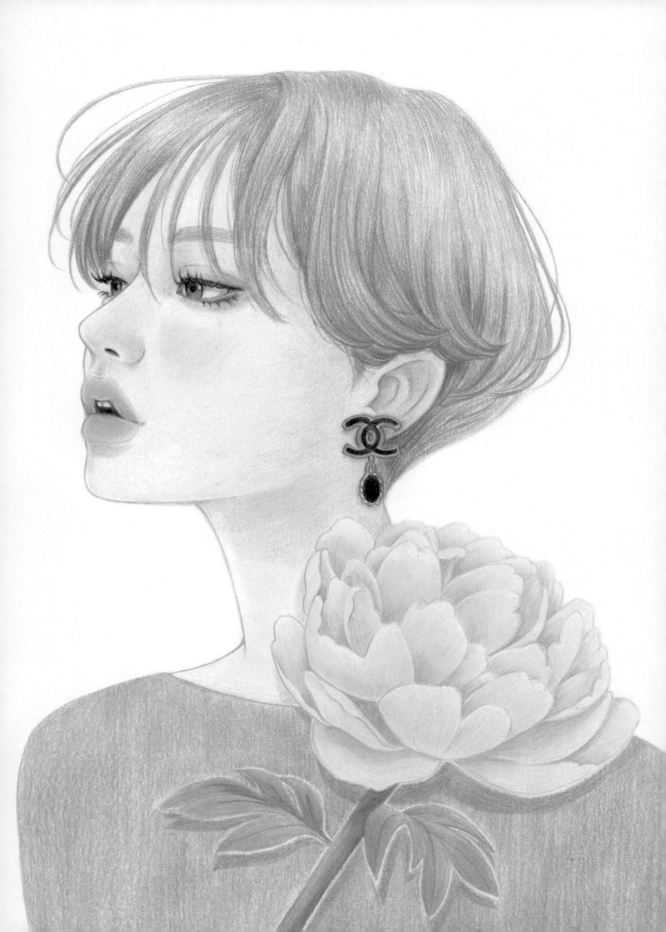

artwork 26

애쉬 핑크
헤어 소녀

한쪽으로 서 있는 상태에서 정면을 바라보고 있는 사면 포즈입니다.
눈을 살짝 내리깔고 있기 때문에 눈 모양이 다소 가늘고 길어 보입니다.
톤 다운된 핑크의 애쉬 핑크 헤어 컬러가 특별해 보이는 소녀를 그려봅시다.

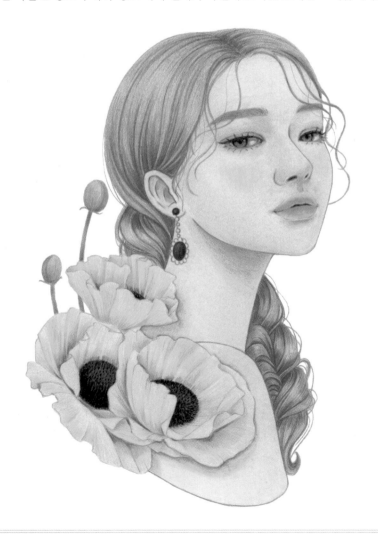

1. 틀고 있는 방향 쪽으로 기울어진 타원에 세로 중심선과 가로선을 그리고, 눈·코·입의 위치를 간단한 도형으로 표시합니다.

2. 위치선을 지우고 이마에서 눈까지는 안으로 들어오고 코의 중간쯤 위치한 광대에서 튀어나오며, 입술의 수평선상에서 급격히 꺾이는 얼굴선을 그립니다. 세로 중심선을 연장했을 때 얼굴선과 만나는 곳에 턱의 가장 뾰족한 부분이 위치합니다. 코와 입의 양 끝, 귀의 위·아래 끝 위치를 확인합니다.

3. 눈썹을 추가하고, 눈의 모양을 간단히 그립니다. 콧구멍과 입술 부분을 부드러운 곡선으로 처리합니다.

4. 눈·코·입의 세부를 그리고 이마의 위치와 헤어스타일의 대략적인 형태를 정합니다.

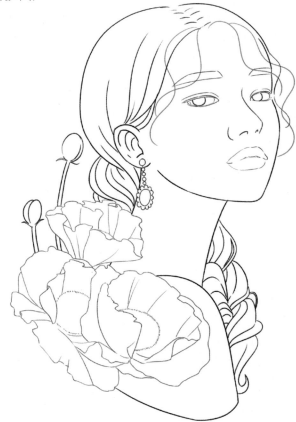

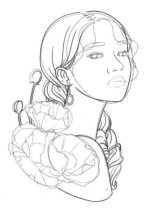

5. 정해진 형태를 기준으로 세부를 그립니다.

스케치 완성

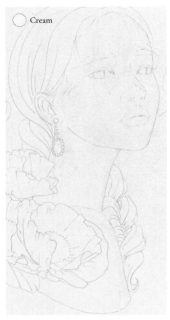

○ Cream

6. 밝은 노란색으로 얼굴의 가장 돌출된 부분과 반사광 부분을 채색합니다. 이후에 다른 색으로 덮일 것이므로 정확한 형태로 칠하지 않아도 됩니다.

tip 돌출된 부분과 반사광 부분

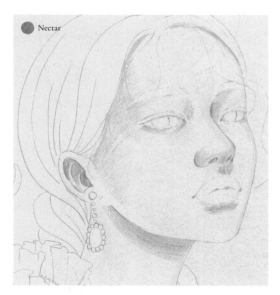

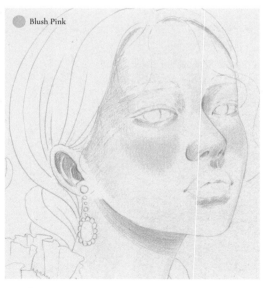

● Nectar

● Blush Pink

7. 피부의 어두운 부분(눈·코·입·귀의 음영 부분, 머리카락이 닿는 부분, 얼굴을 원통형으로 보았을 때 뒤로 넘어가는 부분, 목에 드리운 그림자)을 채색합니다.

8. 밝은 분홍색으로 양쪽 볼을 채색하되, 가장자리에서는 주변과 뚜렷한 경계가 지지 않도록 주의하면서 살살 채색합니다.

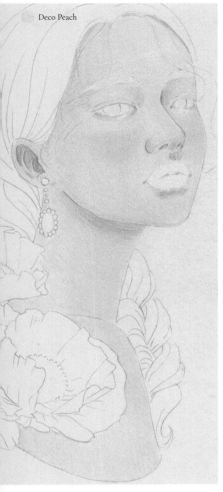

Deco Peach

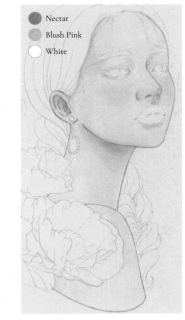

White

Nectar
Blush Pink
White

10. 손에 힘을 주고 피부 전체를 흰색으로 덧칠해 질감을 매끄럽게 만듭니다.

11. 짙은 살구색으로 얼굴의 어두운 부분을 한 번 더 채색하고 볼 터치도 진하게 올려줍니다. 흰색을 덧칠해 부드럽게 블렌딩 하고, 다시 짙은 살구색으로 콧날, 얼굴선, 헤어라인 등 얼굴과 몸의 외곽선을 따라 그려 또렷하게 만듭니다.

9. 옅은 복숭아색으로 피부 전체를 채색합니다. 이때, 먼저 칠한 볼 부분을 완전히 덮어버리지 않도록 주의하고, 목과 어깨의 경우 밝은 부분은 밝게 남겨서 입체감을 주면서 빠짐 없이 채색합니다.

Blush Pink Nectar

Salmon Pink

12. 밝은 분홍색으로 쌍꺼풀 부분과 애교살을 채색하고, 쌍꺼풀 부분을 아이섀도를 바르듯 넓게 채색합니다. 그리고 짙은 살구색으로 눈썹을 연하게 채색합니다.

13. 살구색으로 덧칠해 미묘한 색을 만들어 냅니다.

14. 옅은 복숭아색으로 덧칠해 색들을 부드럽게 블렌딩합니다.

15. 옅은 회색으로 입체감을 주면서 흰자위를 채색하고, 꽃분홍색으로 눈 양 끝의 붉은 부분을 표현합니다.

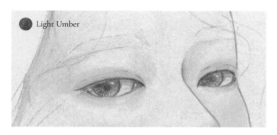

16. 밝은 갈색으로 아이라인을 그리고, 동공과 빛을 받아 밝은 부분의 위치를 고려하면서 동공을 향하는 가는 선을 채워 검은자위를 채색합니다.

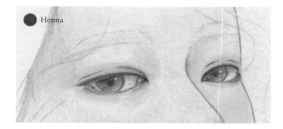

17. 붉은 갈색으로 쌍꺼풀 라인과 아이라인의 색을 진하게 올립니다.

<u>tip</u> 색을 진하게 올릴 때도 힘을 빼고 채색한다는 점을 잊지 맙시다.

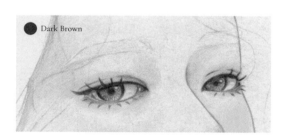

18. 아이라인과 검은자위를 진하게 덧칠하고, 점막 부근에서 나와 위로 휘어 올라가는 곡선 형태의 속눈썹을 그립니다.

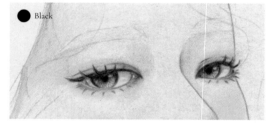

19. 검은색으로 검은자위를 진하게 덧칠하고, 먼저 그린 속눈썹을 비껴가며 속눈썹을 겹쳐 그립니다. 그리고 속눈썹 사이사이를 메우듯 아이라인을 덧칠합니다.

<u>tip</u> 아이라인은 일(一)자로 그어진 형태가 아니라 가늘고 굵은 구간이 있다는 점에 주의합니다.

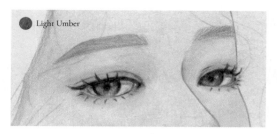

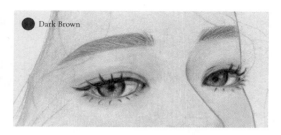

20. 밝은 갈색으로 눈썹의 밑색을 칠합니다.

21. 조금 더 짙은 색으로 앞머리부터 눈썹의 결을 그려 넣습니다.

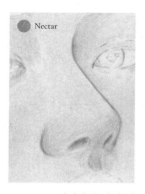

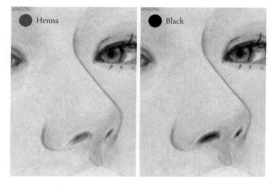

22. 코를 채색하기 전에 피부 채색 단계에서 완성된 코의 상태를 확인합니다. 콧구멍 주변과 콧등처럼 밝은 부분은 밝게 두고, 콧구멍과 콧날(라인), 콧방울 옆선, 인중처럼 어두운 부분은 짙은 살구색으로 덧칠해 확실히 표현합니다.

23. 붉은 갈색으로 어둡게 표현할 부분을 덧칠해 다시 한번 진하게 묘사하고, 콧구멍은 검은색으로 덧칠합니다.

tip 콧구멍 위쪽은 진하게, 아래쪽은 연하게 채색해서 콧구멍 안쪽으로 갈수록 어두워지는 느낌으로 표현합니다.

24. 옅은 복숭아색으로 세로선을 나열해서 면을 채운다는 느낌으로 주름을 표현하며 입술의 밑색을 칠합니다.

25. 밝은 노란색을 입술의 가장자리 위주로 덧칠합니다.

26. 입술의 가운데를 중심으로 바깥으로 퍼져 나가듯이 분홍색을 채색합니다.

tip 입술이 모이는 부분을 중심으로 덧칠을 시작해 가장자리로 갈수록 손에 힘을 빼고 성글게 채색합니다.

Salmon Pink

Carmine Red

tip 입술의 어두운 부분

27. 살구색으로 입술의 가장자리를 덧칠합니다.

28. 꽃분홍색으로 입술의 어두운 부분을 특히 더 진하게 칠하며 전체적인 톤을 올려줍니다. 이때 가장자리는 경계면이 생기지 않고 자연스럽게 이어지도록 손에 힘을 빼고 옅게 채색합니다.

Black

29. 입술이 모이는 부분과 입꼬리 쪽을 검은색으로 채색합니다.

Nectar

30. 짙은 살구색으로 입술 주변에 반사광과 입술의 볼륨으로 인해 생기는 그림자를 표현해 입술의 입체감을 더합니다.

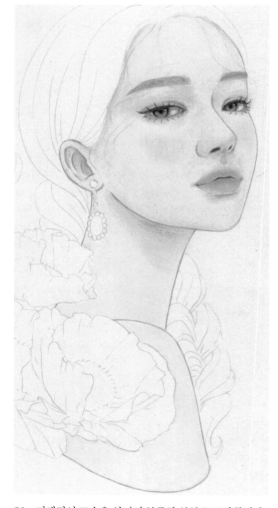

31. 전체적인 모습을 살피며 부족한 부분은 보완합니다.

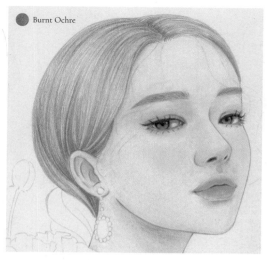

Burnt Ochre

32. 머리카락의 밑색을 칠합니다. 귀 뒤처럼 머리카락이
모여드는 곳은 조금 더 진하게 채색합니다.

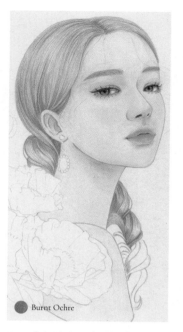

Burnt Ochre

33. 많은 부분은 한 부분씩 그려 나
갑니다. 머리카락이 겹치는 부분은
진하게 채색합니다.

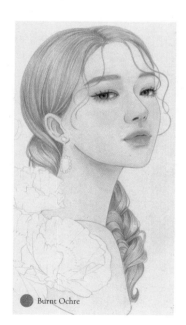

Burnt Ochre

34. 머리카락 전체를 채색한 후 한
올씩 늘어진 앞머리를 그려 넣어 자
연스러움을 더합니다.

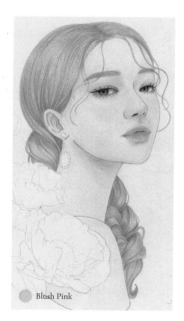

Blush Pink

35. 밝은 분홍색으로 머리카락 전
체를 덧칠합니다. 오래 걸리지만 미
리 채색된 방향대로 한 올씩 그려서
올린다는 느낌으로 채색해야 자연
스럽습니다.

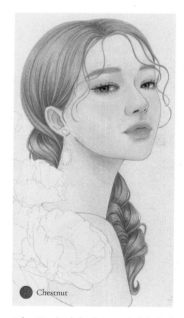

Chestnut

36. 좀 더 진한 색으로 머리카락의
어두운 부분을 다시 한번 꼼꼼하게
채색합니다.

Deco Peach

37. 옅은 복숭아색으로 진하기를 달리하며 꽃잎을 채색합니다.

Blush Pink

38. 밝은 분홍색으로 꽃잎의 어두운 부분을 찾아서 입체감을 줍니다.

Salmon Pink

39. 살구색으로 덧칠해서 미묘한 색을 만듭니다.

Pink

40. 분홍색으로 꽃잎의 어두운 부분을 채색합니다.

Carmine Red

41. 보다 진한 색으로 어두운 부분을 확실하게 채색합니다.

Black Grape

42. 보라색으로 꽃의 중심부를 채색합니다. 선을 짧게 써서 질감을 나타냅니다.

Black

43. 검은색으로 질감을 도드라지게 만듭니다.

Celadon Green　**Slate Grey**

44. 청자색으로 꽃봉오리를 채색하고, 탁한 파란색으로 음영을 주어 두께를 표현합니다.

Cool Grey 50　**Black Grape**

45. 귀걸이의 외곽선을 그리고, 안쪽을 채색합니다.

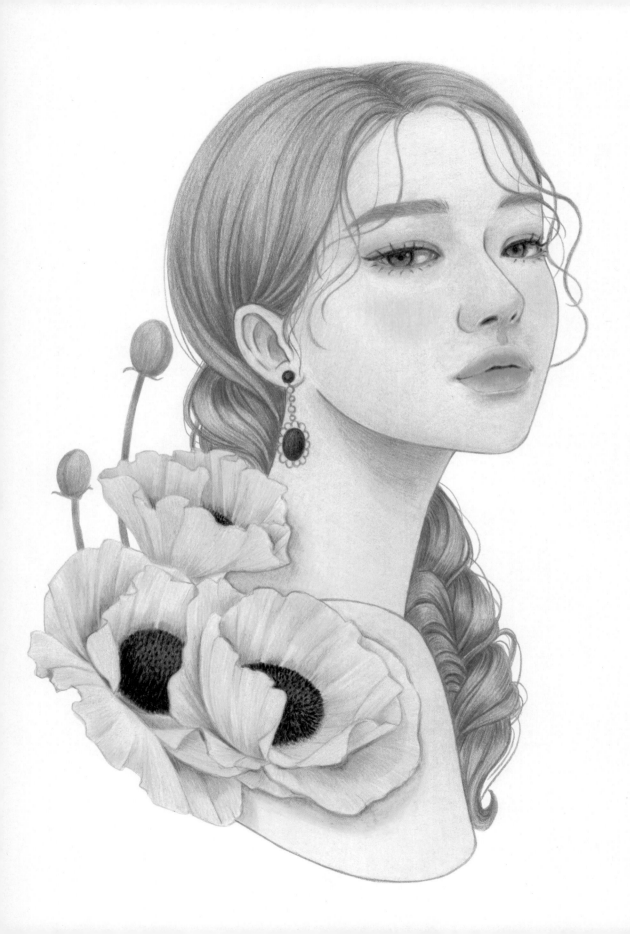

artwork 27

튤립 소녀

고개를 살짝 기울이고 정면을 바라보는 포즈입니다.
기울인 자세 때문에 정면 정자세 포즈에서 기울인 쪽의 눈 표현이 조금 달라집니다.
튤립과 같이 있는 소녀를 그려봅시다.

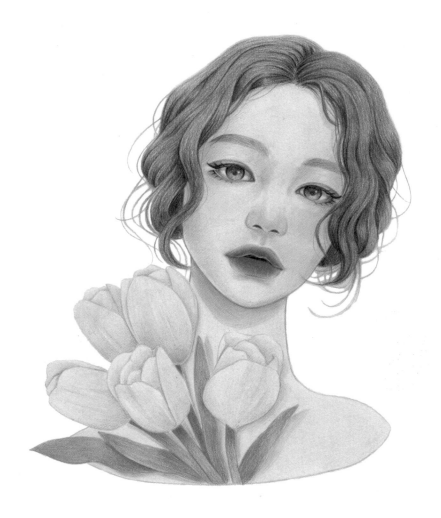

1. 타원에 세로 중심선과 가로선을
그리고, 눈·코·입의 위치를 간단한
도형으로 표시합니다.

2. 위치선을 지우고 굴곡진 얼굴선
을 그립니다. 코와 입의 양 끝 위치
를 확인합니다.

3. 눈썹을 추가하고, 아몬드 형태로
눈을 그려 넣은 다음 콧구멍과 입술
부분을 부드러운 곡선으로 처리합
니다.

4. 눈·코·입의 세부를 그리고 이마
의 위치와 헤어스타일의 대략적인
형태를 정합니다.

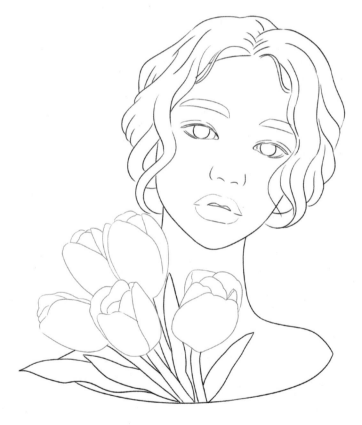

5. 정해진 형태를 기준으로 세부를
그립니다.

스케치 완성

○ Cream

6. 밝은 노란색으로 얼굴의 돌출된 부분과 반사광 부분을 연하게 채색합니다. 이후에 다른 색으로 덮일 것이므로 정확한 형태로 칠하지 않아도 됩니다.

<u>tip</u> 돌출된 부분과 반사광 부분

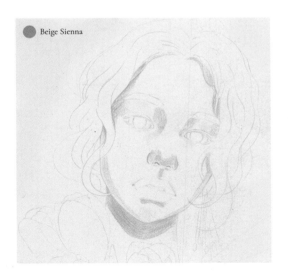

● Beige Sienna

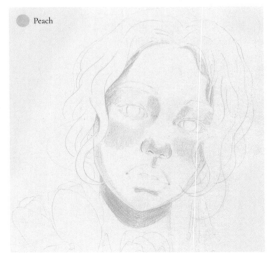

● Peach

7. 옅은 갈색으로 피부의 어두운 부분(눈·코·입의 음영 부분, 머리카락이 닿는 부분, 얼굴 가장자리 안쪽, 목에 드리운 그림자)을 채색합니다.

8. 복숭아색으로 양쪽 볼을 채색합니다. 이때, 주변 피부와 급격한 경계가 지지 않도록 가장자리 부분에서는 특히 힘을 빼고 살살 칠합니다.

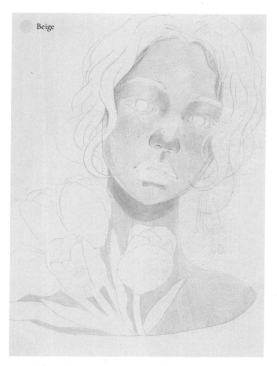

Beige

9. 먼저 칠한 볼 부분을 덮어버리지 않도록 주의하면서 옅은 노란색으로 피부의 전체를 채색합니다.

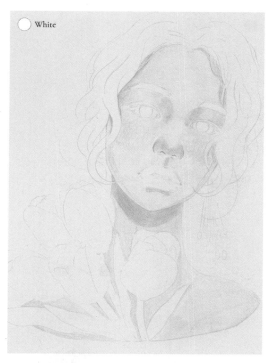

White

10. 손에 힘을 주고 피부 전체를 흰색으로 강하게 덧칠해서 질감을 매끄럽게 만듭니다.

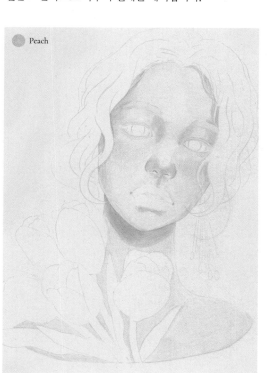

Peach

11. 얼굴의 어두운 부분을 복숭아색으로 한 번 더 덧칠해 형태를 좀 더 뚜렷하게 만듭니다.

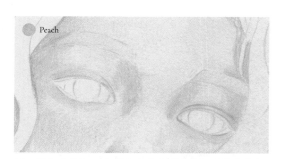

Peach

12. 복숭아색으로 쌍꺼풀 부분과 애교살을 채색합니다.

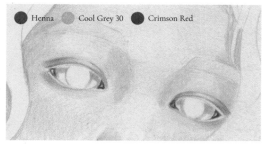

Henna Cool Grey 30 Crimson Red

13. 붉은 갈색으로 덧칠해 색을 진하게 올리고, 옅은 회색으로 흰자위를, 빨간색으로 눈 양 끝을 채색합니다.

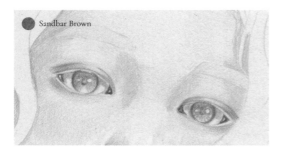

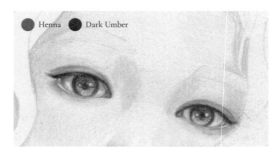

14. 동공과 빛을 받는 부분의 위치를 고려하면서 동공을 향하는 가는 선을 채워 검은자위의 밑색을 칠합니다.

15. 붉은 갈색으로 눈가를 좀 더 붉게 채색하고, 진한 갈색으로 아이라인과 검은자위를 덧칠해 색을 진하게 올립니다.

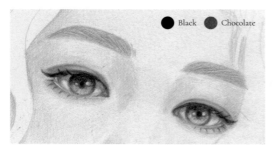

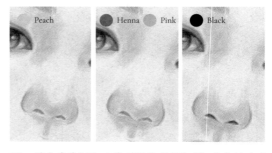

16. 검은색으로 속눈썹을 그리고 속눈썹 사이를 메우듯 아이라인을 덧그린 다음, 검은자위를 덧칠합니다. 갈색으로 눈썹의 밑색을 칠한 다음, 눈썹의 결을 그려 넣습니다.

17. 복숭아색으로 코의 어두운 부분(코끝 아래 삼각지대, 콧방울, 콧구멍, 인중, 코 밑 그림자)을 덧칠한 다음, 붉은 갈색으로 콧방울 옆선과 콧구멍을, 분홍색으로 코 밑 그림자를, 검은색으로 콧구멍을 채색합니다.

18. 피부 톤과 같은 색으로 입술의 가장자리를 채색하고 연분홍색으로 덧칠하면서 먼저 칠해 놓은 색과 자연스럽게 섞이도록 합니다.

19. 세로선을 나열해서 주름을 표현하며 자주색을 덧칠합니다. 어두운 부분은 더 진하게 색을 올려 입술에 입체감을 줍니다.

tip 입술의 어두운 부분

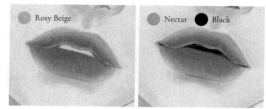

20. 연분홍색으로 블렌딩해 색이 매끄럽게 섞이도록 한 다음, 다시 한번 자주색을 올립니다.

21. 탁한 분홍색을 덧칠해서 전체적으로 톤을 낮추고, 짙은 살구색으로 밝은 부분을 표현한 다음, 검은색으로 입안과 입꼬리, 아랫입술 맨 아래 외곽을 채색합니다.

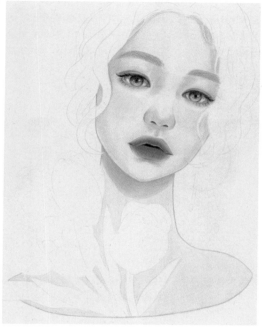

22. 전체적인 모습을 살펴보고 부족한 부분은 보완합니다.

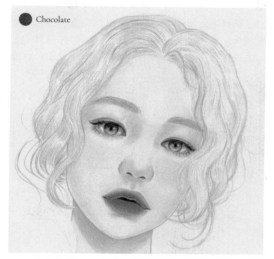

23. 간단한 선으로 머리카락의 크고 작은 덩어리를 표시하고, 머리카락의 밝은 부분이 될 곳을 먼저 채색합니다.

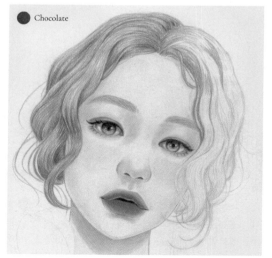

24. 같은 색을 진하게 사용해 한 구획씩 차례로 채색해 나갑니다. 가는 선을 여러 번 겹쳐 그으면서 덩어리의 경계선이나 머리카락이 겹치는 부분은 진하게 채색합니다.

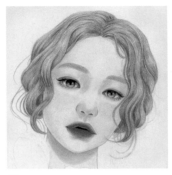

● Chocolate

25. 차례대로 채색해 머리카락 전체 채색을 완성합니다.

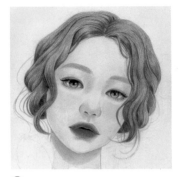

● Dark Umber

26. 보다 진한 색으로 머리카락의 톤을 올립니다. 앞서 칠한 것과 같은 방향으로 한 올씩 채색해야 어색하지 않습니다.

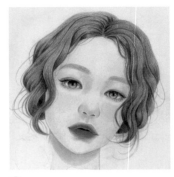

● French Grey 90

27. 짙은 회색으로 머리카락의 어두운 부분을 한 번 더 진하게 만들고, 불규칙하게 흘러나온 잔머리도 표현합니다.

● Egg Shell

28. 꽃잎의 밝은 부분을 먼저 채색합니다.

● Deco Peach

29. 옅은 복숭아색으로 밝은 부분을 확장합니다.

● Pink Rose

30. 연분홍색으로 꽃잎의 나머지 부분을 채색해서 분홍빛으로 만듭니다.

○ White

31. 흰색으로 덧칠해서 꽃잎의 질감을 매끄럽게 만듭니다.

● Peach　● Kelly Green

32. 복숭아색으로 덧칠해서 꽃잎을 정리하고, 녹색으로 줄기와 잎을 채색합니다.

● Peacock Green

33. 더 짙은 색으로 줄기와 잎의 어두운 부분을 채색해서 입체감을 더합니다.

artwork 28

프로테아 소녀

옆으로 서서 정면 쪽으로 얼굴을 살짝 돌리고 있는 포즈로,
사면의 턱을 당기고 있는 포즈를 응용해서 그릴 수 있습니다.
프로테아 꽃 배경이 분위기를 더하는 시크한 매력의 단발머리 소녀를 그려봅시다.

1. 타원에 세로 중심선과 가로선을 그리고, 눈·코·입의 위치를 간단한 도형으로 표시합니다.

2. 위치선을 지우고 굴곡진 얼굴선을 그립니다. 이마에서 눈까지는 안으로 들어오고 가장 튀어나온 광대는 코의 중간에 위치합니다. 코와 입의 양 끝 위치를 확인합니다.

3. 눈썹을 추가하고, 아몬드 형태로 눈을 그려 넣은 다음 콧구멍과 입술 부분을 부드러운 곡선으로 처리합니다.

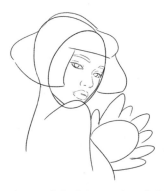

4. 눈·코·입의 세부를 그리고 이마의 위치와 앞머리, 헤어스타일의 대략적인 형태를 정합니다.

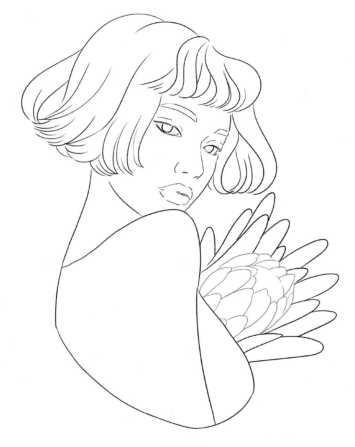

5. 정해진 형태를 기준으로 세부를 그립니다.

스케치 완성

○ Cream

6. 밝은 노란색으로 얼굴의 돌출된 부분과 반사광 부분을 채색합니다. 이후에 다른 색으로 덮일 것이기 때문에 정확한 형태로 채색하지 않아도 됩니다.

tip 돌출된 부분과 반사광 부분

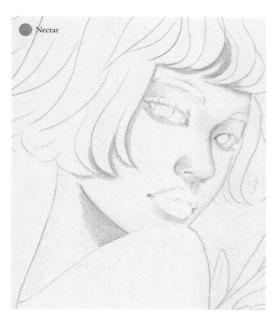

● Nectar

7. 짙은 살구색으로 피부의 어두운 부분(눈·코·입의 음영 부분, 머리카락이 닿는 부분, 목에 드리운 그림자)을 채색합니다.

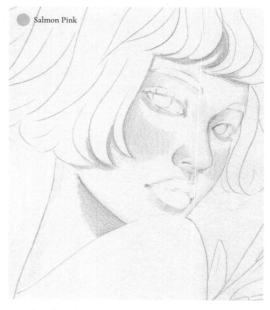

● Salmon Pink

8. 살구색을 양쪽 볼에 채색합니다. 주변 피부와 급격한 경계가 지지 않도록 가장자리 부분에서는 특히 힘을 빼고 살살 채색합니다.

· 284 ·

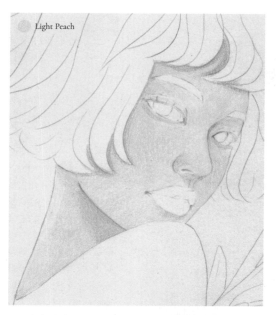

Light Peach

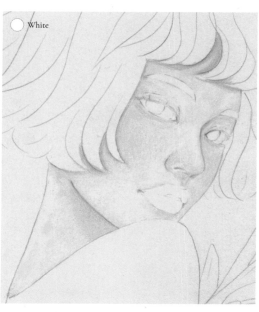

White

9. 먼저 칠한 볼 부분을 완전히 덮어버리지 않도록 주의
하면서 옅은 살구색으로 전체 피부를 채색합니다.

10. 손에 힘을 주고 피부 전체를 흰색으로 덧칠해 질감
을 부드럽게 만듭니다.

Peach

Permanent Red

11. 복숭아색으로 눈두덩과 애교살을 채
색하되, 눈두덩 쪽은 아이섀도를 바르듯
넓게 채색합니다. 눈썹도 연하게 채색합
니다.

12. 빨간색으로 쌍꺼풀 부분을 진하게 덧
칠합니다.

Peach Cool Grey 30 Permanent Red

Warm Grey 70

13. 먼저 칠한 빨간색을 복숭아색으로 덧
칠해 자연스럽게 블렌딩 하고, 옅은 회색
으로 흰자위를, 빨간색으로 눈 양 끝을 채
색합니다.

14. 짙은 회색으로 아이라인을 그리고,
동공과 빛을 받는 부분의 위치를 고려하
면서 동공을 향하는 가는 선을 채워 검은
자위를 채색합니다.

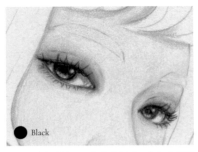

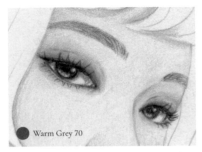

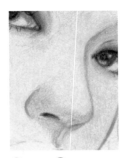

15. 검은색으로 아이라인과 검은자위를 진하게 덧칠하고, 속눈썹을 그려 넣습니다.

tip 눈이 살짝 감겨 있기 때문에 속눈썹의 길이는 많이 길지 않아야 자연스럽습니다.

16. 눈썹에 짙은 회색으로 밑색을 깔고, 같은 색을 진하게 사용해 눈썹의 결을 묘사합니다.

17. 짙은 살구색으로 코의 어두운 부분(콧방울 옆선과 코끝 아래 삼각지대, 콧날, 코 밑 그림자)을 채색해 코의 형태를 좀 더 뚜렷하게 살리고 짙은 회색으로 콧구멍을 채색합니다.

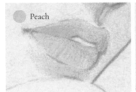

18. 세로선을 나열해서 입술의 주름을 표현하며 밑색을 칠합니다. 이때, 입술의 어두운 부분은 진하게 색을 올립니다.

tip 입술의 어두운 부분

19. 빨간색으로 입술을 덧칠합니다. 입술의 어두운 부분을 진하게 채색해 상대적으로 연한 부분이 입술의 밝은 부분이 되게 합니다.

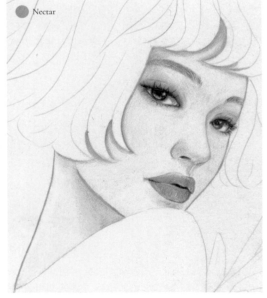

20. 검은색으로 가장 어두운 부분, 즉 입안과 입꼬리, 아랫입술 맨 아래 외곽을 채색합니다.

21. 얼굴의 전체적인 모습을 살피며 부족한 부분을 보완하고, 피부의 외곽선을 그려 넣습니다.

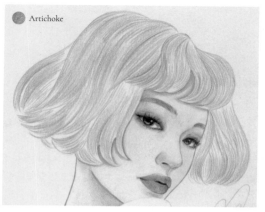

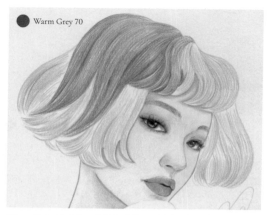

22. 간단한 선으로 크고 작은 머리카락 덩어리를 표시한 후, 녹색이 도는 노란색으로 밑색을 깔아줍니다.

tip 밑색의 톤만 느껴지게 진한 색으로 덧칠할 때는 밑색을 성글게 채색하고, 밑색의 결이 보이게 덧칠할 때는 밑색을 꼼꼼하게 채색합니다. 여기서는 촘촘히 채색할 필요는 없습니다.

23. 짙은 회색을 덧칠합니다. 구획을 나누어 한 부분씩 채색해 나갑니다.

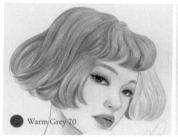

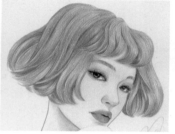

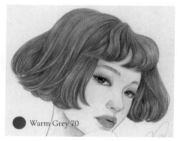

24. 덩어리의 경계 부분이나 머리카락이 모이는 곳은 조금 더 진하게 채색 하면서 차례차례 채색해 나갑니다.

25. 같은 색을 진하게 사용해서 머리 카락의 톤을 좀 더 올려줍니다.

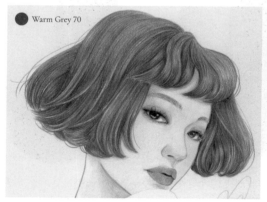

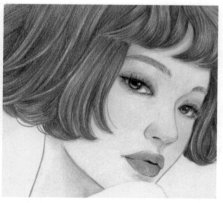

26. 주변으로 튀어나온 가는 머리카락들을 그려 넣어 자 연스러움을 더합니다.

27. 진해진 머리카락으로 인해 상대적으로 약해 보이는 얼굴의 부분을 덧칠해줍니다. 볼과 그림자의 톤을 올렸 습니다.

○ Celadon Green ● Kelp Green

○ Pale Sage ● Marine Green ○ Cream

28. 잎맥은 하얗게 남겨둔 채 청자색으로 잎의 밝은 부분을 먼저 채색하고, 녹색으로 잎의 진한 부분을 채색해 밑색과 자연스럽게 섞이도록 합니다.

29. 밝은 연두색으로 덧칠해 블렌딩 하고, 탁한 녹색으로 잎의 가장 어두운 부분을, 밝은 노란색으로 꽃잎의 밝은 부분을 채색합니다.

○ Salmon Pink ● Permanent Red

○ Deco Peach ● Mahogany Red

30. 꽃잎의 모양을 고려하며 진하기를 달리해 모양을 잡고, 진한 부분을 중심으로 빨간색으로 톤을 올립니다.

31. 옅은 복숭아색으로 색들을 자연스럽게 섞어주고, 자주색으로 꽃의 중심부를 채색합니다.

● Mahogany Red ● Prussian Green

● Black

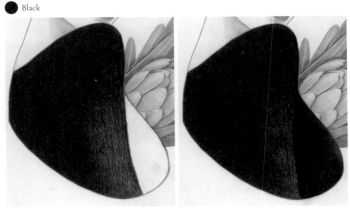

32. 꽃의 중심부와 잎의 진한 부분을 한 번 더 진하게 채색합니다.

33. 검은색으로 옷을 채색하되, 어깨와 팔 부분을 먼저 채색하고 가슴 부분을 채색합니다. 이때, 팔 부분은 살짝 옅게 채색해 입체감을 살립니다.

tip 테두리를 먼저 그려놓고 색을 채워 넣으면 깔끔하게 채색할 수 있습니다.

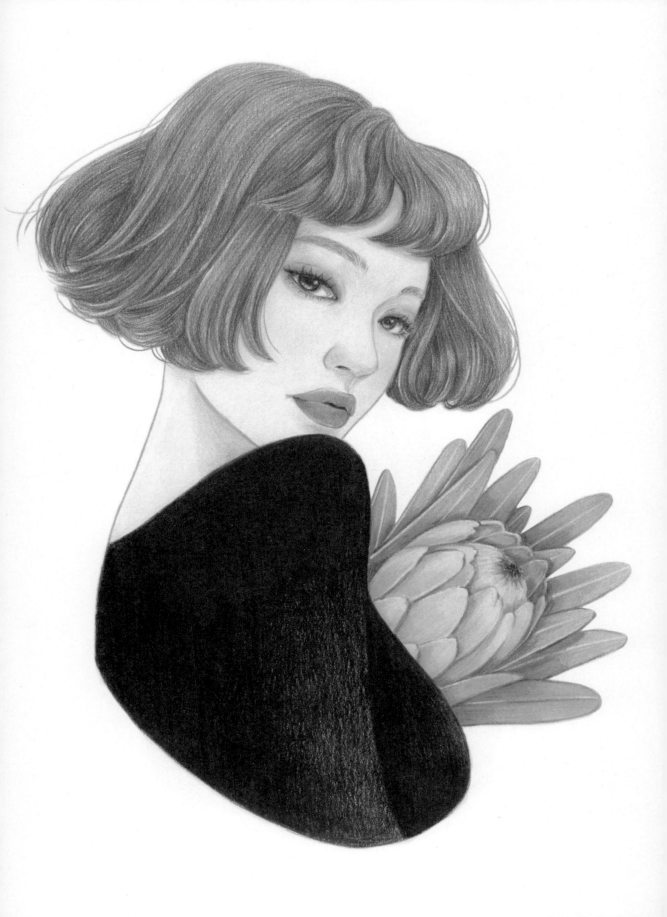

artwork 29

테슬
귀걸이 소녀

정면 상태에서 턱을 당기고 있는 포즈입니다.
턱을 당긴 각도 때문에 귀의 위치가 조금 올라가 보이고, 정수리가 높아 보입니다.
테슬 귀걸이를 한 풍성한 머릿결의 소녀를 그려봅시다.

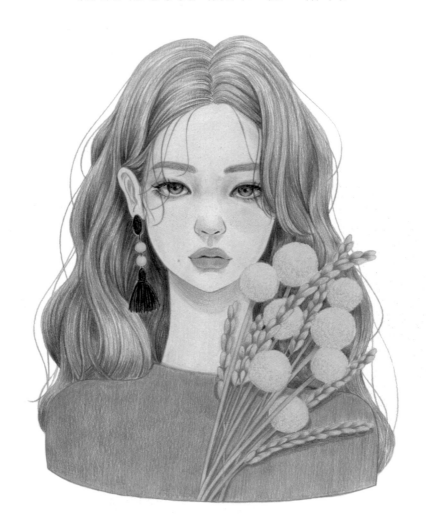

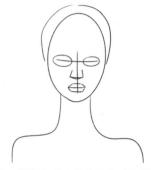

1. 타원에 세로 중심선과 가로선을 그리고, 눈·코·입의 위치를 간단한 도형으로 표시합니다.

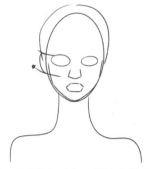

2. 위치선을 지우고 굴곡진 얼굴선을 그립니다. 턱을 당기고 있는 각도로 인해 귀의 위치는 위로 올라가게 됩니다.

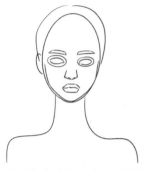

3. 눈썹을 추가하고, 아몬드 형태로 눈을 그려 넣은 다음 콧구멍과 입술 부분을 부드러운 곡선으로 처리합니다.

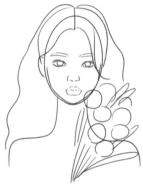

4. 눈·코·입의 세부를 그리고 이마의 위치와 헤어스타일의 대략적인 형태를 정합니다. 이때 정수리 부분이 길게 보이는 점에 유의합니다.

5. 정해진 형태를 기준으로 세부를 그립니다.

스케치 완성

Cream

Nectar

6. 밝은 노란색으로 얼굴의 돌출된 부분과 반사광 부분을 채색합니다. 이후에 다른 색으로 덮일 것이므로 정확한 형태로 칠하지 않아도 됩니다.

tip 돌출된 부분과 반사광 부분

7. 짙은 살구색으로 얼굴의 어두운 부분(눈·코·입·귀의 음영 부분, 얼굴 가장자리 안쪽, 목에 드리운 그림자)을 채색합니다.

tip 얼굴 가장자리의 경우 외곽 라인이 아니라 라인에서 살짝 안으로 들어온 부분을 채색해야 합니다. 외곽 라인은 가장 밝은 부분으로 반사광 위치입니다.

8. 살구색으로 양쪽 볼과 인중 부분을 채색합니다.

9. 먼저 칠한 볼 부분이 덮이지 않도록 하면서 옅은 살구색으로 피부 전체를 채색합니다.

10. 손에 힘을 주고 피부 전체를 강하게 흰색으로 덧칠해서 매끄럽게 표현합니다.

11. 살구색으로 쌍꺼풀 부분과 애교살, 그리고 눈썹을 채색하고, 점막과 쌍꺼풀 라인은 짙은 살구색으로 채색합니다.

12. 짙은 살구색으로 덧칠하고 분홍색으로 그 바깥쪽을 채색합니다. 옅은 회색으로 흰자위와 검은자위를, 빨간색으로 눈 양 끝을 채색합니다.

13. 청자색으로 검은자위를 덧칠하고 흰자위 위쪽에는 속눈썹에 의해 생긴 그림자를 표현해줍니다. 갈색으로 아이라인과 속눈썹을 그립니다.

14. 짙은 회색으로 동공으로 향하는 가는 선을 채워 검은자위를 덧칠하고, 동공과 눈동자 테두리를 진하게 덧칠합니다. 같은 색으로 속눈썹을 덧그린 후 속눈썹 사이를 메꾸듯이 아이라인을 진하게 덧칠합니다.

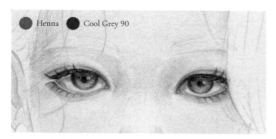

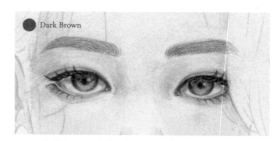

15. 눈가의 붉은 부분을 붉은 갈색으로 덧칠합니다. 더 진한 회색으로 아이라인과 검은자위를 다시 한번 덧칠하고, 속눈썹을 덧그린 다음, 사이를 메꾸듯 아이라인을 덧칠합니다.

16. 갈색으로 눈썹을 밑칠하고, 같은 색을 진하게 사용해서 눈썹의 결을 그려 넣습니다.

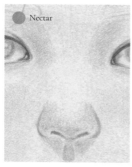

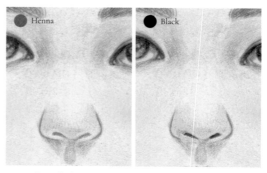

17. 코의 채색 상태를 확인하고 부족한 부분이 있다면 복숭아색으로 음영 부분을 보완합니다.

tip 콧구멍 주변은 밝게 처리하는 점과 인중에 드리운 그림자까지 채색하는 것을 잊지 않습니다.

18. 붉은 갈색으로 코의 어두운 부분(코끝 아래 삼각지대, 콧방울 옆선, 콧구멍, 코 밑 그림자)을 덧칠해 색을 진하게 올리고, 검은색으로 콧구멍을 채색합니다.

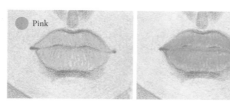

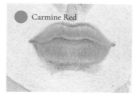

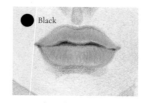

19. 분홍색으로 입술 외곽과 입술이 모이는 곳의 라인을 그리고, 세로선을 채워 입술의 주름을 표현하면서 밑색을 깔아준 다음 같은 색으로 보다 진하게 덧칠합니다.

20. 꽃분홍색으로 덧칠하되, 입술의 어두운 부분은 특히 진하게 채색하여 입체감을 줍니다.

tip 입술의 어두운 부분

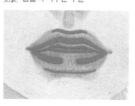

21. 검은색으로 입술이 모이는 부분과 입꼬리를 채색합니다.

tip 입술이 모이는 곳의 라인은 검은색 선이 일(一)자 형태로 쭉 그어지지 않도록 주의합니다.

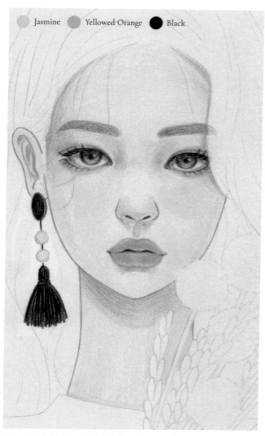

23. 간단한 선으로 머리카락의 크고 작은 덩어리를 표시해 둡니다.

tip 진한 색을 먼저 채색하고 연한 색을 채색하면 색이 번져 지저분해질 수 있기 때문에, 머리카락의 흐름만 잡아놓고 밝은 꽃 부분을 먼저 채색합니다.

22. 전체적인 모습을 살펴보며 부족한 부분은 보완하고, 귀걸이를 채색합니다.

24. 노란 꽃은 옅은 노란색을 보글보글한 선으로 동그라미를 뭉쳐 그리듯이 채색합니다.

25. 조금 더 진한 색으로 아랫부분에 몽글몽글한 선을 그려 넣은 다음 보라색으로 보리를 채색합니다.

26. 보다 진한 색으로 보리의 어두운 부분을 채색해서 입체감을 살립니다.

● Putty Beige

27. 줄기를 채색합니다.

● French Grey 50

28. 보다 진한 색으로 줄기의 어두운 부분을 채색해 입체감을 살립니다.

● Dark Brown

29. 가는 선을 여러 겹 겹쳐 그으면서 한 부분씩 머리카락을 채색해 나갑니다.

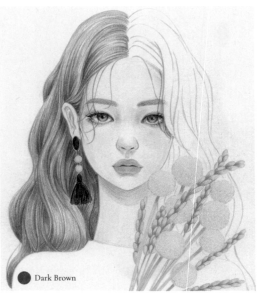

● Dark Brown

30. 귀에 걸리는 부분처럼 머리카락이 모여들거나 겹치는 부분은 진하게 채색합니다.

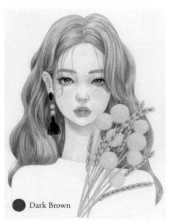

● Dark Brown

31. 꽃의 뒤쪽으로 보이는 머리카락까지 빠짐없이 채색합니다.

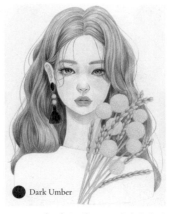

● Dark Umber

32. 보다 짙은 색으로 머리카락의 어두운 부분을 한 번 더 채색해 색을 올립니다.

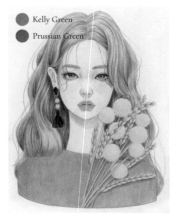

● Kelly Green
● Prussian Green

33. 녹색으로 옷을 채색하고, 좀더 짙은 색으로 옷에 드리운 식물의 그림자를 그려 완성합니다.

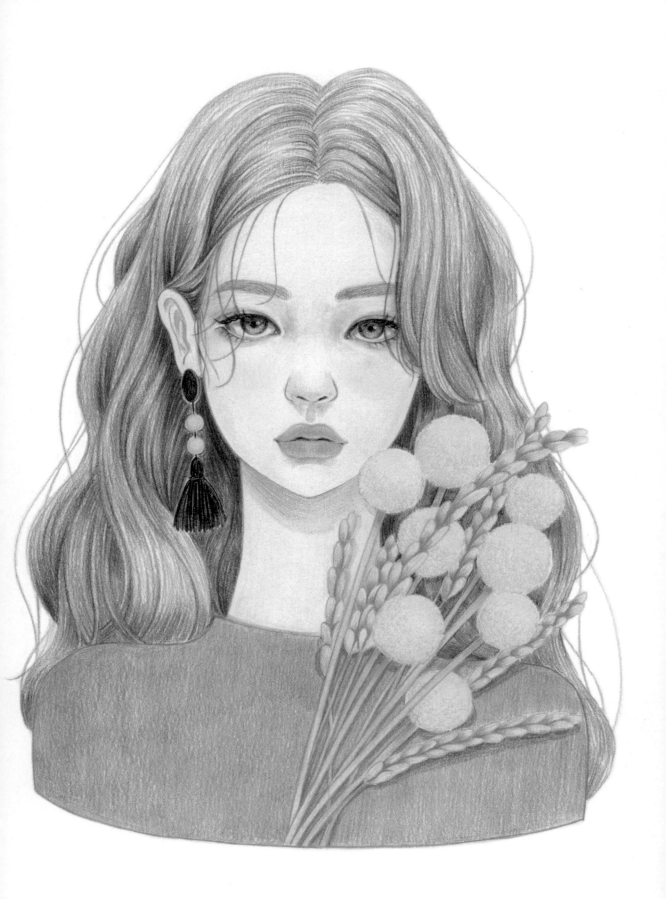

artwork 30

흑진주
귀걸이 소녀

정면 자세이지만 얼굴을 한쪽으로 기울이고 옆을 쳐다보는 포즈입니다.
눈을 살짝 내리깔고 옆을 흘깃 보고 있는 자세이므로 눈을 표현할 때 세심하게 신경 쓸 필요가 있습니다.
흑진주 귀걸이를 한 소녀를 그려봅시다.

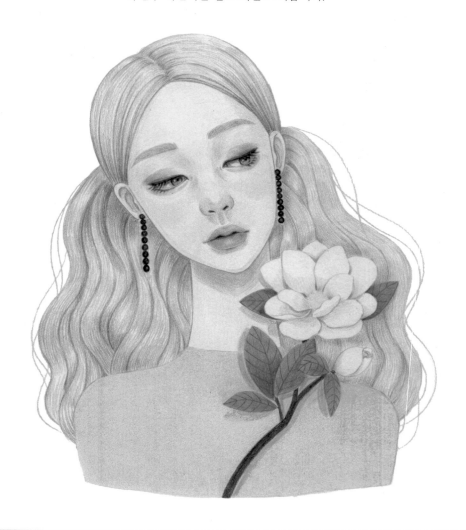

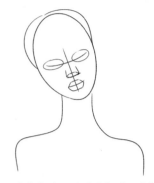

1. 타원에 세로 중심선과 가로선을 그리고, 눈·코·입의 위치를 간단한 도형으로 표시합니다.

2. 위치선을 지우고 굴곡진 얼굴선을 그립니다. 코와 입의 양 끝, 귀의 위·아래 끝 위치를 확인합니다.

3. 눈썹을 추가합니다. 눈꺼풀은 거의 일자로 뻗어 있고, 언더라인은 곡선으로 휘어진 형태로 간단히 눈을 그려 넣은 다음, 콧구멍과 입술 부분을 부드러운 곡선으로 처리합니다.

4. 눈·코·입의 세부를 그리고 이마의 위치와 헤어스타일의 대략적인 형태를 정합니다. 식물의 위치도 대강 잡아줍니다.

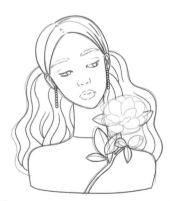

5. 정해진 형태를 기준으로 세부를 그립니다.

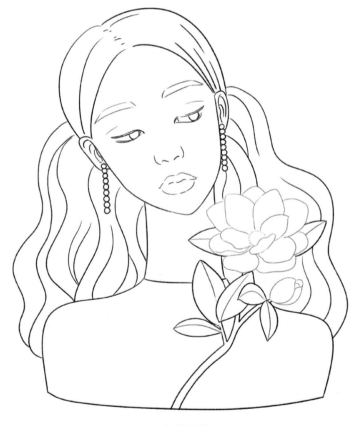

스케치 완성

○ Cream

6. 밝은 노란색으로 얼굴의 돌출된 부분과 반사광 부분을 연하게 채색합니다. 위에 다른 색으로 덮일 것이므로 정확한 형태가 나오지 않아도 괜찮습니다.

tip 돌출된 부분과 반사광 부분

● Nectar

● Salmon Pink

7. 짙은 살구색으로 피부의 어두운 부분(눈·코·입·귀의 음영 부분, 머리카락이 닿는 부분, 얼굴의 가장자리 안쪽, 목에 드리운 그림자)을 채색합니다.

8. 주변 피부와 급격한 경계가 지지 않도록 주의하면서 살구색으로 양쪽 볼을 채색합니다.

Deco Peach

9. 살구색으로 칠한 볼 부분을 완전히 덮지 않도록 주의하면서 옅은 복숭아색으로 피부 전체를 채색합니다.

White

10. 손에 힘을 주어 피부 전체를 강하게 흰색으로 덧칠해서 질감을 매끄럽게 만듭니다.

Nectar

11. 짙은 살구색으로 눈두덩과 애교살을 채색합니다. 눈을 반쯤 감고 있는 모습이라 눈꺼풀에 채색되는 면적이 넓습니다.

Raspberry

12. 자주색으로 눈 주변을 덧칠해 색을 올리고 점막 부분과 언더라인의 끝 쪽은 특히 더 진하게 덧칠합니다.

Cool Grey 50 Raspberry

13. 회색으로 입체감을 주며 눈의 흰자위를 채색하고, 자주색으로 눈의 양 끝을 채색해 눈의 붉은 부분을 표현합니다.

Cool Grey 50 Burnt Ochre

14. 회색으로 동공과 빛을 받는 부분의 위치를 고려하면서 검은자위의 밑색을 깔아줍니다. 밝은 갈색으로 아이라인과 언더라인을 보다 진하게 채색합니다.

15. 짙은 회색으로 눈꺼풀 쪽 아이라인을 진하게 그리고, 동공을 비롯한 검은자위를 채색합니다.

tip 눈을 아래로 내리뜬 모습이므로 눈꺼풀의 아이라인을 그릴 때 눈 앞머리부터 끝까지 은은한 물결 무늬의 곡선이 이어진다고 생각하면서 선을 그려 주어야 내리뜬 눈의 느낌이 제대로 살아납니다.

16. 같은 색을 사용해 바깥쪽으로 휘어지는 곡선 형태로 아래로 뻗쳐 있는 속눈썹을 그립니다.

17. 회색으로 흰자위 위쪽에 속눈썹의 그림자를 표현한 후, 검은색으로 먼저 그린 속눈썹을 비껴가며 속눈썹을 겹쳐 그립니다. 짙은 살구색으로 눈썹의 밑색을 칠합니다.

18. 밝은 갈색으로 눈썹을 채색합니다.

19. 같은 색을 진하게 올리며 눈썹의 결을 그려 넣습니다.

20. 코의 채색 상태를 확인해 짙은 살구색으로 음영 부분을 보완한 다음, 진한 색으로 코의 어두운 부분(콧방울 옆선, 콧구멍, 코끝 아래 삼각지대, 코 밑 그림자, 인중)을 덧칠하고, 검은색으로 콧구멍을 덧칠합니다.

Blush Pink

Carmine Red

Carmine Red

21. 밝은 분홍색으로 입술의 밑색을 깔고 꽃분홍색으로 입술의 외곽과 입술이 모이는 곳의 라인을 진하게 그립니다.

22. 세로선을 나열해 입술의 주름를 표현하며 덧칠합니다. 이때, 입술의 밝은 부분에는 흰 공간을 남기면서, 어두운 부분은 좀 더 진하게 색을 올려줍니다.

tip 입술의 어두운 부분

Deco Peach

Carmine Red

Raspberry

Black

23. 옅은 복숭아색으로 덧칠해 먼저 칠한 색을 자연스럽게 블렌딩 하고, 꽃분홍색으로 입술의 톤을 진하게 올립니다.

24. 진한 색으로 입술이 모이는 부분, 아랫입술의 양 옆과 아래를 채색해 입체감을 더하고, 검은색으로 입술이 모이는 부분과 입꼬리, 아랫입술 맨 아래 외곽을 채색합니다.

Nectar

25. 입술 주변의 피부를 묘사해 입체감을 더합니다.

tip 입술의 바로 위는 밝게 두고 그 위로 피부색을 진하게 칠하면 입술이 입체적으로 보입니다. 아랫입술 아래 그림자도 표현합니다.

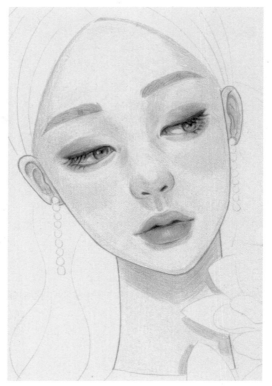

26. 얼굴의 전체적인 모습을 살피고 부족한 부분은 보완합니다.

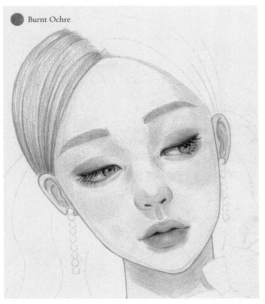

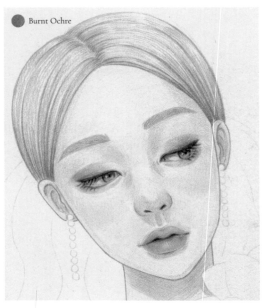

27. 간단한 선으로 머리카락의 크고 작은 덩어리를 표시하고, 한 구획씩 채색해 나갑니다.

28. 가는 선을 여러 겹 겹쳐 그리면서 귀 뒤처럼 머리카락이 모여 들어오는 곳은 진하게 채색합니다.

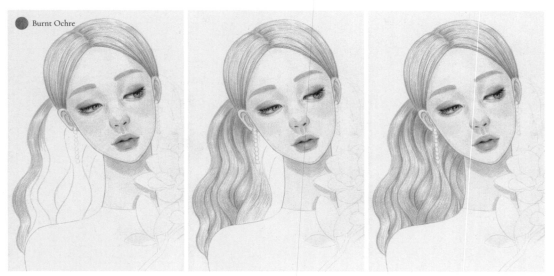

29. 덩어리 단위로 한 구획씩 계속해서 채색해 나갑니다. 덩어리가 만나는 곳이나 머리카락이 겹치는 곳은 확실하게 진하게 표현하면서 채색합니다.

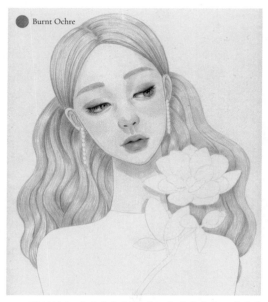

Burnt Ochre

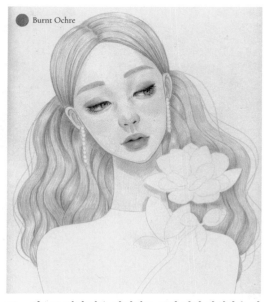

Burnt Ochre

30. 꽃 부분은 건너뛰면서 꽃 뒤쪽의 머리카락도 빠짐없이 채색합니다.

31. 옆으로 삐져 나온 잔머리도 그려 넣어 사실감을 더합니다.

Cool Grey 30 Egg Shell

Cool Grey 50

Kelly Green

32. 옅은 회색으로 꽃잎의 어두운 부분을 채색하고 노란색으로 중심부를 채색합니다.

33. 보다 진한 색으로 꽃잎에 입체감을 더합니다.

34. 녹색으로 잎을 채색합니다.

● Pale Sage

35. 밝은 연두색으로 잎을 덧칠해서 매끄럽게 만듭니다.

● Prussian Green

36. 잎을 채색한 색보다 좀 더 진한 색으로 잎의 어두운 부분을 채색합니다.

● Prussian Green

37. 같은 색으로 잎맥을 그립니다.

● Dark Brown

38. 갈색으로 가지를 채색합니다.

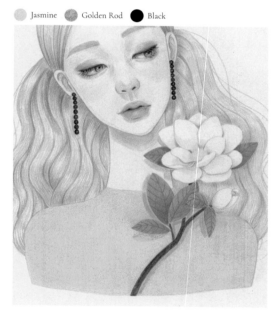

● Jasmine ● Golden Rod ● Black

39. 노란색으로 손에 힘을 주어 옷을 진하게 채색하고, 좀 더 진한 색으로 옷 위에 드리워지는 나뭇가지의 그림자를 표현한 후, 검은색으로 귀걸이를 채색해 완성합니다.

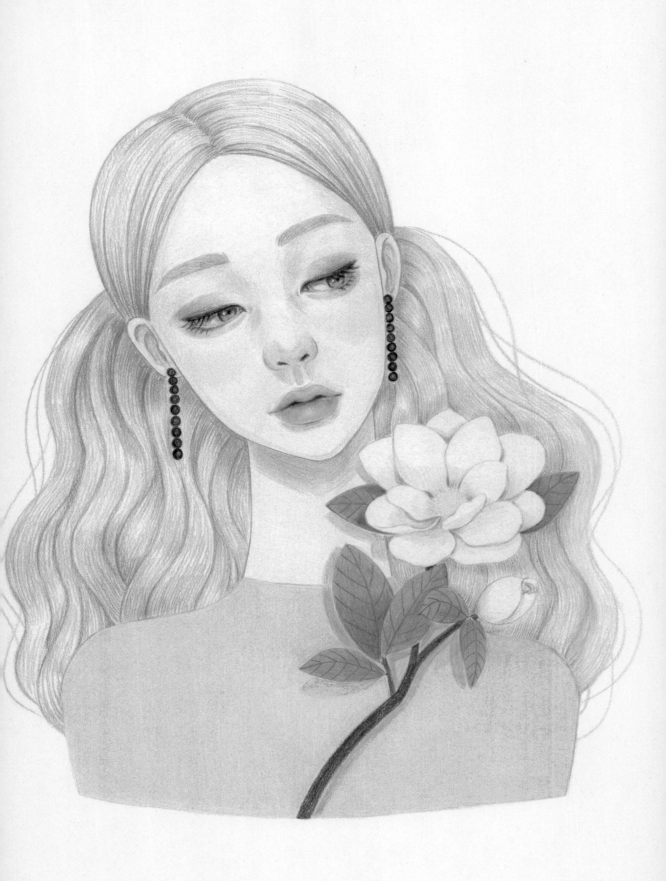